Runkelstein

Die Wandmalereien des Sommerhauses

RUNKELSTEIN

DIE WANDMALEREIEN

DES SOMMERHAUSES

von

WALTER HAUG · JOACHIM HEINZLE
DIETRICH HUSCHENBETT · NORBERT H. OTT

DR. LUDWIG REICHERT VERLAG

WIESBADEN

CIP-Kurztitelaufnahme der Deutschen Bibliothek

Runkelstein, die Wandmalereien des Sommerhauses
von Walter Haug ... – Wiesbaden : Reichert, 1982.
ISBN 3-88226-132-3

NE: Haug, Walter [Mitverf.]

© 1982 DR. LUDWIG REICHERT VERLAG WIESBADEN
GESAMTHERSTELLUNG: HUBERT & CO. GÖTTINGEN

VORWORT

Die in diesem Band vereinigten vier Studien zu den Wandmalereien im Sommerhaus des Schlosses Runkelstein verdanken ihre Entstehung einer Tagung, die das Südtiroler Kulturinstitut im September 1979 in Neustift zum Thema ‚Literatur und bildende Kunst im Tiroler Mittelalter‘ veranstaltet hat. Es bot sich an, diese vier Studien gesondert zu veröffentlichen und ihnen die alten Zeichnungen beizugeben, die Ignaz Seelos und Ernst Carl Waldstein im letzten Jahrhundert zu den Malereien angefertigt haben und die z. T. noch Szenen und Details wiedergeben, die inzwischen verblaßt sind oder gänzlich zerstört wurden. Zudem sind Max von Manns Aquarelle zum ‚Garel‘-Zyklus (nach 1900) aufgenommen.
Wir möchten an dieser Stelle sowohl dem Ferdinandeum in Innsbruck wie dem Institut für Österreichische Kunstforschung des Bundesdenkmalamtes in Wien für die Erlaubnis zur Veröffentlichung danken. Dank gebührt auch Herrn Dr. Egon Kühebacher vom Südtiroler Kulturinstitut, der zu der gesonderten Publikation der vier Studien freundlicherweise seine Zustimmung gegeben hat. Die übrigen Vorträge der Neustifter Tagung erscheinen unter dem Titel ‚Literatur und Bildende Kunst im Tiroler Mittelalter, herausgegeben von Egon Kühebacher, Innsbrucker Beiträge zur Kulturwissenschaft, Germanistische Reihe Bd. 15, Innsbruck 1982. Das Foto für den Umschlag hat Wolfgang Walliczek dankenswerterweise zur Verfügung gestellt.

W. Haug · J. Heinzle · D. Huschenbett · N. H. Ott

INHALTSVERZEICHNIS

EINLEITUNG

von WALTER HAUG

Nördlich von Bozen am Eingang zum Sarntal erhebt sich auf einem Felsvorsprung hoch über der Talfer die Burg Runkelstein.[1] Sie geht in die erste Hälfte des 13. Jahrhunderts zurück: im Jahre 1237 gab Bischof Aldriget von Trient den Brüdern Friedrich und Beral von Wanga die Erlaubnis, an diesem strategisch günstigen Ort eine Burg zu bauen. Man errichtete auf dem Felsvorsprung einen Mauerkranz und in seinem Innern an ihn angelehnt im Westen und Osten je einen Wohntrakt, den Westpalas und den Ostpalas, neben letzterem, etwas zurückgesetzt, eine Kapelle. Diese Anlage ist bis heute im wesentlichen erhalten geblieben. Nur die Befestigungen an der Südseite, die allein einen Zugang gewährte und deshalb besonders geschützt werden mußte, sind zerstört; die heutigen Bauten stammen aus dem 19. Jahrhundert.

Die Geschicke der Herren von Wanga und damit ihrer Burg Runkelstein hängen auf das engste mit dem Machtkampf zusammen, der sich in der 2. Hälfte des 13. Jahrhunderts zwischen dem Bischof von Trient und Meinhard II. von Tirol-Kärnten abspielte. Die Wanga stritten auf der Seite des Bischofs. Friedrich ist 1264 wohl in diesen Kämpfen gestorben, Beral wurde gefangengesetzt und konnte nur durch ein

1 Zur nachstehenden Skizze der Geschichte der Burg Runkelstein vgl. insb. RASMO, ⁵1978 – dort findet sich im Anschluß an den Bildteil auch die ältere einschlägige Literatur – und RASMO, in: TRAPP, S. 110 ff.

hohes Lösegeld wieder freikommen. Ein zweiter Versuch, sich Meinhards zu erwehren, endete in den späten siebziger Jahren mit der völligen Niederlage der bischöflichen Partei. Dabei wurden auch die Burgen der Wanga verheert, die Macht der Familie war gebrochen; 1318 stirbt Albero, der letzte des Geschlechts.

Runkelstein wurde 1277 von Meinhard eingenommen und geplündert, aber nicht zerstört. Der verarmte Albero verkaufte die Burg 1307 an Euphemia von Kärnten-Tirol. In der Folge wechselte sie mehrfach den Besitzer. Schließlich kam sie 1385 durch Kauf an Niklaus Vintler von Bozen, Rat und Amtmann des Herzogs Leopold, und seinen Bruder Franz. Niklaus hat die Burg wieder instand setzen, umbauen und erweitern lassen. Insbesondere wurde an der Nordseite das sogenannte Sommerhaus mit der offenen Bogenhalle im Erdgeschoß und dem Söller errichtet. Auf Niklaus gehen auch die Wandmalereien zurück, mit denen die Palasse, die Kapelle und das Sommerhaus geschmückt wurden. Wieder aber gerieten die Burgherren in einen politischen Konflikt, der mit dem Schicksal der Familie auch jenes der Burg bestimmen sollte. Niklaus Vintler war als Parteigänger Herzog Leopolds wohlhabend geworden. Nach dessen Tod in der Schlacht bei Sempach 1386 versuchten der Südtiroler Adel und der Bischof, sich größere Unabhängigkeit zu verschaffen. Herzog Friedrich schlug diese Bestrebungen aber rücksichtslos nieder. Auch die Vintlers wurden von ihren Besitzungen vertrieben. Und wenn es auch 1409 zu einem Vergleich kam und die Familie zurückkehren konnte, so war doch der einstige Wohlstand nicht wieder zu erneuern. Als Niklaus 1413 starb, konnte Franz die Burg nicht mehr lange halten.

Nach der Mitte des 15. Jahrhunderts ging Runkelstein in den Besitz des Erzherzogs Sigismund von Österreich über. Er setzte Verwalter ein, und so verfuhr nach ihm auch Kaiser Maximilian. Maximilian hat sich um die Erhaltung der Burg verdient gemacht. Im Zuge der Renovierung hat er auch die Wandmalereien restaurieren lassen. Es ist ein Schreiben aus dem Jahre 1508 erhalten, in dem er dem Maler Marx Reichlich einen entsprechenden Auftrag erteilt. Im Jahre 1520 ereignete sich jedoch eine Pulverexplosion im Bergfried, die an den umliegenden Gebäuden und auch an den Wandmalereien großen Schaden anrichtete. Runkelstein ging dann durch mehrere Hände, und dabei kam es durch Umbauten, insbesondere durch Fensterdurchbrüche, zu weiteren Zerstörungen. Die Burg geriet zusehends mehr in Verfall. Schließlich stürzte 1868 die Außenmauer des Sommerhauses ab, wodurch ein Teil der Wandmalereien verlorenging.

Auf der andern Seite wurde seit der Mitte des 19. Jahrhunderts ein romantisches Interesse an Runkelstein wach. Kaiser Ferdinand I. und die Kaiserin Maria Anna, König Maximilian von Bayern und andere besuchten die Burg. 1859 unternahm man wieder eine Restaurierung, die freilich mit wenig Geschmack durchgeführt wurde. Eine Wende erfolgte erst 1881, als Erzherzog Johann Salvator die Burg kaufte und sie dem Kaiser Franz Joseph schenkte. 1884 bis 1888 wurde sie tatkräftig wieder instand gesetzt. So hat man auch im Sommerhaus eine neue Westwand eingezogen. Im Jahre 1893 übergab der Kaiser die Burg der Stadt Bozen mit der Verpflichtung, für ihre Erhaltung zu sorgen. Doch es folgte eine neue Phase des Zerfalls, bis man schließlich in jüngster Zeit wieder mit der Renovie-

rung begann, der unter anderm die Triaden im Söller des Sommerhauses ihr heutiges Aussehen verdanken.

Niklaus Vintler hat, wie gesagt, sowohl in dem von ihm umgebauten Westpalas wie im Osttrakt und im Sommerhaus Wandmalereien anbringen lassen. In den Räumen des Westpalas sind Gesellschaftsszenen dargestellt, Tanz-, Turnier- und Jagdepisoden. Mit was für einer Situation man es in der sogenannten ‚Badestube‘, wo über einem gemalten Wandbehang in einem Arkadenumgang Menschen, zum Teil nackt, und Tiere in wechselnden Stellungen erscheinen, ist nicht mit Sicherheit auszumachen. Diese Malereien lassen sich ins letzte Jahrzehnt des 14. Jahrhunderts datieren.[2] Von den Fresken im östlichen Gebäudekomplex sind nur noch Reste erhalten. In der Kapelle sind Szenen aus der Heilsgeschichte und aus verschiedenen Heiligenleben dargestellt, so aus den Legenden des Christophorus, des Antonius und der Katharina.[3] An der Außenwand war der Schwank von Neidhart mit dem Veilchen abgebildet.[4] In den oberen Stockwerken des Osttraktes waren vermutlich epische Szenen dargestellt, jedenfalls scheint im letzten Jahrhundert hier noch der Auszug eines Helden sowie ein Ritter in einer Landschaft mit Eidechsen und Salamandern erkennbar gewesen zu sein.[5] Davon ist heute nichts mehr erhalten.

Von besonderem Interesse sind die Wandmalereien des Sommerhauses, die Niklaus Vintler um 1400 hat ausführen lassen. Denn neben einer Reihe von Kaiserbildern an der

2 RASMO, [5]1978, S. 22 ff., zur Datierung: S. 32; RASMO, in: TRAPP, S. 150.
3 RASMO, [5]1978, S. 33 f.; RASMO, in: TRAPP, S. 172.
4 WALDSTEIN, 1894, S. 5.
5 Ebd., S. 4.

Außenwand der Arkaden des Erdgeschosses und allegorischen Darstellungen der sieben freien Künste und der Philosophie finden sich drei große Epenzyklen dargestellt: im Erdgeschoß Szenen aus dem ‚Wigalois' des Wirnt von Gravenberc, im ersten Stock Bilder zum ‚Tristan' und zu des Pleiers ‚Garel von dem Blüenden Tal'. Die Außenwand des Söllers im ersten Geschoß ist mit einer Reihe von Triaden geschmückt: die drei besten Helden der Heiden, der Juden und der Christen, die drei vortrefflichsten Ritter, die drei berühmtesten Liebespaare, die drei tapfersten Helden der deutschen Sage, die drei stärksten Riesen und Riesinnen und die drei berühmtesten Zwerge. Von den ‚Wigalois'-Fresken sind heute nur noch geringe Reste erkennbar. Die ‚Garel'-Fresken haben stark gelitten, während die Bilder zum ‚Tristan' und die Triaden relativ gut erhalten sind, wobei man freilich die verschiedenen Restaurierungen in Rechnung zu stellen hat.

Die im vorliegenden Band vereinten Analysen und Interpretationen befassen sich mit den Epenzyklen und den Triaden des Sommerhauses. Es sind ihnen die Zeichnungen beigegeben, die im vergangenen Jahrhundert angefertigt worden sind und die einen Teil der Malereien, die heute kaum mehr erkennbar oder überhaupt verloren sind, zu vergegenwärtigen vermögen. Vor den Absturz der Westwand gehen die Zeichnungen zum ‚Tristan', zum ‚Garel' und den Triaden zurück. Sie stammen von Ignaz Seelos, der sie 1857, graphisch leicht überarbeitet, veröffentlichen ließ. Die Originale werden im Ferdinandeum in Innsbruck aufbewahrt. 1889 hat Ernst Carl Waldstein Zeichnungen zum ‚Wigalois'-Zyklus publiziert. Da die Originale verschollen zu sein scheinen – Nachforschungen verliefen ergebnislos –, sind

die alten Reproduktionen nachgedruckt. Von einem Teil der ‚Garel'-Bilder hat der aus Wasserburg gebürtige Maler Max von Mann kurz nach 1900 Aquarelle angefertigt. Sie liegen im Institut für Österreichische Kunstforschung des Bundesdenkmalamtes in Wien. Sie werden hier erstmals veröffentlicht.

DAS BILDPROGRAMM
IM SOMMERHAUS VON RUNKELSTEIN

von WALTER HAUG

I. Vom Schönheitsideal der hochmittelalterlichen Epik zum Schönen Stil um 1400

Im zweiten Drittel des 14. Jahrhunderts ist es zu einer kulturellen Revolution von besonderer Art und mit Folgen gekommen, die bis heute unvermindert nachwirken. Sie beruhte nicht zuletzt auf der Erfindung bzw. einer neuen Verwendung des Knopfes: der Knopf, der bis dahin kleidungstechnisch kaum eine Rolle spielte, ermöglichte es, das mittelalterliche Schlupfkleid aufzugeben und die Kleidung eng auf den Körper zuzuschneiden; insbesondere in den 60er bis 80er Jahren wurde sie hautnah angepaßt, mit Knopfreihen vom Kinn bis zu den Füßen. Damit beginnt ein einfallsreich-reizvolles Spiel zwischen Körper und Kleid, das in immer neuen Abwandlungen die Zeiten überdauerte, kurz: im 14. Jahrhundert wurde das geboren, was wir heute Mode nennen.[1]

1 Vgl. M. HASSE: Studien zur Skulptur des ausgehenden 14. Jahrhunderts, Städel-Jahrbuch N.F. 6 (1977), S. 99–128; die Materialien bei A. SCHULTZ: Deutsches Leben im XIV. und XV. Jahrhundert, Prag/Wien/Leipzig 1892, S. 284 ff., siehe insb. die Tafeln I, 2; II, 1; VI, 4, 5; VIII, 2, 3; XI, 1; XII; XIII; XVI. – Bis zur Kleiderrevolution des 14. Jahrhunderts war der Knopf in erster Linie Verzierung. So trägt Anfortas in Wolframs ‚Parzival‘ auf der Mütze einen Knopf aus einem Rubin (v. 231, 13) und der alte Heimrich im ‚Willehalm‘ kleine Knöpfe am Kragen aus Smaragd und Rubin (v. 406, 16). Daß man den Kragen mit

15

Es wird kaum überraschen, daß diese Kleiderrevolution sogleich die heftigsten Kämpfe auslöste. Es werden restriktive Kleiderordnungen erlassen: in Speier wird 1356 verfügt, die Frauen sollten *keinen rok dragen der vornen abe oder bi siten zuo geknoephelt si*.[2] Die Kirche hat den Knopf als Teufelserfindung gebrandmarkt. Konzile und Synoden erlassen insbesondere für Geistliche und Nonnen entsprechende Verbote. Das Kölner Provinzialkonzil von 1360 z. B. hat eine Liste mit mißbräuchlichen Verwendungen von Knöpfen zusammengestellt.[3] Und so haben denn Geistliche und Gelehrte bis in die Gegenwart am mittelalterlichen

Knöpfen schmückte, belegt auch Neidhart (vv. 88, 29 f.). Es ist natürlich denkbar, daß der Kragen mit Hilfe dieser Knöpfe auch geschlossen wurde, doch ging es dabei nicht um einen engen Schnitt im Sinne der späteren Mode – bezüglich Heimrichs Reitrock heißt es ausdrücklich, daß der Schlitz bis zum Saum ging (v. 406, 14). Der Halsausschnitt und die Ärmel am Kleid Meliurs in Konrads ‚Partonopier‘ sind mit *borten* versehen, die mit kleinen Rubinknöpfen besetzt sind (v. 12487, ed. K. Bartsch). Hypertroph ist die Verwendung von Schmuckknöpfen an der Kleidung des jungen Helmbrecht: am Rücken vom Gürtel bis zum Nakken liegt, so heißt es, *ein knöpfel an dem andern*, und auch die Brust ist mit Knöpfen übersät; besonders genannt werden drei Kristallknöpfe, mit denen der Rock über der Brust geschlossen wurde (vv. 178 ff.). Entscheidend ist aber auch hier wiederum – in parodistischer Überbietung – der Schmuckcharakter der Knöpfe. – Wenn man vor der Kleiderrevolution einen engen Schnitt wünschte, so war dies nur unvollkommen und unbequem durch Schnüren oder durch Einnähen zu bewerkstelligen. Das heißt nicht, daß die Nesteltechnik nicht auch danach noch im Sinne der neuen Mode weitergeführt worden wäre, vgl. SCHULTZ, S. 288, 293, 294, 298 f., 300, 302, usw. sowie die Tafeln VII, 2;·XVI; XVII; XXII; Fig. 315.

2 SCHULTZ [s. Anm. 1], S. 295; vgl. S. 292, 302, 310 usw.

3 Ebd., S. 294; vgl. schon die Kölner Synode von 1337, ebd., S. 289, Anm. 2; ferner die Kölner Synode von 1371, ebd., S. 301.

16

Schlupfkleid festgehalten, während im profanen Bereich der Siegeszug der Mode nicht aufzuhalten war.

In der Literatur läßt sich ein entsprechender Umbruch beobachten, ja die Dichtung scheint die Wende in bestimmter Weise, d.h. unter den Bedingungen ihres Mediums vorwegzunehmen. Schon im letzten Drittel des 13. Jahrhunderts macht sich ein verändertes Verhältnis zur Körperlichkeit bemerkbar. Mit Konrad von Würzburg setzt eine psychologisierende Darstellung ein, die von der sinnlichen Empfindung her entwickelt wird, von hautnaher Angst und Lust. Der ‚Partonopeus'-Stoff – die mittelalterlich-romanhafte Adaptation der ‚Amor und Psyche'-Erzählung, von Konrad nach einer französischen Quelle bearbeitet[4] – mußte sich vorzüglich dafür anbieten. Es sei insbesondere an jene Szene erinnert, in der der Held, von einem geheimnisvollen Schiff in ein menschenleeres Wunderland entführt, des Nachts hört und spürt, wie sich jemand zu ihm ins Bett legt, und wie er, zwischen Grausen und Begierde schwankend, die fremde Frau schließlich berührt und überwältigt.[5] Albrecht, der Dichter des ‚Jüngeren

4 Konrad folgt im wesentlichen seiner französischen Vorlage, er psychologiert aber sehr viel stärker. Siehe B. MORGENSTERN: Studie zum Menschenbild Konrads von Würzburg, Diss. Tübingen 1962 [Masch.], insb. S. 51 ff.; vgl. G. WERNER: Studien zu Konrads von Würzburg Partonopier und Meliur, Bern/Stuttgart 1977, S. 8 ff. Zum Verhältnis des mittelalterlichen Romans zu Apuleius: D. FEHLING: Amor und Psyche. Die Schöpfung des Apuleius und ihre Einwirkung auf das Märchen. Eine Kritik der romantischen Märchentheorie, Akad. d. Wiss. u. d. Lit., Mainz, Abh. d. geistes- und sozialwiss. Kl. 1977/9, S. 40 ff.

5 vv. 1191 ff., gegenüber der franz. Vorlage vv. 1121–1129 (ed. G. A. Crapelet); vgl. auch – um nur noch eines von vielen Beispielen zu nennen – die Szene in der Wildnis, vv. 520 ff., gegenüber franz. vv. 681–684.

Titurel', aber wagt das Kühnste: Sigune löst vor Tschinotu-
lander ihr Kleid, um ihn beim Abschied sehen zu lassen,
was ihn als Lohn der *aventiure*, auf die sie ihn schickt,
erwartet.[6] Die Zuwendung zum sinnlichen Reiz der Schön-
heit hat ihre Rückseite: auch das Häßliche gewinnt eine
neue Qualität. Wieder bietet Konrad von Würzburg das
Musterbeispiel: die grausam genaue Beschreibung des aus-
sätzigen Dietrich im ‚Engelhard', die Konrad noch dadurch
verschärft, daß er den Kranken in eine zauberhafte Land-
schaft stellt.[7]

Die neue Sinnlichkeit in der Literatur wird um so auffälli-
ger, je mehr man sich bewußt ist, in welchem Maße sie die
traditionelle Personenbeschreibung zurückläßt. In der Epik
der ersten Hälfte des 13. Jahrhunderts besitzt die Kleidung
einen von der Körperlichkeit unabhängigen Eigenwert.
Man kann sich nicht genug damit tun, die Kostbarkeit der
verwendeten Stoffe und der Edelmetalle und Steine zu
schildern, während die körperliche Schönheit bestenfalls als
topischer Katalog geboten wird. Die personale Wirkung
geht so gut wie völlig vom strahlenden Antlitz und vor
allem vom Leuchten der Augen aus.[8]

6 Str. 1283 f. (ed. W. WOLF).
7 vv. 5145 ff. (ed. P. GEREKE / I. REIFFENSTEIN, ATB 17, 1963).
8 Vgl. I. HAHN: Parzivals Schönheit. Zum Problem des Erkennens und
 Verkennens im ‚Parzival', in: Verbum et Signum II, Fs. Friedrich Ohly,
 München 1975, S. 203–232; Materialien zur topischen Schönheitsbe-
 schreibung im Mittelalter bieten: A. KÖHN: Das weibliche Schönheits-
 ideal in der ritterlichen Dichtung, Leipzig 1930 (Form und Geist 14);
 A. STEINBERG: Studien zum Problem des Schönheitsideals in der deut-
 schen Dichtung des Mittelalters, Archivum Neophilologicum 1 (1930),
 S. 46–60; D. M. MENNIE: Die Personenbeschreibung im höfischen Epos

Ich gebe drei Beispiele – ich entnehme sie mit Bedacht jenen drei Romanen, die, aus der ersten Hälfte des 13. Jahrhunderts stammend, nach 1400 im Sommerhaus von Runkelstein in Freskenzyklen dargestellt worden sind: dem ‚Tristan‘, dem ‚Wigalois‘ und dem ‚Garel von dem Blüenden Tal‘.

A. Gottfrieds von Straßburg ‚Tristan‘ – zwischen 1210 und 1220 zu datieren –:

Tristan fährt nach Irland, um für seinen Onkel, König Marke, die irische Königstochter Isolt zu gewinnen. Ein Drache sucht das Land heim, und derjenige, der ihn tötet, hat Anspruch auf die Hand der Prinzessin. Es gelingt Tristan, das Untier zu töten, aber dann sinkt er ohnmächtig in eine Wasserlache. Indessen kommt ein Truchseß, findet den erschlagenen Drachen, aber nicht dessen Besieger. So spielt er den Drachentöter und fordert die Prinzessin. Doch Isolt und ihre Mutter sind mißtrauisch, sie reiten zum Kampfort, finden den bewußtlosen Tristan, bringen ihn in die Königsburg und pflegen ihn gesund, um ihn mit dem Truchsessen zu konfrontieren. Es kommt der Tag der großen Fürstenversammlung, auf der der Betrüger seinen Anspruch vorbringen will. Nun wird beschrieben, wie Isolt mit ihrer Mutter auftritt: in vollkommener Schönheit, wie die Sonne strahlend; Kleid und Mantel aus dunklem Samt; das eng geschnittene Kleid mit einem kostbaren Gürtel in der Taille gerafft; der Mantel mit Hermelin besetzt, lang, aber ohne den Boden zu berühren; ein schmaler Goldreif im Haar; und wie ein Falke

der mittelhochdeutschen Epigonenzeit. Eine Stiluntersuchung, Diss. Kiel 1933. Zur lateinischen Tradition: H. BRINKMANN: Geschichte der lateinischen Liebesdichtung im Mittelalter, Darmstadt ²1979, S. 88 ff.

läßt sie ihre Blicke in die Runde schweifen. Dann wird, nachdem der Truchseß seine Forderung vorgebracht hat, Tristan hereingeführt, auch er eine Erscheinung von vollendeter höfischer Eleganz[9].

Diese Beschreibungen besitzen ihren Sinn im Rahmen der theatralisch-grandiosen Szenenregie, mit der die Königin und Tristan den Konflikt durchspielen: der Truchseß ist im Grunde schon durch die Pracht, mit der die Gegenpartei sich darstellt, erledigt. So gibt er denn auch auf den Rat seiner Verwandten recht schnell auf, und Tristan kann Isolt für Marke fordern. Zugleich bedeutet der Auftritt Isolts und Tristans in gleichermaßen prunkvoller Kleidung und mit entsprechendem königlichem Gehabe, daß dies das Paar ist, das eigentlich zusammengehört: der Liebestrank auf der Heimfahrt führt dann folgerichtig, wenngleich gegen den Willen der Beteiligten, die Situation herbei, die durch die Korrespondenz der Figuren objektiv schon vorgezeichnet worden war.

B. Der ‚Wigalois' Wirnts von Gravenberc – wohl etwa gleichzeitig mit Gottfrieds ‚Tristan' anzusetzen[10] –:

Gawein zieht, nachdem er einem Herausforderer, Joram, ehrenvoll unterlegen ist, mit diesem in dessen fernes König-

9 vv. 10885 ff. (ed. F. Ranke).

10 Das Werk bietet keine sicheren Anhaltspunkte für eine genaue Datierung. Im Prolog finden sich Berührungen mit Gottfrieds ‚Tristan'-Eingang, während im übrigen Gottfriedscher Einfluß nicht festzustellen ist. Das könnte bedeuten, daß Wirnt Gottfrieds Werk nach dem Abschluß der Erzählung, jedoch bevor er den Prolog verfaßte, noch kennenlernte, es sei denn, die Berührungen in den Prologen gehen auf eine gemeinsame Quelle zurück, vgl. VERF.: Der aventiure meine, in: Würz-

reich. Dort erhält er Florie, Jorams Nichte, zur Frau. Bei der ersten Begegnung beschreibt Wirnt ihre Schönheit in über 200 Versen: das zweifarbene, mit Hermelin besetzte Samtkleid, das seidene Hemd, den mit Edelsteinen geschmückten Gürtel, den goldverzierten und kostbar gefütterten Mantel, die Spange am Halsausschnitt, den Kopfschmuck usw. Dazu eine Beschreibung ihres wunderschönen Antlitzes. Aber von dem, was unter dem Hemde war, könne er, sagt Wirnt, nur mutmaßen, daß es bisher nie etwas so Reines und Schönes gegeben habe [11].

Also auch hier die Verselbständigung der Kleidung, die Eigenwirkung der Pracht kostbarster Stoffe und Edelsteine, die zusammen mit der stereotypen Schilderung des Antlitzes die Vollkommenheit der Person bedeutet. Handlungsfunktional heißt dies wiederum: die Beschreibung macht Florie zu der für Gawein würdigen Partnerin.

C. Des Pleiers ‚Garel von dem Blüenden Tal‘ – vielleicht 20 bis 30 Jahre jünger als der ‚Tristan‘ und der ‚Wigalois‘ [12] –:

König Ekunaver läßt Artus durch einen Riesen den Kampf ansagen. Während man nach Helfern schickt, zieht Garel,

burger Prosastudien II, München 1975, S. 107, Anm. 25. – Für eine Spätdatierung in die frühen 30er Jahre plädiert neuerdings V. MERTENS: Iwein und Gwigalois – der Weg zur Landesherrschaft, GRM N. F. 31 (1981), S. 14–31, hier S. 24ff.

11 vv. 742ff. (ed. J. M. N. KAPTEYN).

12 Wie beim ‚Wigalois‘ ist eine genaue Datierung nicht möglich. Da der ‚Garel‘ jedoch eine provokative Kontrafaktur des Strickerschen ‚Daniel‘ darstellt – vgl. u. S. 48ff. –, wird man den Pleierschen Roman zeitlich nicht zu weit vom Stricker abrücken dürfen. Wenn das Oeuvre des Strickers ins 2. Viertel des 13. Jahrhunderts fällt, wobei der ‚Daniel‘ wohl als Frühwerk anzusehen ist, könnte der ‚Garel‘ in die 30er/40er

ein Neuling in der Tafelrunde, auf Kundschaft aus. Er folgt dem Boten Ekunavers und gerät in eine Reihe von *aventiuren*: In Merkanie befreit er den Herrn des Landes von einem gewissen Gerhard, der jenem mit Waffengewalt zusetzte, weil man ihm – Gerhard – die Erbtochter verweigerte. Dann rettet er 400 Gefangene, die in einer Burg eingesperrt sind. Darauf tötet er den Riesen Puridan und sein ebenso fürchterliches Weib. Den Höhepunkt seiner *aventiuren*-Sequenz aber bildet der Kampf mit einem Meerwunder, dem Untier Vulganus, wodurch Garel die Königin des von dem Biest verwüsteten Landes, Laudamie, gewinnt.

Der Pleier beschreibt die erste Begegnung des Paares Garel/Laudamie folgendermaßen: man geleitete Garel zur Königin, er sah sie mit Freude an, denn sie erschien ihm als die schönste Frau, die er je gesehen hatte. Sie erhob sich und ging ihm entgegen, ebenso die Damen, die um sie waren. Die Königin küßte Garel, und die Damen verneigten sich. Laudamie faßte ihn bei den Händen und führte ihn mit formvoller Gebärde zum Sitzplatz. Er setzte sich ebenso formvollendet hin, und auch die Damen ließen sich wieder nieder. Das Antlitz der Königin leuchtete so hell, daß es Garel vorkam, als ob die Sonne schiene. Nie hatte er etwas so Schönes gesehen. Immer wieder blickte er sie verstohlen an. Er wußte, daß er nun die ihm gemäße Frau gefunden hatte.[13]

Hier wird auf Schönheitsbeschreibung so gut wie völlig verzichtet, das Klischee ist nur noch anzitiert, die Schönheit

Jahre gehören. Dies deckt sich mit dem wappenkundlichen Argument, das H. P. PÜTZ bei der Neustifter Tagung vorgebracht hat, siehe E. Kühebacher (Hg.): Literatur und bildende Kunst im Tiroler Mittelalter, Innsbrucker Beitr. z. Kulturwiss., Germ. Reihe Bd. 15, Innsbruck 1982.

13 vv. 7494 ff. (ed. M. Walz).

ist ganz in die szenische Bewegung eingegangen. Das Prinzip, dem die klassische Schönheitsbeschreibung diente, nämlich die Auserwählten vor der Welt und einander gegenüber zu legitimieren, findet hier in formvollendeten Gebärden und Bewegungen seinen Ausdruck.

Als Niklaus Vintler 1385 zusammen mit seinem Bruder Franz die Burg Runkelstein gekauft und sie instandgesetzt hatte,[14] ließ er, wie gesagt, die Räume des Sommerhauses mit Szenen aus diesen drei Romanen ausschmücken, Werken also, die zu Beginn des 15. Jahrhunderts an die 200 Jahre alt waren. Kultur- und kunstgeschichtlich war nicht nur der klassische Kleidungstyp, wie die Texte des ‚Tristan‘ und des ‚Wigalois‘ ihn bieten, überwunden, sondern auch die neue, hautnah geknöpfte Mode war zwar nicht aufgegeben worden, es war aber gegen 1400 im sog. Schönen Stil zu einer Gegenbewegung gekommen: die Kleidung wurde wieder weit und gab sich in einem kunstvoll faltenreichen Spiel als neue autonome Form.[15] Die Gewänder auf den Runkelsteiner Epenfresken zeigen mehr oder weniger deutlich den Einfluß dieses Schönen Stils.[16] Es stellt sich damit die Frage: Was bedeuten in dieser kulturhistorischen Perspektive der Rückgriff auf die Romane des frühen 13. Jahrhunderts und ihre bildliche Umsetzung? Was sagen die Runkelsteiner Fresken aus über Tradition und Funktion der höfischen Literatur in Südtirol 200 Jahre nach der Entstehung der Texte?

14 Zur Geschichte der Burg Runkelstein vgl. die Einleitung o. S. 9 ff.

15 HASSE [s. Anm. 1], S. 118 ff.

16 Vgl. die weiten Faltenkleider der Frauen im ‚Tristan‘-Zyklus. Anders die älteren Fresken im Westpalas, man beachte insbes. die Dame aus der ‚Badestube‘ mit dem vorne geknöpften Kleid, RASMO, [5]1978, Abb. 19.

II. Das literarische Leben auf Runkelstein zur Zeit der Vintlers: Die Triaden als Schlüssel zu Literaturkonzept und Bildprogramm

Niklaus Vintler hat nicht nur die genannten drei Romane in den Räumen des Sommerhauses darstellen, sondern auch die Außenwände mit Malereien schmücken lassen – die Wandgemälde im Westpalas und im Osttrakt waren vorausgegangen[17] –: ein insgesamt überaus großzügig angelegtes Werk; es ist das reichhaltigste profane Freskenprogramm, das wir aus dem Mittelalter besitzen.

Die untere Außenwand des Sommerhauses zeigt eine Reihe von Bildnissen römisch-deutscher Kaiser von Karl dem Großen bis zu Sigismund – sie lief ursprünglich wie an der Ostmauer auch an der Westmauer weiter.[18] In den Laibungen finden sich allegorische Figuren der sieben freien Künste und der Philosophie, im Erdgeschoß der ‚Wigalois‘-Zyklus,[19] in den darüber liegenden Räumen die ‚Garel‘-[20] und ‚Tristan‘-Malereien.[21] An der Rückwand der offenen Galerie und vorgezogen an der östlichen Seitenwand sind drei Neunergruppen von sog. Triaden angebracht. Zunächst neun Helden: die drei Heiden Hektor, Alexander und Julius Cäsar; die drei Juden Josua, David und Judas Makkabäus; die drei Christen Artus, Karl der Große und Gottfried von Bouillon. Die zweite Neunergruppe bringt drei Ritter: Parzival, Gawein und Iwein; drei Liebespaare: Wilhelm von

17 Vgl. die Einleitung o. S. 12.
18 VON LUTTEROTTI, ²1964, S. 19; 1951, S. 50.
19 Vgl. den Überblick von D. HUSCHENBETT, u. S. 170 ff.
20 Zum einzelnen: D. HUSCHENBETT, u. S. 100 ff.
21 Zum einzelnen: N. H. OTT, u. S. 194 ff.

Österreich und Aglie, Tristan und Isolt, Wilhelm von Orlens und Amelie, und drei Sagenhelden: Dietrich, Siegfried und Dietleib; die dritte Neunergruppe: die drei Riesen Waltram, Ornit(?) und Schrutan, und dann drei Riesenweiber und drei reitende Zwergenkönige, deren Identifizierung heute freilich auf z. T. unlösbare Schwierigkeiten stößt.[22]

Man wird diese reichhaltig-prachtvolle Ausstattung der Burg zwar vom Repräsentationsbedürfnis der angesehenen und wohlhabenden Patrizierfamilie der Vintlers her sehen müssen, zugleich sind die Malereien aber als ein Niederschlag des überaus regen geistigen Lebens zu interpretieren, das zu Beginn des 15. Jahrhunderts auf Runkelstein herrschte. Die kulturellen Querbeziehungen, die faßbar sind, erscheinen weit und vielfältig, man stand in mancher Hinsicht durchaus auf der Höhe der Zeit.

Niklaus Vintler hat sich aus München Heinz Sentlinger geholt: er hat auf Runkelstein seine Chronik geschrieben. Überdies hatte Sentlinger die Vintlersche Bibliothek zu betreuen.[23] Leider gibt kein Bücherverzeichnis über sie Auskunft, doch scheinen die literarischen Interessen der Vintlers so augenfällig bezeugt, daß man versucht ist, es zu rekonstruieren. So könnte man auf Runkelstein wohl über eine geradezu klassische mittelhochdeutsche Epensammlung verfügt haben. Im Blick auf die Fresken wäre anzunehmen, daß der ‚Wigalois‘, der ‚Tristan‘ und der ‚Garel‘ vorhanden waren. Die Triaden weisen auf Hartmanns ‚Iwein‘, Wolframs ‚Parzival‘ und, wenn auch Gawein einen eigenständigen Roman repräsentieren sollte und die Figur nicht in erster

22 Zum einzelnen: J. HEINZLE, u. S. 63 ff.
23 Vgl. BUCHNER; DÖRRER, 1953, Sp. 698.

Linie aus dem ‚Parzival' gegenwärtig war, so wäre an Heinrichs von dem Türlin ‚Crone' zu denken. Die Liebespaare belegen Rudolfs von Ems ‚Wilhelm von Orlens' und Johanns von Würzburg ‚Wilhelm von Österreich'.[24] Die Heldenepik könnte ebenfalls in nicht geringem Umfang vertreten gewesen sein: die heroische Triade deutet auf Werke aus den Sagenkreisen um Siegfried und Dietrich von Bern. Die Riesen, Riesinnen und Zwerge dürften, wenn auch die Identifikationen da und dort fragwürdig sein mögen, in erster Linie der heimischen Dietrichsage entstammen.

Natürlich ist dies nicht der tatsächliche Bücherbestand von Runkelstein, sondern eine Bibliothèque imaginaire, d. h. man faßt damit einen Ausschnitt aus dem literarischen Horizont, mit dem man bei den Vintlers zu rechnen hat. Konkret hingegen ist Sentlingers Chronik, und konkret ist das, was Hans Vintler, Niklaus Vintlers Neffe, bei seiner Übersetzung und Bearbeitung des ‚Fiore di Virtù' von Tommaso Gozzadini(?) an Literatur zur Hand hatte, nämlich Heinrichs von Mügeln ‚Valerius Maximus'-Übersetzung und vielleicht Hugo von Trimberg und Freidank,[25] also eine Gruppe von historischen bzw. moralisch-didaktischen Werken, die sich

24 Dazu kommt möglicherweise ein bislang wenig beachteter Fries von Ehe- und Liebespaaren im ‚Garel'-Saal (knappe Hinweise bei VON LUTTEROTTI, ²1964, S. 25, und RASMO, ⁵1978, S. 39). Vorausgesetzt, daß es sich nicht um eine spätere Zufügung handelt, sind damit auch der ‚Jüngere Titurel' und Konrads von Würzburg ‚Partonopier und Meliur' belegt; siehe dazu den Beitrag von D. HUSCHENBETT, u. S. 101 f. mit Anm. 10 und Anm. 36, S. 128.

25 ZINGERLE, 1894, S. XIV ff. (Die Anklänge an Hugos v. Trimberg ‚Renner', Freidanks ‚Bescheidenheit' u. a., die ZINGERLE S. XXII f. notiert, sind nicht unbedingt zwingend.) Vgl. ferner DÖRRER, 1953, Sp. 698 ff. u. 1955, Sp. 1112.

im Bildprogramm natürlich kaum direkt niederschlagen konnten. Immerhin dürfen die Kaiserbildnisse für die geschichtlichen Interessen stehen, und die Allegorien repräsentieren das System der weltlichen Wissenschaften und der Philosophie.

Während all dies aber einen eher traditionell-antiquarischen Akzent zu tragen scheint, hat man sich mit der Triaden-Idee einem ausgesprochenen Modetrend angeschlossen. Der Kanon der Neun Helden geht auf ein Werk des lothringischen Dichters Jacques de Longuyon zurück: ‚Les Vœux du Paon', das er 1312/13 für den Bischof von Lüttich geschrieben hat.[26] Es handelt sich um einen pseudo-historischen Roman, der in der Zeit Alexanders des Großen spielt: Die Herrin der Stadt Epheson wird vom Inderkönig Clarus mit Heeresmacht angegriffen. Alexander eilt der Bedrängten zu Hilfe. Es kommt zur Entscheidungsschlacht, in der Clarus fällt. In diesen Rahmen sind nun eine Reihe von Liebesgeschichten eingespannt, die über die Fronten hinweggehen und denen das eigentliche Interesse gilt. Als Motor der Handlung wirkt im übrigen jene Episode, die dem Werk den Titel gegeben hat: während eines Festessens in Epheson wird nämlich ein Pfau aufgetragen und dabei der Vorschlag gemacht, daß jeder bei dem Vogel einen Schwur tun solle. So kniet denn eine Jungfrau mit dem Vogelbraten vor jedem nieder und bittet um ein Gelöbnis. Die Damen bringen Liebesschwüre an, während die Ritter unerhörte Heldentaten für die kommende Schlacht versprechen.[27]

26 R. L. G. Ritchie (ed.): The Buik of Alexander, vols. II–IV, Edinburgh/London 1921, 1927, 1929.

27 Ebd., II, vv. 3910 ff.

Longuyons Roman ist der literarische Erfolg des 14. Jahrhunderts. Es ist in fast alle europäischen Volkssprachen und auch ins Lateinische übersetzt worden.[28] Dazu dürfte nicht zuletzt das Motiv vom Schwur bei einem Vogel beigetragen haben. Es mag irgendwie in vorliterarischem Brauchtum verwurzelt sein, jedenfalls aber beginnt die Idee mit Longuyons Roman in erstaunlicher Weise Schule zu machen: man schwört nun literarisch und faktisch bei allen möglichen Vögeln, bei Sperbern, Schwänen, Reihern usw.[29] Wenn man diesen kuriosen Schwur aber als romanhaften Einfall noch hinnehmen kann, in der Wirklichkeit nimmt er sich für uns einigermaßen abstrus oder lächerlich aus. Doch das, was an einer Zeit unverständlich ist, ist nicht selten gerade der Schlüssel zu ihr. Jedenfalls deutet eine derartige Übernahme eines Romanmotivs in die Wirklichkeit auf ein sehr eigentümliches Verhältnis zwischen Literatur und Leben. Es wird zu fragen sein, ob sich im 14./15. Jahrhundert parallele Erscheinungen nachweisen lassen, und wenn ja, was dies bedeutet.

Das zweite erfolgsträchtige Moment in Longuyons Werk war die Erfindung des Katalogs der Neun Helden.[30] Es handelt sich um eine Art panegyrischer Einlage mitten in der Entscheidungsschlacht zwischen den Verteidigern von Epheson und dem indischen König. Es werden hierbei die drei besten Helden aus heidnischer, jüdischer und christ-

28 SCHRÖDER, S. 42.

29 Ebd., S. 43 ff.

30 RITCHIE [s. Anm. 26], IV, vv. 7481 ff. Dazu die Monographie von SCHRÖDER; die ältere Literatur ist ebd., S. 407 ff., verzeichnet; vgl. auch SCHRÖDERS Forschungsüberblick, S. 13 ff. Ergänzungen bei HEINZLE, u. S. 65, Anm. 6, und von H. SCHROEDER, ASNS 218 (1981), S. 330–340.

licher Zeit mit ihren Kriegstaten rühmend vorgestellt. Bei der Konzeption dieser Triaden dürfte das mittelalterliche Dreiphasengeschichtsmodell nicht ohne Einfluß gewesen sein, doch waren sie leicht als überzeitlicher Katalog der Besten von diesem Hintergrund abzulösen.[31]

Das Schema der Neun Helden überholte Longuyons ‚Vœux du Paon' in seinem Erfolg um ein Vielfaches. Denn es ist außerhalb des Romans weitergegeben worden und hat in Literatur und bildender Kunst über mehr als 500 Jahre nachgewirkt.

Vor 1400, also vor den Runkelsteiner Triaden, gibt es schon eine Reihe von literarischen Belegen aus Frankreich, Deutschland und den Niederlanden, bildliche Darstellungen auf Gobelins aus Frankreich und Spanien, auf Fresken aus Italien und Ostpreußen, dann Plastiken aus Frankreich, Belgien und Deutschland, schließlich Goldschmiedearbeiten und andere Kleinkunstwerke.[32] Es wird deshalb kaum sicher auszumachen sein, von wo man in Runkelstein den unmittelbaren Anstoß empfing. Immerhin gibt es einen Hinweis auf einen möglichen Zusammenhang mit der deutschen Überlieferung. Den Neun Helden sind nämlich Wappen zugewiesen, die in den einzelnen Traditionssträngen z.T. voneinander abweichen und damit historische Zusammenhänge deutlich machen. So findet sich auf dem Schild Gottfrieds von Bouillon in Runkelstein ein Wappen – oben ein wachsender Löwe,[33] unten ein Gitter –, das nur bei den Neun Helden im Kölner Rathaus – Steinplastiken aus der Mitte

31 SCHRÖDER, S. 49 ff.
32 Ebd., S. 67 ff.
33 Das steigende Tier ist heute stark verblaßt, siehe HEINZLE, u. S. 66, Anm. 13.

des 14. Jahrhunderts – und später, 1518, noch einmal auf Wappenholzschnitten aus Augsburg belegt ist.[34] – Man darf dies vielleicht zusammensehen mit der in den letzten Jahren diskutierten Möglichkeit einer stilistischen und motivischen Beziehung zwischen den Runkelsteiner Fresken und jenen des Ehinger Hofes in Ulm:[35] also städtische Querverbindungen, möglicherweise zum schwäbischen Raum. Wie immer dem aber sei, jedenfalls hat Niklaus Vintler mit den Triaden ein ausgesprochen aktuelles Motiv aufgegriffen, und dies

34 Vgl. die Tabelle bei SCHRÖDER, S. 262 ff., Nr. 59 (S. 281), Nr. 63 (S. 282), Nr. 76 (S. 287).

35 VON LUTTEROTTI, ²1964, S. 23, bemerkt: „Als Maler der Triaden, des Garelzimmers und der Kapelle konnte ich durch stilistische Vergleiche den aus Ulm (nach archiv. Notiz K. Moesers von 1403/04) stammenden Maler Hans Stocinger feststellen, der sich 1407 in der Pfarrkirche zu Terlan als ‚pichtor de bosano‘, Maler von Bozen, bezeichnet hat." (Vgl. auch S. 27.) – Die vollständige Inschrift lautet „Hanch Pichturam fecit Hans Stocinger Pichtor de Bosano 1407". Dieser Notiz VON LUTTEROTTIS ist FISCAL nachgegangen. Eine Anfrage beim Stadtarchiv Ulm ergab, daß die Herkunft des Bozner Malers Stocinger aus Ulm urkundlich nicht nachzuweisen ist. Der Hinweis von K. Moeser, Archivdirektor in Meran, dann wohnhaft in Innsbruck und vor FISCALS Recherchen gestorben, erfolgte nach Auskunft VON LUTTEROTTIS ohne Quellenangabe. Was hingegen das Stadtarchiv Ulm mitteilen konnte, war, daß die Familie Stotzinger aus Göttingen bei Ulm stammt und daß 1362 ein Chunrat Stotzinger in Ulm ansässig wurde. Cuntz Stotzinger, vermutlich dessen Sohn, tritt 1413 als Bürge auf. FISCAL weist dann auf Motivparallelen und Stilverwandtschaften zwischen den Fresken des Ulmer Ehingerhofes, der Martinskirche in Zell unter Aichelberg und Runkelstein hin. Das sichert freilich noch nicht die Identität der Maler, es ist wohl eher mit einem Schulzusammenhang zu rechnen. – Johannes Janota, Siegen, hat mir den Artikel von FISCAL freundlicherweise zur Kenntnis gebracht; ich möchte ihm dafür danken. – Zum Anteil Stocingers an den Wandgemälden vgl. RASMO, in: TRAPP, S. 150 f.

relativ früh, denn die eigentliche Glanzzeit der Neun Helden liegt im 15. und 16. Jahrhundert.

Runkelstein um 1400 erscheint somit als ein Schnittpunkt weitreichender kultureller Bezüge. Dabei verbinden die Interessen der Vintlers Neuestes mit Traditionellem. Es fragt sich, inwiefern ihr Literatur- und Kunstkonzept als repräsentativ für die Jahrhundertwende gelten kann, und insbesondere, ob es sich in den Runkelsteiner Wandmalereien in der Weise niedergeschlagen hat, daß ein Programm sichtbar wird, das sich als Spiegel der Zeit interpretieren läßt.

Eine Analyse der Malereien setzt am besten da an, wo man unverkennbar Eigentümliches faßt, nämlich bei der auffälligen Erweiterung des Neun Helden-Kanons. Es gibt zwar auch sonst Weiterbildungen der Neunerreihe, am gängigsten ist diejenige um die neun besten Frauen, in genauer Entsprechung zum männlichen Kanon, also: drei Heidinnen, drei Jüdinnen und drei Christinnen.[36] Von besonderer Bedeutung ist die Ergänzung durch einen zehnten Helden: gewöhnlich der regierende Fürst des jeweiligen Landes, der damit als Höhe- und Zielpunkt der historischen Heldenreihe präsentiert wird. Dazu gibt es wiederum das weibliche Pendant.[37] Schließlich finden sich kontrastive Erweiterungen, z.B. die Triade der verruchtesten Männer,[38] sowie parodierende Abwandlungen.[39]

Keine dieser Möglichkeiten wird in Runkelstein ergriffen, sondern man fügt zwei Neuner-Reihen von ausgesprochen

36 SCHRÖDER, S. 168 ff.
37 Ebd., S. 203 ff.; die zehnte Frau: S. 216 ff.
38 HEINZLE, u. S. 66.
39 J. HUIZINGA: Herbst des Mittelalters, Stuttgart ⁷1953, S. 70.

literarischem Charakter hinzu: als erste Neuner-Gruppe die drei besten Ritter, die drei vorbildlichsten Liebespaare und die drei kühnsten Sagenhelden. Die Auswahl der drei besten Ritter: Parzival, Gawein und Iwein, ist ‚klassisch‘; wir können sie mühelos nachvollziehen, wir würden wohl auch heute nicht sehr viel anders wählen. Bei den drei Liebespaaren sind Tristan und Isolt auch für uns selbstverständlich. Die beiden andern Paare: Wilhelm und Aglie und Wilhelm und Amelie sind heute weniger geläufig. Wir hätten wohl Lancelot und Ginover vorgezogen. Daß man sie überging, dürfte einmal mehr zeigen, daß der Lancelotroman trotz des frühen Übersetzungsversuchs in Deutschland nicht ins allgemeine literarische Bewußtsein zu dringen vermochte. Immerhin ist der ‚Wilhelm von Orlens‘ der erste große Liebesroman nach Gottfried. Für ‚Wilhelm von Österreich‘ aber mußte sprechen, daß darin die Vorgänger Erzherzogs Leopolds die Hauptrolle spielten, in dessen Diensten Niklaus Vintler gestanden hat.[40] — Was die nächste Dreiergruppe, die heroische Triade, betrifft, so ist sie mit Siegfried, Dietrich von Bern und Dietleib von Steier auch für uns durchaus akzeptabel — man könnte vielleicht an Dietleib Anstoß nehmen, dem untragischen Spätling neben Dietrich und Siegfried, doch erscheinen ja im ‚Biterolf‘ tatsächlich alle drei zusammen auf der Szene.

40 Geschichte und Fiktion sind dabei freilich seltsam gemischt. In Wilhelms Vater Leopold scheinen Leopold V. (1177–94) und dessen Sohn, Leopold VI. (1198–1230), zusammengefallen zu sein. Der Sohn Leopolds VI., Friedrich der Streitbare († 1246), erscheint im Roman als der Sohn Wilhelms und Aglies; vgl. W. KROGMANN: Art. ‚Johann von Würzburg‘, Verf. lex. 2 (1936), Sp. 652 f.

Wie ist diese literarische Erweiterung der Longuyonschen Triaden zu verstehen? Der Gedanke liegt nahe, in den drei höfischen Rittern, den drei Liebespaaren und den drei Sagenhelden die drei literarischen Gattungen: Artusroman, Liebesroman und Heldenepik, repräsentiert zu sehen – also eine Fortsetzung der Geschichte in eine literarische Kultur hinein, deren Aspekte in poetischer Systematik dargeboten werden, wobei interessanterweise festzuhalten wäre, daß die Heldenepik gleichberechtigt neben den klassischen Artusroman und den nichtarthurisch-nachklassischen Liebesroman tritt. Und die anschließende Neunergruppe mit den drei Riesen, den drei Riesinnen und den drei Zwergen könnte dies noch unterstreichen, d.h. diesen Typus noch nachdrücklicher von der heimischen Sage her zur Geltung bringen bzw. ergänzen. Also eine Verbindung von Universalgeschichte, mittelhochdeutschem literarischem Kanon und heimischer Sagenwelt: ein selbstbewußtes Literatur- und Kulturprogramm in einer imponierend großen Perspektive! Der Gedanke ist zu verlockend, um nicht mißtrauisch zu machen. Man hat den Kanon der Neun Helden schwerlich dazu herangezogen, um eine Poetik zu entwickeln, die überdies zwar unserem, aber kaum dem mittelalterlichen Gattungsbewußtsein entsprochen haben dürfte. Der traditionelle Kanon gab mit den besten Kriegshelden zweifellos eine bestimmte Verhaltensform vor, und so wird man auch die literarischen Figuren in eben diese Perspektive zu rücken haben. Parzival, Gawein und Iwein vertreten als die besten Ritter somit weniger eine literarische Gattung als die ideale ritterlich-höfische Verhaltensnorm. Genau so stehen Wilhelm und Aglie, Tristan und Isolt und Wilhelm und Amelie beispielhaft für die ideale Liebe, und entsprechend ist auch

die heldenepische Trias aufzufassen: die Beischrift, die Joachim Heinzle jetzt entziffert hat, weist die drei Sagenhelden als ‚die Kühnsten' aus.[41] Schwierigkeiten machen unter diesem Aspekt jedoch die letzten drei Triaden: die Riesen, Riesenweiber und Zwerge. Vorläufig wird man nur festhalten können, daß die drei ‚stärksten' Riesen,[42] die drei ‚schrecklichsten' Riesinnen[43] und die drei ‚besten', das könnte heißen: in ihrer Weise vortrefflichsten, also etwa: kunstreichsten Zwerge[44] abgebildet werden sollten; wie diese Neunergruppe sich aber in die Perspektive der vorausgehenden Triaden stellt, muß zunächst offenbleiben.

Wendet man sich von der Galerie kommend dem Inneren des Sommerhauses zu, so stellt sich angesichts der drei epischen Zyklen die Frage, ob sie die Triadenidee weiterführen, d.h. ob sie als Teil eines Gesamtprogramms gedacht sind, in dem sich an die drei besten Helden der verschiedenen Zeitalter, an die drei besten Ritter, an die drei vorbildlichsten Liebespaare usw. die Triade der besten Romane anschließen sollte. Doch was könnte oder müßte man in einem solchen Zusammenhang unter dem ‚besten Roman' verstehen?

Die Triaden der Galerie verkörpern die höchste Möglichkeit des jeweiligen Typs: der beste Held ist der tapferste Held, die drei Ritter stehen für ritterliche Idealität, die drei Paare repräsentieren ein vorbildliches Verhalten im Sinne der höfischen Liebe, die Riesen meinen ein Maximum an wilder

41 Heinzle, u. S. 74.

42 Heinzle, u. S. 74f.

43 Heinzle, u. S. 79.

44 Heinzle, u. S. 83. Es sei daran erinnert, daß mhd. *guot* ein jeweils hohes Maß an zwar positiven, aber ggf. ethisch indifferenten Qualitäten meint, die das Wesen einer Sache oder Person ausmachen.

Kraft und Ungebärdigkeit usw. Was hingegen der beste Roman ist, ist eine Frage der Interpretation. Dies ist zu bedenken, wenn wir heute die Auswahl, die getroffen worden ist, nicht ohne ein gewisses Befremden zur Kenntnis nehmen. Wir würden jedenfalls, nach den drei besten mittelhochdeutschen Romanen gefragt, nicht auf den Gedanken kommen, den ,Tristan', den ,Wigalois' und den ,Garel' nebeneinanderzustellen. Lediglich den ,Tristan' könnten wir akzeptieren, denn er gehört für uns fraglos zu den epochemachenden Leistungen der mittelalterlichen Literatur. Der ,Wigalois' ist zwar in gewisser Weise ein origineller Artusroman, der Vorbote eines neuen nachklassischen Typs, und insofern keineswegs uninteressant, aber wir rechnen ihn doch zur zweiten Garnitur. Der ,Garel' schließlich gilt uns geradezu als Inbegriff dessen, was man als epigonenhaft zu bezeichnen pflegt. Kurz: diese Romantriade ist von unseren Qualitätsbegriffen her gesehen eine unmögliche Kombination. Man kann es sich selbstverständlich leicht machen und sagen, daraus spreche schlicht mangelndes Qualitätsbewußtsein, und somit wären hier unter den drei ,besten Romanen' am ehesten noch die drei beliebtesten Romane zu verstehen, und die Tatsache dieser Beliebtheit hätte man dann einfach zur Kenntnis zu nehmen, d.h. es wäre der Zusammenstellung nichts weiter abzugewinnen, sie hätte keinen programmatischen Sinn: man hat das gewählt, was sich aufgrund unwägbarer Zufälligkeiten oder aus persönlichen Vorlieben angeboten hat.

Doch man sollte nicht vorschnell aufgeben, denn auch das Zufällig-Unreflektierte kann Bedeutung besitzen und interpretierbar sein. Es bleibt in jedem Fall die Frage, wie es möglich war, daß drei Werke, zwischen denen für uns ein

derartiges Niveaugefälle besteht, im literarischen Bewußtseinshorizont um 1400 in dieser Weise nebeneinander treten konnten. Ob die Wahl programmatisch gedacht war oder nicht, sie hat stattgefunden, und die Bedingungen dieser Wahl müssen für uns von Interesse sein. Die Ausgangsfrage ist somit folgendermaßen unzuformulieren: Ist eine Rezeptionsperspektive denkbar, die es erlaubt, den ‚Tristan‘, den ‚Wigalois‘ und den ‚Garel‘ auf einen Nenner zu bringen? Oder geschichtlich konkret: Läßt sich etwas darüber aussagen, wie die drei Romane um 1400 verstanden worden sind?

III. Die literarischen Vorlagen: Entstehungssituation und Rezeptionsperspektive

Ich gehe damit zur Analyse und Interpretation der epischen Triade über, wobei ich etwas weiter ausholen muß. Ich frage: 1. Inwieweit werden die epischen Handlungen durch die Bilderzyklen abgedeckt? 2. Unter welchen literarhistorischen Bedingungen standen die Romane in ihrer ersten Stunde? und 3. Was läßt sich über die Perspektive ausmachen, unter denen sie rezipiert worden sind?

A. Der ‚Tristan‘

1. Die Bilderfolge besteht aus 14 Komplexen, in denen z.T. mehrere Szenen verschachtelt sind. Einiges ist leider nur in Nachzeichnungen erhalten (Abb. u. S. 242 ff.).[45]

45 Siehe SEELOS/ZINGERLE; vgl. OTT, S. 143 ff.; ferner OTTS Beitrag u. S. 194 ff.

Den Anfang macht der Kampf mit dem irischen Zinsforderer Morolt. Es folgt die erste Irlandfahrt, auf der sich Tristan die von Morolt empfangene Wunde listig heilen läßt. Es schließt sich die zweite Irlandfahrt an, mit den oben beschriebenen Umständen, unter denen Tristan Isolt für Marke gewinnt. Nach der Heimfahrt und dem Empfang durch Marke folgen Episoden aus dem ehebrecherischen Spiel der Liebenden und den Gegenaktionen des Hofes. Die Reihe bricht mit dem zweideutigen Eid ab.

Es handelt sich offensichtlich um die Tristan-Fassung Gottfrieds, wenngleich die Form der beigeschriebenen Namen irritiert: ‚Tristram‘ und ‚Isalde‘ sind die Namensformen eines bestimmten bayerisch-österreichischen Zweiges der Eilhart-Tradition.[46] Dachte man also an Eilharts Fassung, hatte der Maler aber nur einen Illustrationszyklus zu Gottfried als Vorlage zur Verfügung? Man wird zögern diesen Schluß zu ziehen. Möglicherweise hat man die lokal geläufigen Namensformen ohne Rücksicht auf die dargestellte Fassung eingesetzt, oder vielleicht verdanken wir die Namen gar einer späteren Restaurierung. Man darf also wohl vom Namenproblem absehen. Es wäre dann zu überlegen, ob der Zyklus ein Zeugnis oder geradezu ein Bekenntnis zur Version und Konzeption Gottfrieds sein könnte. Diesem Gedanken steht alles entgegen, was wir über die ‚Tristan‘-Rezeption im 13./14. Jahrhundert wissen.

Doch zunächst 2.: Unter welchen literarhistorischen Bedingungen hat Gottfried sein Werk geschaffen? Man kann

46 Vgl. G. SCHLEGEL: Untersuchungen zu Eilhart von Oberg, I. Heft. Die Tristranthandschriften, ihre Redaktionen und Interpretationen, Böhm. Leipa 1930, S. 111f. Ihr folgt U. BAMBORSCHKE: Das altčechische Tristan-Epos I, Wiesbaden 1969, S. 47f.

generell sagen, daß sie sich wesentlich aus seiner Gegenstellung zum Modell und Konzept des arthurischen Romans ergeben.

Die Tafelrunde des König Artus stellt, als Ausgangs- und Zielpunkt einer epischen Handlung, eine gesellschaftliche Utopie dar. Die Handlung greift in Form einer *aventiure*, die der Protagonist des Hofes unternimmt, in eine antiarthurische Welt aus. Dabei bringt diese alle jene Kräfte ins Spiel, die gegen die ideale Balance des Hofes stehen. Die Utopie aktualisiert sich im krisenhaften Durchgang durch die Gegenwelt, in der Erfahrung der Grenze, in der Erfahrung des Ganz Andern im Du und im Tod.[47]

Der ‚Tristan‘ provoziert dieses Modell; er aktualisiert die Utopie nicht als Spitze eines *aventiuren*-Weges, er läßt die gesellschaftliche Utopie vielmehr fallen, genauer: die höfische Gesellschaft erscheint relikthaft-reduziert, teils Ansprüche stellend, die man trotz allem immer wieder bereit ist zu akzeptieren, und teils Widerstand leistend. Wenn die gesellschaftliche Utopie aber fällt, so kann die aktualisierende Bewegung jederzeit neu auf die Grenze zugehen, die Krise wird zur Form der Existenz, und das heißt, das Utopische verlagert sich in den Augenblick der Grenzerfahrung selbst: in diesem Augenblick blitzt das Paradies auf; und einmal hat Gottfried diesen Augenblick auch als märchenhaft-allegorisches Wunschleben in der Minnegrotte konkret gestaltet.

47 Vgl. VERF.: Erec, Enite und Evelyne B., in: Medium Aevum deutsch. Beiträge zur deutschen Literatur des hohen und späten Mittelalters, Fs. Kurt Ruh, Tübingen 1979, S. 139–164, insb. S. 153 ff.; und: Transzendenz und Utopie. Vorüberlegungen zu einer Literarästhetik des Mittelalters, in: Literaturwissenschaft und Geistesgeschichte, Fs. Richard Brinkmann, Tübingen 1981, S. 1–22.

So antinomisch sich die Modelle des klassischen Artusromans und des ‚Tristan‘ aber auch geben, vom ästhetischen Prinzip her gesehen stehen sie auf dem gleichen Boden. Es geht hier wie dort um die Frage nach der Möglichkeit eines utopischen Entwurfs in Relation zu einer literarisch vollzogenen Erfahrung der Grenze, der Grenzen gegenüber dem Du und dem Tod, die die Utopie zugleich aufheben und ermöglichen. Das Problem ist dasselbe, allein die literarischen Lösungen sind einander entgegengesetzt.[48]

3. Der Tristan ist in drei Formen rezipiert worden: *1.* als Kontrafaktur, *2.* als Fortsetzung unter veränderter Perspektive und *3.* als Reduktion auf ein exemplarisches Verhaltensmuster.

1. Rudolf von Ems schafft mit seinem Liebesroman von Wilhelm und Amelie eine kritische ‚Tristan‘-Kontrafaktur. Er lehnt die Handlung nahe an Gottfried an, vermeidet aber programmatisch alles, was zu jener Paradoxie hätte führen können, die für Gottfrieds Werk konstitutiv ist. Rudolf bietet nicht eine illegitime Liebe, die immer wieder in äußerster Gefährdung die Erfüllung sucht und die die absolute Unio erst im Tod findet, sondern der Weg zur Erfüllung führt hier über ein duldendes Ausharren. Der dialektische Prozeß ist zugunsten der Bewährung aufgegeben. Das Liebespaar hält in vollkommener Idealität allen Anfechtungen stand. Zugleich ist auch die gesellschaftliche Sphäre der Problematik enthoben, in die sie im ‚Tristan‘ geraten war. Die Gesellschaft stellt den Liebenden zwar Hindernisse entgegen, aber diese sind nurmehr handlungstechnischer Art, sie fließen

48 Vgl. ebd. S. 17 f.

nicht aus einer Du-Beziehung, die das Gesellschaftliche problematisiert.[49]

2. Gleichzeitig mit Rudolf und für denselben Kreis, für Konrad von Winterstetten und den deutschen Stauferhof, hat Ulrich von Türheim den Gottfriedschen Torso zu Ende geführt. Das Zwiespältige der Tristan-Liebe wird dabei simplifiziert. Tristan erscheint als idealer Ritter. Es ist nur der unselige Trank, der ihn zur illegitimen Liebe zwingt und ihn daran hindert, das wahre Liebesglück in der Ehe mit Isolt Weißhand zu finden.[50] Ulrich geht also von dem wesentlich symbolisch verstandenen Liebestrank bei Gottfried auf die vorhöfische magische Auffassung des Aphrodisiakums zurück: die Tristanliebe ist *unsin*.[51] Trotzdem zeigt sich der Dichter dann vom Liebestod am Ende so beeindruckt, daß er nicht anders kann, als Tristans und Isolts unverbrüchliche *triuwe* zu preisen und das Paar der Gnade des Himmels anzuempfehlen.[52]

49 Vgl. VERF.: Rudolfs ‚Willehalm‘ und Gottfrieds ‚Tristan‘: Kontrafaktur als Kritik, in: Deutsche Literatur des späten Mittelalters, Hamburger Colloquium 1973, Berlin 1975, S. 83–98.
50 Ulrich von Türheim, Tristan (ed. Th. KERTH, ATB 89), vv. 228 f.
51 Ebd., vv. 3577 ff.: *ine gehôrte nie bî mînen tagen*
weder gelesen noch gesagen
von sô wol gelobetem man,
als was der werde Tristan.
heite in daz tranc der minne
niht brâht ûf unsinne!
52 Ebd., vv. 3705 ff.: *wô wart ie triuwe alsô grôz?*
aller triuwen übergenôz
was der werde Tristan,
des sol man in geniezen lân:
ob er noch ist zehelle

Und damit stehen wir schon bei der 3. Möglichkeit, der Reduktion des zwischen Widersprüchen ausgespannten Prozesses auf den exemplarischen Schlußakt. Die Tristan-Liebe wird eingeengt auf die Treue bis zum Tode, die Treue im Tod. So versteht sich die Reihe der Kurzformen, die, im Blick auf Gottfried, ideale Liebende als Beispielfiguren bieten, z.B. die ‚Frauentreue‘, das ‚Herzmære‘ Konrads von Würzburg oder ‚Pyramus und Thisbe‘.[53] Die Situation ist überall dieselbe: der Liebende stirbt, und die Frau folgt ihm in den Tod nach – also der ‚Tristan‘-Stoff auf die Schlußepisode reduziert. Und in dieser verkürzten Sicht können sich auch Tristan und Isolt unter die zeitlosen Beispielfiguren einreihen, so in die Runkelsteiner Triade der idealen Liebespaare neben Wilhelm von Österreich und Aglie – wo sich dieselbe Schlußepisode findet: Aglie stirbt dem ermordeten Wilhelm nach – und neben Rudolfs Wilhelm und Amelie,

daz in got dannân zelle
unde in neme in sîn rîche
– des wünschent vlizeclîche! –
und die küneginne Ŷsôt,
der ir triuwe daz gebôt,
daz si nam gæhez ende.
mit sîner zesewen hende
muoz er vüeren si ûz nôt.

Vgl. auch die Analyse von G. MEISSBURGER: Tristan und Isold mit den weißen Händen. Die Auffassung der Minne, der Liebe und der Ehe bei Gottfried von Straßburg und Ulrich von Türheim, Diss. Basel 1954.

53 K. RUH: Zur Motivik und Interpretation der ‚Frauentreue‘, in: Fs. Ingeborg Schröbler, Tübingen 1973, S. 258–272; B. WACHINGER: Zur Rezeption Gottfrieds von Straßburg im 13. Jahrhundert, in: Deutsche Literatur des späten Mittelalters, Hamburger Colloquium 1973, Berlin 1975, S. 56–82.

deren Liebe sich in übermenschlich duldendem Ausharren erfüllt.

Nun bietet jedoch der ‚Tristan'-Zyklus auf Runkelstein die Todesszene gerade nicht, er endet mit dem zweideutigen Eid. Das könnte daran gelegen haben, daß die Vorlage nur Illustrationen zum Gottfriedschen Torso bot.[54] Aber trotz der äußeren Umstände, die möglicherweise im Spiele waren, ist festzuhalten, daß man sich jedenfalls damit begnügte, d.h., daß nicht beabsichtigt war, die Handlung in die Perspektive der Todesszene zu stellen. Den thematischen Schwerpunkt bildete hier anscheinend weniger die exemplarische Liebe als jener Komplex von Kämpfen, Fahrten, Intrigen und Gegenintrigen, die den Handlungsgang vom Moroltkampf bis zur Trennung der Liebenden bestimmen. Es ist dies der Zeitabschnitt, während dessen Tristan in brillanter Weise Regie führt, der Zeitabschnitt vor den Wirrungen und Irrungen des zweiten Teils, die mit dem Tod der Liebenden enden. Das ist eine Reduktion, die sich aus der Auseinandersetzung mit dem ‚Tristan' im 13. Jahrhundert schwer verständlich machen läßt.

B. Der ‚Wigalois'

1. Der Szenenzyklus bietet über 30 Bilder. Leider sind sie heute so verblaßt, daß man sich auf Nachzeichnungen aus dem letzten Jahrhundert verlassen muß (Abb. u. S. 181 ff.). Freilich war schon damals nicht mehr alles klar zu identifi-

54 Es ist vielleicht eine Szene verloren gegangen. Falls etwas fehlen sollte, dann am ehesten eine Darstellung der Minnegrotte oder die Abschiedsepisode, kaum die Todesszene. Vgl. Ott, u. S. 198 f.

zieren.[55] Bei der Illustration ist auch die Vorgeschichte mit Joram, Gawein und Florie berücksichtigt, und dann sind Schritt für Schritt die beiden Episoden-Sequenzen dargestellt, die der Gawein-Sohn Wigalois auf seiner *aventiuren*-Fahrt zu durchlaufen hat, relativ knapp die erste, der Weg des Wigalois vom Artushof nach Roymunt, wo er der von einem Teufelsbündler, Roaz von Glois, bedrängten Königin von Korntin Hilfe bringen will. Er beweist auf diesem Weg der Botin, der er folgt und die von dem unerfahrenen jungen Helfer zunächst nichts wissen will, durch eine Reihe von Muttaten, daß er der berufene Retter ist. In Roymunt begegnet er Larie, der Tochter der Königin; ihre Hand ist der Preis, der dem Sieger über Roaz winkt. Dann folgt die entscheidende zweite *aventiuren*-Sequenz, die nun bildlich sehr dicht wiedergegeben ist. Man sieht, wie Wigalois von einem leopardenähnlichen Wundertier auf den Weg gebracht wird. Das nächste Bild zeigt kämpfende Reiter, mit denen Wigalois sich erfolglos einläßt, denn es sind Trugbilder, die sich auflösen: die Geister der von Roaz getöteten Ritter. Dann verwandelt sich unvermittelt das Leoparden-Tier, und vor Wigalois steht der von Roaz erschlagene König von Korntin. Er gibt Wigalois einen Blütenzweit, der ihn vor dem Hauch eines Drachen schützen soll, auf den er als ersten Gegner stoßen werde. Ferner zeigt er ihm, wo er eine bestimmte Lanze findet, mit der allein er das Untier töten kann. Es folgen mehrere Bilder zum Drachenkampf und den damit verbundenen Umständen; der Drache ist besonders kunstvoll-fantastisch gestaltet. Dann schließen sich Darstellungen

55 Siehe WALDSTEIN 1887, S. CLIX, und 1892, S. 34 ff., 83 ff., 129 ff.; zum Erhaltungszustand Ende des 19. Jh.s insb. S. 35.

zu den weiteren *aventiuren* an bis hin zum Schlußkampf mit dem Teufelsbündler selbst. Die wichtigsten Stationen sind: die Begegnung mit der Riesin Ruel, der Sieg über einen Zwerg vor der Überquerung eines von schwarzen Nebeln bedeckten Sumpfes, der Durchgang durch ein mit Keulen und Schwertern besetztes sich drehendes Rad, der Kampf gegen einen feuerwerfenden Kentaurn. Wenn heute der ,Wigalois'-Zyklus auch nicht mehr restlos zu rekonstruieren ist – ein Teil der Bilder ist durch den Absturz der Nordwand 1868 gänzlich verlorengegangen –, so läßt sich doch so viel sagen, daß die Handlung zwar in unterschiedlicher Dichte, aber offenbar durchgängig in Bilder umgesetzt worden ist.[56]

2. die Entstehungs- und 3. die Rezeptionssituation: Das Strukturkonzept des ,Wigalois' ist zweifellos dem klassischen arthurischen Romanmodell verpflichtet. Wenn man von der Gawein-Vorgeschichte absieht, so setzt das Geschehen mit der charakteristischen Herausforderung des Artus-

[56] Insb. gegen den Schluß des Zyklus war es schon für WALDSTEIN schwierig oder gar unmöglich, völlige Klarheit zu gewinnen: er vermutete, 1892, S. 131 f., daß der Kampf mit dem Zwerg dargestellt gewesen sei (Bild Nr. 20), ferner konnte er Reste des Schwertrades erkennen (Bild Nr. 21), und als letztes Bild (Nr. 22) identifizierte er den Kampf mit dem Kentaurn. Doch der Schlußkampf mit Roaz und die Hochzeit mit Larie dürften schwerlich gefehlt haben. Ob der sich anschließende Rachefeldzug gegen Lion noch Berücksichtigung gefunden hat, läßt sich nicht ausmachen. Die Bilder Nr. 7 (in der obern Reihe) und Nr. 22 (in der unteren Reihe) sind die letzten, die beim Absturz der Nordwand erhalten geblieben sind. Die Lücke zwischen Nr. 7 und Nr. 8 könnte ziemlich groß sein, denn Nr. 7 stellt vermutlich den Abschied Gaweins von Florie dar, während Nr. 8 die letzte Episode auf dem Weg des Wigalois, bevor er Roymunt erreicht, bietet. Vgl. die Skizze, die WALDSTEIN, 1892, seinem Bildteil beigegeben hat = u. S. 180.

hofes ein. Es wird eine Aufgabe gestellt, und der Held des Romans zieht aus, um sie zu bewältigen. Der *aventiuren*-Weg ist zweigeteilt: nach der ersten Episoden-Sequenz begegnet der Held einer Frau, er verläßt sie wieder, um eine zweite, die entscheidende Stationenfolge entlangzugehen. Am Ende steht die *hochgezît*, das Fest, bei dem auch der Artushof präsent ist. Vier wesentliche Elemente des klassischen Artusromans finden sich hier also wieder: der Artushof als Ausgangs- und Zielpunkt eines *aventiuren*-Weges, die Provokation des Hofes und der Auszug des Titelhelden, die Zweiteilung der Handlung und die zweifache Begegnung mit der Frau jeweils am Ende der beiden Episoden-Sequenzen. Es fehlt jedoch das fünfte Element, das diesem Strukturmodell erst seinen Sinn gibt, nämlich die Krise des Helden.[57] Im klassischen Artusroman hängt die Zweiteilung und die Trennung und Wiedervereinigung zwischen dem Helden und der Partnerin an jenem labilen Gleichgewicht, das der Held nach dem Durchgang durch die erste Episoden-Sequenz erreicht und das dann umkippt, so daß der Held in einen Zustand der Entfremdung gegenüber sich selbst, gegenüber der Partnerin und gegenüber der Gesellschaft gerät und erneut ausziehen muß, um die endgültige ‚Balance‘ zu erreichen. Im ‚Wigalois‘ fehlen eine entsprechende Krise und Wende, und das bedeutet, daß die Dialektik zwischen der gesellschaftlichen Utopie und ihrer Aktualisierung über

57 Vgl. J. Heinzle: Über den Aufbau des ‚Wigalois‘, Euphorion 67 (1973), S. 261–271; Ch. Cormeau: ‚Wigalois‘ und ‚Diu Crône‘. Zwei Kapitel zur Gattungsgeschichte des nachklassischen Aventiuren-Romans, München 1977 (MTU 57), S. 23 ff., insb. S. 48 f.; Verf.: Paradigmatische Poesie. Der spätere deutsche Artusroman auf dem Weg zu einer ‚nachklassischen‘ Ästhetik, DVjs. 54 (1980), S. 204–231, hier S. 208 ff.

einen in die Gegenwelt ausgreifenden Prozeß aufgegeben ist. Der Artushof verliert jenen Charakter eines utopischen Fluchtpunktes, der immer nur an den Wendemarken der Bewegung aufscheint, d. h. die arthurische Gesellschaft wird zu einer zwar idealen, aber doch konkret denkbaren Wirklichkeit. Und der *aventiuren*-Weg des Helden dient folglich der Demonstration, der Bewährung dieser Idealität; der Held geht seinen Weg in perfekter moralischer Beispielhaftigkeit. Da somit die Problematik nicht mehr in einem Prozeß liegen kann, der über den *aventiuren*-Weg dargesellt wird und der den Helden mit umgreift, der Held vielmehr aus allem Prozeßhaften herausgehoben ist, fällt die Problematik nun der *aventiuren*-Welt zu: sie erscheint eingespannt zwischen Himmel und Hölle; der Held geht mit Hilfe des Himmels durch eine dämonisierte Welt hindurch; sein Hauptgegner steht mit dem Teufel im Bunde. Vielleicht waren es nicht nur malerische Gründe, die diese gespenstisch-dämonische Sphäre im Freskenzyklus besonders stark zur Geltung bringen ließen: das Wundertier, der Drache usw., jedenfalls hat man hiermit zugleich das Neue dieses Romantyps in vorzüglicher Weise getroffen.

Demonstration und Bewährung statt Aktualisierung der Utopie in der Krise, das ist jene veränderte Sicht, die auch den neuen Liebesroman kennzeichnet. Und so wie beim ‚Tristan‘ die Problematik, aus der heraus er geschaffen worden ist, sich in dieser Sicht verliert, so verblaßt beim klassischen Artusroman die Problematik, die ihn prägte, d. h. die nachklassische Perspektive setzt sich auch bei der Rezeption der klassischen Typen durch, indem sie sie entsprechend umakzentuiert. Wie Tristan und Isolt als Beispielfiguren neben Wilhelm und Amelie treten, so erscheinen in der

Triade der vollkommenen Ritter, ihren Krisen zum Trotz, Iwein und Parzival neben Gawein, dem eigentlichen Vertreter des neuen, perfekten Heldentyps. Und wenn man diesen Gedanken weiterverfolgt, so könnte – analog zu Gawein – gerade Dietleib, der untragische spätere Typ, neben Dietrich und Siegfried sehr wohl die Perspektive markieren, in der die heldenepische Trias zu sehen ist: nämlich vom ‚Biterolf‘ her, der den heroischen Kampf ins ritterlich-geregelte Turnierspiel überführt.[58]

C. Der ‚Garel‘

Dem neuen Heldentyp entspricht nun in garadezu programmatischer Weise Garel von dem Blüenden Tal. Als vollkommener Artusritter geht er einen *aventiuren*-Weg, auf dem er zunächst ritterliche Feinde und dann, in sich steigernder Dramatik, Unwesen wie Purdan und sein Weib und das Monster Vulganus besiegt, um schließlich Laudamie zu gewinnen. Zugleich verpflichtet er sich auf diesem Weg zahlreiche Helfer, mit denen er dann gegen den Herausforderer des Artushofes, gegen Ekunaver, zieht und ihn in einer Massenschlacht besiegt. Damit hat er die Gefahr, die Artus drohte, schon abgewendet, als dieser auf dem Kampfplatz eintrifft.

1. Auch beim ‚Garel‘ ist auf den Runkelsteiner Fresken die gesamte Handlung ins Bild gebracht, wobei wir uns freilich z. T. wieder auf alte Nachzeichnungen verlassen müssen (Abb. u. S. 143 ff.).[59] Wie beim ‚Wigalois‘ aber sind die Illu-

58 Vgl. dazu die Analyse von M. CURSCHMANN: Biterolf und Dietleib: A Play upon Heroic Themes, in: Germanic Studies in Honor of Otto Springer, Pittsburgh 1978, S. 77–91.

59 Vgl. im einzelnen HUSCHENBETT, u. S. 129 ff.

strationen ungleich über die Handlung verteilt. Doch wenn beim ‚Wigalois‘ die erste *aventiuren*-Sequenz eher dürftig ins Bild gesetzt worden ist – es sei denn, es wäre uns viel verlorengegangen –, so ist beim ‚Garel‘ die zweite spärlich illustriert. Denn obgleich die Handlung bis zur Hochzeit mit Laudamie weniger als die Hälfte des Textes beansprucht, sind 16 der 23 Bilder diesem Teil gewidmet. Das ist nicht unbegreiflich, denn hier besaß man prägnante szenische Vorwürfe, während die breiten Massenkämpfe des zweiten Teils mit einem typischen Bild bzw. Bildtyp zu erledigen waren. Die thematische Akzentuierung ist also beim ‚Garel‘ dieselbe wie beim ‚Wigalois‘-Zyklus: das Hauptgewicht liegt auf den spektakulären dramatischen Aktionen, insbesondere auf den Begegnungen mit fantastischen Wesen, mit Riesen, Drachen, Unmenschen und Untieren. Und in diese Perspektive ließe sich auch der ‚Tristan‘-Ausschnitt mit den Kämpfen gegen Morolt und den Drachen gut einbeziehen. Sind es also letztlich doch malerische Aspekte, unter denen die drei Romane nebeneinander gestellt worden sind? Man wird diesen Gesichtspunkt sicherlich nicht außer acht lassen dürfen. Doch bevor man sich damit begnügt, ist auch beim ‚Garel‘ wieder nach den literaturgeschichtlichen Zusammenhängen zu fragen.

Somit 2.: Wie stellt sich hier die Entstehungssituation dar? Man kann den ‚Garel‘ insofern als ein ‚reaktionäres‘ Werk bezeichnen, als er sich an des Strickers ‚Daniel von dem Blüenden Tal‘ anlehnt, um ihn traditionalistisch zu korrigieren. Der ‚Daniel‘ ist eine ungemein komische arthurische Persiflage: Ein Riese erscheint am Artushof und fordert den König auf, sich seinem Herrn, Matur von Cluse, zu unter-

werfen. Daniel zieht, während der Riese hingehalten wird, aus, um sich der Sache eigenhändig anzunehmen. Unterwegs gerät er in verschiedene *aventiuren*. So hilft er einer Jungfrau gegen einen bösen Zwerg, der ein Schwert besitzt, das alles zu durchschneiden vermag. Durch eine List gelingt es, den Zwerg dazu zu bringen, beim Kampf auf das Wunderschwert zu verzichten, so daß Daniel ihn erledigen und es für sich gewinnen kann – er wird es später dringend brauchen! Dann kämpft er für eine andere Jungfrau gegen ein bauchloses Ungeheuer, das mit einer Art Gorgonenhaupt bisher alle seine Gegner vernichtet hat. Daniel tötet es mit Hilfe eines Spiegels. Und an späterer Stelle folgt dann noch ein weiteres Sonderabenteuer dieses Typs: Daniel überlistet den sogenannten Siechen Mann. Dieser Unmensch besitzt die Fähigkeit, jeden nur dadurch, daß er ihn anspricht, um den Verstand zu bringen; dann pflegt er den willenlosen Opfern das Blut auslaufen zu lassen, um sich darin zu baden. Daniel begibt sich, indem er sich wahnsinnig stellt, unbemerkt unter die Opfer und kann auf diese Weise zum tödlichen Streich ausholen. Von diesen ‚privaten‘ *aventiuren* Daniels setzt sich das Hauptunternehmen, der Kampf gegen Matur, ab. Daniel zieht nach der Erledigung des bauchlosen Ungeheuers zum Eingang von Cluse, wo ein Riese, der gegen gewöhnliche Waffen gefeit ist, Wache hält. Daniel kann ihn mit dem Wunderschwert des Zwerges zerstückeln. Indessen kommen auch die Artusritter an, und gemeinsam reitet man nach Cluse. Dort gibt es ein in Gold gegossenes Tier, in dessen Rachen eine Fahne steckt. Wenn einer sie herauszieht, beginnt es zu brüllen, so daß der Herausforderer vom Pferd fällt; darauf erscheint der Herr des Landes und bringt den Eindringling um. Die Artusritter ziehen die Fahne her-

aus und stürzen prompt von den Rössern. Doch man rafft sich schnell wieder auf; und nun kommt es zu einem riesigen Gemetzel zwischen den Artusrittern und Matur und seinen Kriegern, das sich über mehrere Tage hinzieht. Endlich haben die Tafelrunder die Gegner abgeschlachtet, und das obligate Fest kann beginnen: Daniel bekommt von Artus die Witwe des erschlagenen Matur zugesprochen, und zudem werden auch die übrigen Artusritter mit den Witwen der getöteten Gegner in einer Massenhochzeit vermählt. Worauf dies zielt, ist schwerlich zu verkennen: der Stricker macht sich über die prekäre Witwenheirat im ‚Iwein‘ lustig, so wie er das Motiv der ‚Iwein‘schen Gewitterquelle in dem brüllenden Tier ins Groteske überzogen hat. Im übrigen wird dem traditionellen höfischen Ritter, der sich in erster Linie durch seine kriegerische Tüchtigkeit auszeichnet, ein neuer Typ, der Typ des listig-klugen Helden entgegengestellt. Das hat seinen Grund darin, daß die *aventiuren*-Welt, in der Daniel sich bewegt, mit derart ungewöhnlich-bizarren Wesen bevölkert ist, daß Tapferkeit allein nicht ausreicht, um mit ihnen fertig zu werden. Der Held bedarf einer neuen Qualität, einer geistigen Überlegenheit, von der dann der eigentliche erzählerische Reiz dieser Partien ausgeht. Die normale arthurische *aventiure* hingegen, die Herausforderung des Hofes durch Matur, verwandelt sich zur breit auserzählten Massenschlacht.[60]

60 Vgl. die Analysen von H, DE BOOR: Der ‚Daniel‘ des Strickers und der ‚Garel‘ des Pleier, PBB 79 (1957), S. 67–84; P. KERN: Rezeption und Genese des Artusromans: Überlegungen zu Strickers ‚Daniel vom blüenden Tal‘, ZfdPh 93 (1974), Sonderheft, S. 18–42; I. HENDERSON: Strickers Daniel von dem Blühenden Tal: Werkstruktur und Interpretation unter Berücksichtigung der handschriftlichen Überlieferung, Am-

Mit dem ‚Daniel' geht der Stricker weit über das hinaus, was bisher hinsichtlich der nachklassischen Umformung des arthurischen Romanmodells festzustellen war. Es ist hier nicht mehr so, daß das Modell, abgesehen von der Krise, festgehalten würde, sondern es wird nun radikal aus den Angeln gehoben. Der doppelte *aventiuren*-Weg fällt in die Sonder-*aventiuren* des Haupthelden und die Massenschlacht auseinander. Der Artushof hat seine Position als Ausgangs- und Zielpunkt verloren. Er tritt selbst in die *aventiure* ein, und die Handlung wird von einem wesentlich neuen, sehr spezifisch akzentuierten Heldentyp getragen.

Gegen diese mit komischen Effekten arbeitende radikale Absage an das arthurische Modell geht der Pleier in seinem ‚Garel' korrigierend an. Er imitiert die ‚Daniel'-Handlung, um dabei aber all jene Züge zurückzunehmen, die vom nachklassischen Modell abweichen. So bleibt bei ihm der Artushof modellgerecht passiv. Der Alleingang des Helden dient nicht zuletzt dazu, Helfer zu mobilisieren, die am Ende an der Stelle der Artusritter die Strickersche Massenschlacht bestreiten – eine Neuerung, auf die der Pleier offenbar nicht verzichten wollte. Die Zweiteilung des Weges lehnt sich wieder dem traditionellen Schema an, insbesondere auch dadurch, daß am Ende des ersten Weges in gewohnter Weise die Begegnung mit der Frau steht. Die komisch-überzogenen ‚Iwein'-Motive sind ausgespart. Überdies

sterdam 1976 (German Language and Literature Monographs 1); W. MOELLEKEN / I. HENDERSON: Die Bedeutung der liste im ‚Daniel' des Strickers, Amsterdamer Beitr. z. älteren Germanistik 4 (1973), S. 187–201; VERF. [s. Anm. 57], S. 217 ff.; P. KERN: Die Artusromane des Pleier, Berlin 1981 (Phil. Studien u. Quellen 100), insb. S. 150 ff.; ferner: HUSCHENBETT, u. S. 103 u. 106 ff.

ist der besondere Charakterzug des Helden, seine listige Klugheit, deutlich zurückgenommen. Dazu kommt ein neues, höchst auffälliges Element, nämlich eine prononcierte Förmlichkeit, die nun in hohem Maße auch den Erzählstil bestimmt. Ich erinnere an den Empfang Garels durch Laudamie, bei dem das Entgegengehen, Sich-Begrüßen, Hinführen, Niedersetzen usw. in der ganzen choreographischen Abfolge der Bewegungen genau festgehalten wird. Eine hochstilisierte höfische Form, in der man auf menschlicher Ebene – auch zwischen Gegnern – miteinander umgeht, was erzählerisch mit unendlicher Geduld nachgezeichnet wird, prägt den Charakter des ganzen Werkes.[61] Dazu im Kontrast steht jene Sphäre der Unmenschen und Untiere, die an dieser Form nicht teilhaben, denen gegenüber es keinerlei Verständigungsmöglichkeit gibt und die deshalb nur vernichtet werden können. Der Held zwischen diesen Welten zeichnet sich sowohl durch Tapferkeit und Klugheit wie durch vollendeten Takt aus: Als Garel Duzabel und ihre Frauen aus dem Verließ des Riesen Purdan befreit, wendet er sich rücksichtsvoll ab, damit sie sich in ihren Lumpen vor ihm nicht zu schämen brauchen!

3. Die Rezeption: Der ‚Garel‘ muß, was die Entstehungssituation anbelangt, seine Wirkung zu einem nicht unerheblichen Teil aus der Gegenstellung zum ‚Daniel‘ bezogen haben. Wenn sich der Roman aber durch zeitliche Distanz aus diesem kritischen Bezug löst, bleibt das traditionelle Modell unter dem Aspekt einer besonderen Förmlichkeit zurück. Damit ist ein extremer Punkt in jener Entwicklung erreicht, die mit dem ‚Wigalois‘ begonnen hat. Aus dem Gegenüber

61 Vgl. dazu auch HUSCHENBETT, u. S. 109 ff.

einer höfisch perfekten Ritterwelt und einer bös-dämoni-
schen Sphäre ist der Gegensatz zwischen einer menschlich-
gesellschaftlichen Ebene, die sich durch formvolles Verhal-
ten bestimmt, und einer unter- oder nichtmenschlichen Welt
geworden, in der das Formlos-Unförmige herrscht.

Es kann kaum etwas anderes als dieser Kontrast gewesen
sein, der den ‚Garel‘ für die spätere Rezeption interessant
gemacht hat. Zugleich ist unter diesem Aspekt die Zusam-
menstellung der drei Romane auf Runkelstein nicht mehr
ganz so befremdlich, wie sie zunächst erschien. Vom ‚Tri-
stan‘ wird nur jener Handlungsteil ins Bild gebracht, der den
Helden als siegreichen Kämpfer und klugen Höfling zeigt:
Tristan als der tapfere und starke Held gegen Morolt und
den Drachen, Tristan als der virtuose Taktiker bei seinen
Irlandfahrten und beim gefahrvollen Spiel am Hofe Markes.
Diese Charakterzüge mußten ihn in die Nähe jenes nach-
klassischen Typus rücken, bei dem Mut sich mit formaler
Perfektion vereinigt. Die Wahl des ‚Wigalois‘ versteht sich
von der Überlegung her, daß hier zum erstenmal der absolut
makellose arthurische Held, der Held ohne Krise geboten
worden ist:[62] Wigalois wird neben seinem Vater Gawein
geradezu zur Leitfigur des nachklassischen Typus. Zugleich
ist hier jene neue Gegenwelt da, die Welt der Ungeheuer, die
nichts anderes mehr repräsentieren als das Nicht-Mensch-

62 Man kann, was das Fehlen der Krise betrifft, in Ulrichs von Zatzikhoven
‚Lanzelet‘ einen Vorläufer sehen, doch ist Lanzelet alles andere als ein
von Anfang an perfekter Held. Dazu VERF.: „Das Land, von welchem
niemand wiederkehrt“. Mythos, Fiktion und Wahrheit in Chrétiens
„Chevalier de la Charrete“, im „Lanzelet“ Ulrichs von Zatzikhoven und
im „Lancelot“-Prosaroman, Tübingen 1978, S. 52 ff.

liche, das Formlose, das Gewalttätige und Böse. In der Perspektive des ‚Garel' erhält die Zusammenstellung also durchaus ihren Sinn.

IV. Spätzeitliches Literaturbewußtsein: Die ästhetische Position und Funktion der Runkelsteiner Wandmalereien

Es darf nun nicht unbeachtet bleiben, daß eine solche vor allem vom ‚Garel' her gezeichnete Rezeptionsperspektive jene stilistische Wende verleugnet, die sich in der zweiten Hälfte des 13. Jahrhunderts literarisch abzeichnet und sich im 14. Jahrhundert in ihrer Weise auch in der bildenden Kunst realisiert: die Wende zum Sinnlich-Atmosphärischen, zum Oberflächenreiz, zur Körperlichkeit. Diese Tendenzen mußten ein Werk wie den ‚Garel' ins Abseits drängen. Es wundert deshalb nicht, daß er keinen besonderen Erfolg hatte. Es gibt nur zwei Handschriften, beide aus dem 14. Jahrhundert – die eine stammt übrigens aus Meran.[63] Vor diesem Hintergrund stellt sich die Frage, ob man so ohne weiteres mit einem kontinuierlichen nachklassischen Rezeptionsprozeß rechnen darf, an den Runkelstein einfach anzuschließen wäre. Müssen die Runkelsteiner Fresken nicht vielmehr als ein bewußtes Zurückgehen auf eine inzwischen durch neue stilistische Entwicklungen überholte Position aufgefaßt werden?

Die Frage läßt sich nur von den wechselnden Intentionen und Funktionen der literarischen Tradition aus beantworten. Ich setze deshalb noch einmal bei der Ästhetik der höfi-

63 Zu den Hss. vgl. WALZ, S. VII ff.

schen Klassiker an, nun im Blick auf das Verhältnis zum Publikum.

Da die Handlung im klassischen Roman als ein Prozeß dargeboten wurde, der an Grenzerfahrungen heranführte, war es unabdingbar, daß der Hörer den Weg des Helden mitging, durch alle Paradoxien und Umbrüche hindurch, um im Nachvollzug an diesen Erfahrungen teilzunehmen. Deshalb der parareligiöse Anspruch, mit dem sowohl Gottfried wie Wolfram ihre Dichtungen präsentieren: sie verlangen beide eine Vorentscheidung vom Publikum, an der nicht nur das Verständnis des Werkes hängt, sondern damit zugleich das Heil in dieser und jener Welt. Gottfried fordert von seiner ,Gemeinde' der *edelen herzen* vorweg das Bekenntnis zu jener dialektischen Liebe, die er in seinem Werk darzustellen verspricht.[64] Wolfram weigert sich in seinem ,Parzival'-Prolog, das, was er mit seinem Werk sagen will, als These zu formulieren: nur derjenige, der alle Wechselfälle und Umbrüche der Handlung nachzuvollziehen bereit sei, werde erfahren, worum es geht, d.h. er wird erfahren, daß bei diesem Prozeß die Rettung der Seele, auch seiner, des Zuhörers Seele, auf dem Spiele steht.[65]

Dieses eigentümliche Verhältnis zum Publikum mußte sich in dem Augenblick radikal verändern, in dem die Krise als Angelpunkt des Geschehens ausfiel. Der perfekte Held bezieht sich auf ein festes System von Werten, und dieses ist explizit als Kanon von Tugenden formulierbar, d.h. es wird nun genau das möglich, was Wolfram dezidiert abgelehnt

64 Gottfried von Straßburg, Tristan und Isold (ed. F. RANKE), insb. vv. 58 ff., 205 ff.

65 Wolfram von Eschenbach, Parzival (ed. K. LACHMANN), vv. 2, 5 ff.

hatte: der Weg der krisenlosen Bewährung läßt sich auf eine Moral reduzieren.

Zugleich – und diesen Zusammenhang hat man noch nicht genügend beachtet – erreicht die poetische Kunst damit eine neue Stufe der Autonomie: wenn der Sinn sich als Lehre verselbständigt, erscheint die Poesie als ein Mittel, das man zum Zwecke der Lehre einsetzen kann, und das hat zur Folge, daß das Verhältnis von poetischer Wirkung und didaktischem Zweck in die Reflexion gerät.

Nicht zufällig ist Konrad von Würzburg, der den neuen psychologisierend-sensitiven Stil am weitesten vorangetrieben hat, auch zum Theoretiker der neuen ästhetischen Position geworden. Er vergleicht die Beziehung zwischen Dichtung und Lehre mit dem Verhältnis von Blüte und Frucht: der schöne Reiz der Poesie bringt die Frucht der Belehrung hervor. Damit ist nicht die in einem erfreulichen Gewand präsentierte Nützlichkeit der Dichtung im Sinne einer rationalistisch-verflachten Poetik gemeint, sondern die Geburt der Lehre aus dem kunstvollen, dem *wilden* Stil, die didaktische Wirkung über die Faszination der sprachlichen Darstellung, die Überwindung der Rampe zwischen Dichter und Publikum durch den Zauber der Poesie.[66]

Damit ist freilich zugleich der Endpunkt der Entwicklung erreicht. Die deutsche Romanproduktion versiegt kurz nach 1300 so gut wie völlig,[67] während die neuen stilistischen

66 Vgl. den Prolog zu ,Partonopier und Meliur‘ (ed. K. BARTSCH), vv. 42 ff. Zum *wilden* Stil: W. MONECKE: Zur epischen Technik Konrads von Würzburg. Das Erzählprinzip der *wildekeit*, Stuttgart 1968 (Germ. Abh. 24).

67 Der letzte bedeutende Roman, Johanns von Würzburg ,Wilhelm von Österreich‘, ist 1314 abgeschlossen. An Ausläufern sind im 14. Jh. noch

Möglichkeiten mit einer Tendenz zum Esoterisch-Manieristischen in anderen Gattungen weitergeführt werden. Die Überlieferung der Romane des 12./13. Jahrhunderts bricht jedoch nicht ab. Das bedeutet: statt daß man sich schöpferisch mit den traditionellen epischen Mustern auseinandersetzt, bildet sich nun ein rein rezeptives Literaturbewußtsein heraus. Als solches ist es uns heute kaum direkt zugänglich. Und wenn dann um 1400 unvermittelt das große Freskenprogramm von Runkelstein auftaucht, so weist uns dies wieder auf unsere Ausgangsfrage zurück, die nun, präzisiert, folgendermaßen lauten muß: Wie verhalten sich die Malereien zu der über 100 Jahre passiv-rezeptiv verlaufenden epischen Tradition, bzw. was vermögen sie über diese Tradition auszusagen? Doch wir sind nun für eine Antwort besser gerüstet; ich versuche die angesetzten Linien zusammenzuführen:

Longuyons ‚Les Vœux du Paon' wirkte, wie dargelegt, nicht nur im Sinne allgemein höfisch-ritterlichen Verhaltens vorbildhaft, sondern es wurde die Idee des Pfauenschwurs in die faktische Wirklichkeit übertragen, wobei man aber gerade seinen literarischen Charakter bewahrte: d.h., da der Schwur bei einem Vogelbraten unsanktioniert ist, läuft die Quasi-Verbindlichkeit dieser Selbstverpflichtung allein über das literarische Muster. Die Literatur bietet sich dem Leben als verpflichtende Form an.

Dieses eigenartige Verhältnis von Literatur und Leben ist

zu notieren: ‚Friedrich von Schwaben' und der ‚Nüwe Parzival' von C. Wisse und Ph. Colin, ferner zwei niederdeutsche Adaptationen französischer Vorlagen: ‚Flos und Blankeflos' und ‚Valentin und Namelos'.

zeittypisch. Ein Musterbeispiel ist die Biographie von Jean Le Maingre, genannt Boucicaut.[68] Der anonyme Autor schildert, wie der junge Boucicaut dem Hofleben in Frankreich den Rücken kehrt, um auf Abenteuerfahrten in den Osten zu ziehen. U. a. nimmt er 1396 an der Schlacht von Nikopolis teil. In dieser Schlacht wurde ein französisch-deutsches Ritterheer unter Sigismund von den Türken niedergemetzelt. Diese Niederlage wird in der Boucicaut-Biographie in der Weise literarisch stilisiert, daß ein kleines Häuflein von Franzosen und insbesondere Boucicaut gegen eine große Übermacht gewaltigste Heldentaten vollbringen, wobei sie nur deshalb nicht siegen, weil sie von den Ungarn im Stich gelassen werden. Im übrigen wird diese Katastrophe, die Europa erschüttert hat, als eine bloße Laune der Fortuna hingestellt, und es werden Exempel dafür aufgelistet, daß selbst die Besten einmal ins Unglück geraten können![69] Doch es richtet sich nicht nur die Darstellung der historisch-biographischen Wirklichkeit nach dem Muster des *aventiuren*-Romans, sondern Boucicaut entwirft sein Leben selbst in romanhafter Manier: in Frankreich zurück, gründet er mit zwölf Freunden den Orden de la Dame blanche à l'écu vert. Sein Ziel ist der Schutz der Frauen, Jungfrauen und Witwen. Die Mitglieder verpflichten sich, allen gentils-femmes auf ihren Notruf hin nach bestem Vermögen zu Hilfe zu eilen. Die Statuten des Ordens werden in ganz Frankreich

68 Collection complète des mémoires relatifs à l'histoire de France ... par M. PETITOT, tome VI, Paris 1825, S. 373 ff. [Teil 1], tome VII, Paris 1825 [Teile 2–4].

69 Ebd., tome VI, S. 453 ff.

bekanntgemacht.[70] Also eine Umsetzung der arthurischen Tafelrunde in die faktische Wirklichkeit.[71]

Verglichen mit der Literatursituation im 13. Jahrhundert bedeutet dies: der Roman tritt nicht mehr an den Hörer heran, um ihm im Mitvollzug einen Erfahrungsprozeß abzuverlangen, er präsentiert sich aber auch nicht mehr als ein Sprachkunstwerk, das über seine Faszination seine Unverbindlichkeit zu durchstoßen und sein Wertkonzept über die Rampe zu bringen sucht, sondern die Literatur erscheint nun als Horizont formvoller Gestaltung, auf die man die chaotisch-verzweiflungsvolle Wirklichkeit bezieht, um sie von ihm her entweder zu überspielen oder umzuprägen.

Das ist die literarische Entsprechung zu jener Wende in der bildenden Kunst, in der der Schöne Stil gegen die hautnah geknöpfte Mode angetreten ist: das reiche Faltengewand, das nun in künstlich-autonomer Bewegung die natürliche Körperlichkeit umspielt, zielt auf die Verklärung der Sinnlichkeit im Zauber der Form.

Und so scheint es schließlich auch nicht mehr verwunderlich, daß man auf Runkelstein mit den drei epischen Zyklen auf das frühe 13. Jahrhundert zurückgegriffen hat und nicht etwa auf die späteren Romane mit ihrer neuen sprachlich-psychologisch ausgerichteten Darstellungskunst. Denn hier hätte das Wesentlichste, die sprachliche Faszination, bei der Übertragung ins Bild gerade ausfallen müssen. In der früheren Phase fand man, wenn auch unter ganz anderen Bedingungen, eine Objektivität der Form, die ansprechen mußte:

70 Ebd., S. 504 ff.

71 Weiteres zur romanhaften Stilisierung der Wirklichkeit im Spätmittelalter bei J. HUIZINGA [s. Anm. 39], S. 82 und passim.

das Kleid, die Erscheinung, die Geste, welche Bedeutung vermittelten. Insbesondere aber mußte sich der ‚Garel‘ – ganz abgesehen von seiner sprachlichen Anspruchslosigkeit – für eine Übernahme ins bildliche Medium anbieten. Man stieß hier auf den Kontrast zwischen der zeremoniellen Förmlichkeit im zwischenmenschlichen Bereich und der Formlosigkeit der unter- und nichtmenschlichen Sphäre – ein Kontrast, der sich als Gegenüber von höfisch-perfektem Helden und Ungeheuern ins Bild bringen ließ. Auch der ‚Wigalois‘ und der ‚Tristan‘ konnten in dieser Perspektive rezipiert und umgesetzt werden, wobei beim ‚Tristan‘ mehr die Seite der virtuosen Beherrschung der gesellschaftlichen Regelspiele, beim ‚Wigalois‘ mehr die Seite des Aufbruchs des Dämonischen in der *aventiuren*-Welt zum Ausdruck kommen mochte.

Und von daher könnte nun neues Licht auch auf die dritte Neunergruppe der Triaden fallen. Die Riesen, Riesenweiber und Zwerge dürften gegenüber der höfisch-ritterlichen Neunergruppe den Bereich des Ungestalt-Dämonischen einbringen: also weniger Präsentation heimischer Helden-sage, sondern eher Bild einer Gegensphäre zur ritterlichen Welt, die man in der Perspektive Gaweins, und zu einer Heldenwelt, die man in der Perspektive Dietleibs sah. Man mag einwenden, daß dies höchstens teilweise zutreffe bzw. daß über die Identität der dargestellten Figuren nicht soviel Klarheit gewonnen werden könne, daß sie eindeutig negativ einzustufen wären. Immerhin passen die Riesenweiber, die die Inschrift als die *freidigsten* bezeichnet,[72] durchaus ins Bild, und die Zwerge sind, wie immer sie zu identifizieren

72 Siehe HEINZLE, u. S. 79.

sein mögen, zumindest ambivalente Figuren. Was die Riesen anbelangt, so ist Waltram eine unbekannte Größe. Ortnit ist u.W. zwar von großer Gestalt, aber nicht ein Riese im eigentlichen Sinn – vielleicht liegt doch ein Versehen vor.[73] Schließlich Schrutan, der im ‚Rosengarten‘ auf Seiten Kriemhilds kämpft und getötet wird, was ihn in einem eher negativen Licht erscheinen läßt. Die Möglichkeit einer kontrastiven Deutung bleibt also denkbar, wenn sie auch angesichts der Identifikationsprobleme nicht befriedigend abzusichern ist.

Die Runkelsteiner Epen-Fresken sind in einem Wohngebäude angebracht. Die ins Bild gesetzte Dichtung wird hier jene neue Funktion in der Lebenswirklichkeit besessen haben, die sich am Ende des 14. und zu Beginn des 15. Jahrhunderts in analoger Weise in Literatur und bildender Kunst abzeichnet. Man tritt in diesen Jahrzehnten mit einem entschieden festgehaltenen Formbewußtsein gegen die mit der Frührenaissance aufbrechende Individualität an. Man denke neben dem, was schon genannt worden ist, an die Rhetorisierung des ‚Erlebens‘ im ‚Ackermann von Böhmen‘ oder an die Typisierung des Subjektiv-Persönlichen bei Oswald von Wolkenstein. Die Runkelsteiner Fresken stellen sich in diese Linie. Man hat hier im Blick auf den Gegensatz zwischen Form und Unform in die Tradition zurückgegriffen, und man interpretierte ihn neu als Kontrast zwischen Kunst und

73 Es wäre zu überlegen, ob nicht ‚Ortwein‘ statt ‚Orthneit‘ zu lesen ist. Ortwein steht im ‚Rosengarten‘ neben Schrutan und würde damit gut ins Bild passen. HEINZLE bemerkt u. S. 75, Anm. 39, daß der Name heute nicht mehr zu entziffern sei. Könnte sich ZINGERLE, auf den HEINZLE sich bei seiner Entscheidung für ‚Orthneit‘ verläßt, nicht doch geirrt haben?

Natur, zwischen Dichtung und Leben. Runkelstein wird damit zu einem hervorragenden Zeugnis für den vielschichtigen Übergang vom Spätmittelalter zur frühen Neuzeit und insbesondere für die nicht unwesentliche Rolle, die die literarische Tradition dabei spielte.

DIE TRIADEN AUF RUNKELSTEIN UND DIE MITTELHOCHDEUTSCHE HELDEN- DICHTUNG

von Joachim Heinzle

I

Das Ziel, das ich mit meiner Untersuchung der Runkelsteiner Triaden verfolge, ist sehr bescheiden. Es geht um schlichte historische Spurensicherung, um den Versuch, das Dargestellte so genau wie möglich zu entziffern und seinen Zeugniswert für die Literaturgeschichte abzuschätzen.

Man nimmt an, daß diese dreiteiligen Figurengruppen, die die Wand der Sommerhausgalerie des Schlosses schmücken, um 1400 auf Veranlassung Nikolaus Vintlers angebracht wurden.[1] Ein gutes Jahrhundert später, im ersten Jahrzehnt des 16. Jahrhunderts, scheint man sie im Auftrag Maximilians überarbeitet zu haben, und zwar so gründlich, daß sich – nach Meinung des derzeit besten Kenners – „die wenigen erhaltenen Reste ursprünglicher Malerei nur noch schwer ausnehmen lassen".[2] Das bedeutet, daß man im Prinzip nicht sicher sagen kann, ob bestimmte Darstellungsmomente wie Wappen oder Beischriften in restaurierter Form

1 Vgl. Gutmann, S. 67 ff., und Rasmo, S. 10 ff. und 35 ff.

2 Rasmo, S. 37. – Wer der Restaurator war, ist noch nicht endgültig geklärt. Die Frage müßte auf der Basis einer umfassenden Sichtung der einschlägigen maximilianischen Archivalien neu erörtert werden. Vgl. Gutmann, S. 71 ff., und Rasmo, S. 16 und 40 f., der für Marx Reichlich plädiert. – E. C. Waldstein hat noch eine zweite, nachmaximilianische Restaurierung der Triaden unter den Grafen von Lichtenstein erwogen, auf den Versuch einer detaillierten Beweisführung freilich verzichtet (Waldstein, 1894, S. 2).

den Zustand der Erstanlage um 1400 repräsentieren oder ob sie auch substantiell erst dem 16. Jahrhundert angehören. Glücklicherweise gibt es, wie noch ausführlich darzulegen sein wird, einige Fälle, bei denen zwei Schriften, wohl die ursprüngliche und die restaurierte, über- oder nebeneinander zu erkennen sind. Sie sind, soweit lesbar, jeweils gleichlautend, und man darf daraus wohl auf grundsätzliche Treue des Restaurators schließen.[3] Selbstverständlich bleibt eine gewisse Unsicherheit, aber sie ist zu verschmerzen: die Frage der genauen zeitlichen Zuordnung spielt für die literarhistorische Auswertung eine nur untergeordnete Rolle.

Das Bildprogramm umfaßt insgesamt neun Triaden. Dargestellt sind auf der Fassadenwand links neben einer Tür, die diese Wand in der Mitte teilt:

 I. Hektor, Alexander, Caesar;[4]

 II. Josua, David, Judas Makkabäus;

 III. Artus, Karl der Große, Gottfried von Bouillon;

 IV. Parzival, Gawan, Iwein;

 V. Aglie und Wilhelm von Österreich, Isolde und Tristan, Amelie und Willehalm von Orlens;

dann, ebenfalls auf der Fassadenwand, aber rechts neben der erwähnten Tür:

3 Ein weiteres Indiz hierfür ist u. Anm. 22 genannt.

4 Diese Reihenfolge ist durch Beischriften gesichert. GUTMANN, S. 43 f., identifizierte die Namenszüge „Hector" bei der ersten und „Alexanter" bei der zweiten Figur; ich lese zusätzlich den Namenszug „iulius" bei der dritten Figur. Die Reihenfolge Hektor – Caesar – Alexander bei BECKER, S. XXV, muß auf einem Irrtum beruhen, der um so merkwürdiger ist, als BECKER die Beischrift „Alexander" erkannt hat. Ich weise darauf hin, weil sich BECKERS falsche Angabe auch in die neueste Literatur eingeschlichen hat.

VI. Dietrich von Bern, Siegfried, Dietleib;

VII. drei Riesen;

VIII. drei Riesenweiber;

schließlich auf der östlichen Seitenwand über einer weiteren Tür:

IX. drei Zwerge.[5]

Die ersten drei Triaden entsprechen dem Kanon der „Neun Helden" („nine worthies", „neuf preux"), der sich, vielleicht in Frankreich ausgebildet, in Literatur und bildender Kunst Europas seit dem 14. Jahrhundert größter Beliebtheit erfreute.[6] Wie auf Runkelstein so sind die „Neun Helden" auch anderwärts gelegentlich mit weiteren Triaden kombiniert. Ich nenne als Beispiel das bislang so gut wie unbekannte mhd. Wappengedicht „Der Fürsten Warnung",[7] überliefert in der Renner-Handschrift UB Innsbruck Cod. 900 und der Handschrift HR 131 des Germanischen Nationalmuseums Nürnberg. Lotte Kurras, die den Nürnberger Textzeugen entdeckt hat und das Gedicht edieren wird, vermutet, daß es 1402 in Österreich entstanden ist, und erwägt, es Peter Suchenwirt zuzuschreiben.[8] Das Gedicht

5 Unter den Zwergen, rechts neben der Tür, befindet sich noch eine Frauengestalt; sie hält einen Becher, um den ein Spruchband mit einer heute kaum mehr lesbaren Inschrift geschlungen ist (vgl. Rasmo, S. 37).

6 Grundlegend dazu Schroeder, dessen Inventar der Zeugnisse freilich nicht vollständig ist: vgl. von Radinger, S. 119, Nr. 21 (landesfürstliche Burg in Meran); Herkommer, S. 202, Anm. 45; Kurras, S. 245, Anm. 24.

7 Ich verdanke den ersten Hinweis auf dieses Gedicht der o. Anm. 6 erwähnten Notiz bei Herkommer.

8 Vgl. Kurras.

stellt in zeitkritischer Absicht die „Neun Helden" zuzüglich der drei *miltesten* Herrscher (König Magnus von Schweden, Herzog Leopold von Österreich, Landgraf Hermann von Thüringen) als die *zwelf der aller tewresten fursten*[9] den drei Wüterichen Nebukadnezar, Evilmerodach[10] und Nero gegenüber.[11] Man hat behauptet, das Gedicht sei die „literarische Quelle" u. a. der Runkelstein-Triaden gewesen.[12] Das ist nicht der Fall: die hier gemalten, dort beschriebenen Wappen gehören z. T. verschiedenen Traditionen der „Neun Helden"-Heraldik an.[13] Dennoch ist das Gedicht in unserem

9 Zitate nach Photographie der Innsbrucker Handschrift, Fol. 1ʳ, V. 17 und 21.

10 Vgl. 2 Kön. 25, 27; Jer. 52, 31.

11 In der Nürnberger Handschrift folgen auf die drei Wüteriche noch Ahasver und Hiob als zwei der drei größten Dulder; vgl. KURRAS, S. 240, die darin eine „spätere Zutat" sieht.

12 MÜLLER, 1966, S. 289.

13 Von den Wappen der „Neun Helden" auf Runkelstein sind noch vollständig oder teilweise zu erkennen bzw. werden in der Literatur als erkennbar genannt diejenigen Davids (Figur aus drei Dreiecken, vgl. GUTMANN, S. 44; als Typus bei SCHROEDER, S. 233 und 242, nicht erwähnt), Judas' (steigender Löwe, im Original heute nicht mehr zu erkennen, als Schatten einigermaßen deutlich noch zu sehen z. B. auf Abb. 64 bei RASMO, vgl. SEELOS/ZINGERLE, Tafel III/Plan 3, und GUTMANN, S. 44; zum Typus SCHROEDER, S. 234 f.), Artus' (auf rotem Grund sind drei helle Flecken in der Anordnung 2:1 auszumachen, wahrscheinlich die Reste von drei Kronen, die Artus traditionell im Wappen führt; vgl. SCHROEDER, S. 235 f.), Karls (gespalten, vorn zerstört, hinten mit Lilien übersät, vgl. GUTMANN, S. 44; vorn dürfte sich ein halber Adler befunden haben, vgl. SCHROEDER, S. 238) und Gottfrieds (geteilt, oben ehemals anscheinend ein steigendes Tier [Löwe?] – heute zerstört, unten ein Gitter, vgl. SEELOS/ZINGERLE mit Abb. Tafel II/Plan 4 und GUTMANN, S. 44; zum Typus SCHROEDER,

66

Zusammenhang von speziellem Interesse: die Entstehungs-
daten sowohl des Textes als auch der Innsbrucker Hand-
schrift, die in den Jahren 1411–1413 in Südtirol (in der
Kartause Allerengelberg im Schnalstal) geschrieben sein
soll,[14] zeigen, daß der Runkelsteiner Typus der triadisch
erweiterten „Neun Helden"-Reihe zeitlich und räumlich
nicht isoliert steht. Ein auch inhaltlich entsprechendes Ge-
genstück zu den Runkelsteiner Erweiterungen konnte ich bis
jetzt freilich nicht nachweisen. Von den bislang bekannten
Zeugnissen ist noch am ehesten das Lied „Von den welt-
lichen Herren" aus der Kolmarer Liederhandschrift zu ver-
gleichen.[15] Es nennt in den Strophen 10–12 unter dem
Aspekt der Vergänglichkeit des Weltlichen die „Neun Hel-

S. 243). Im Gedicht führt David eine Harfe, Judas einen Löwen mit
Menschengesicht und Judenhut, Artus drei Kronen, Karl einen ganzen
Adler und Gottfried ein geviertes Wappen mit vier Löwen (zu den Typen
vgl. SCHROEDER, S. 233, 234 f., 235 f., 238, 241 f.). Es weichen also die
Wappen Davids, Karls, Gottfrieds und möglicherweise Judas' ab. – Ein
weiterer Unterschied zwischen den beiden Zeugnissen betrifft die Rei-
henfolge der Figuren bzw. der Gruppen. Das Gedicht ordnet: Karl –
Artus – Gottfried / Josua – Judas – David / Alexander – Caesar –
Hektor. – Ablehnend zu MÜLLERS These auch KURRAS, S. 246.

14 Vgl. MÜLLER, 1973, S. 186 f.; KURRAS, S. 239.

15 Cgm 4997, Fol. 244^va–246^va, publiziert bei A. HÜBNER: Das Deutsche
im ‚Ackermann aus Böhmen', in: Sitzungsberichte der Preußischen
Akademie der Wissenschaften. Phil.-hist. Kl., Berlin 1935, S. 323–398,
hier S. 378 ff. (wieder in: E. SCHWARZ [Hg.]: Der Ackermann aus Böh-
men des Johannes von Tepl und seine Zeit [= Wege der Forschung
143], Darmstadt 1968, S. 239–344, hier S. 314 ff.). Vgl. E. LOM-
MATZSCH: Beiträge zur älteren italienischen Volksdichtung II (= Deut-
sche Akademie der Wissenschaften zu Berlin. Veröffentlichungen des
Instituts für Romanische Sprachwissenschaft 3), Berlin 1951, S. 112 f.;
SCHROEDER, S. 79; KURRAS, S. 245.

den" zusammen mit anderen berühmten Personen der Vergangenheit, unter denen sich mit Dietrich, Witege und Heime wenigstens eine typusmäßig entsprechende Trias befindet. Daß das Runkelsteiner Programm einmalig ist, scheint durchaus möglich,[16] läßt sich aber naturgemäß nicht beweisen.

Mein Interesse gilt nun demjenigen Teil dieses Programms, dessen Figuren aus dem Stoffbereich der mhd. Heldendichtung stammen, d.h. den Triaden VI–IX. Die Frage lautet: um welche Gestalten handelt es sich bzw. wie sind sie dargestellt und was ist aus ihrem Auftreten bzw. der Art ihrer Darstellung an diesem Ort für die Kenntnis entsprechender literarischer Traditionen zu lernen?

II

Der erste Teil dieser Frage mag den Kenner der Handbuchweisheit über Runkelstein befremden: die einschlägige Literatur läßt in der Regel besondere Zweifel an der Identität der Gestalten nicht erkennen. Macht man sich auf die Suche nach den Quellen, so stellt man fest, daß die Angaben im wesentlichen auf Arbeiten I.V. Zingerles aus den Jahren 1857 und 1878 beruhen.[17] Die spätere Arbeit brachte aufgrund einer neuerlichen Untersuchung der Gemälde erhebliche Revisionen im Bereich der Triaden VII (Riesen), VIII (Riesenweiber) und IX (deren Figuren jetzt erst als Zwerge erkannt wurden) –

16 So Wyss, S. 85.
17 Seelos/Zingerle und Zingerle, 1857 und 1878.

VII.	1857: Asprian	– Ortnit	– Struthan,
	1878: Waltram	– Ortnit	– Schranmann;
VIII.	1857: Hilde	– Uodelgart	– Rutze (Rachin),
	1878: Riel	– Uodelgart	– Rachin;
IX.	1857: Iwein	– Artus	– Gawan,
	1878: Goldemar	– Bibung	– Alberich.

Gültig konnten fortan nur die revidierten Identifizierungen sein, wobei zu beachten war, daß Zingerle diejenigen der Riesin Uodelgart und der drei Zwerge nur als mehr oder weniger plausible Vermutung geäußert hatte. Die Forschung hat sich darum wenig gekümmert: die mutmaßlichen Identifizierungen wurden und werden immer wieder als sichere ausgegeben, und – was noch fataler ist – die erledigten Identifizierungen von 1857 leben bis in neueste Publikationen weiter und erscheinen sogar in Kombination mit denen von 1878.[18] Mit der Entwirrung dieses Durcheinanders ist es indessen nicht getan. Zweierlei kommt hinzu: zum einen hat Zingerle das literarische Material nicht in genügendem Umfang hinzugezogen; zum anderen sind die Gemälde vor wenigen Jahren restauriert worden,[19] ohne daß daraus sich ergebende neue Erkenntnisse einen Niederschlag in der Forschung gefunden haben. Um den ersten Teil meiner Frage zu beantworten, habe ich daher

 1. die Gemälde vor Ort neu untersucht,

18 So z.B. bei MALFÉR: Ortwein – Struthan – Asprian (in dieser Reihenfolge! über Ortwein statt Ortnit s. u. Anm. 39), Hilde (Riel) – Vodelgart – Rachim oder Rütze, Goldemar – Bibung – Alberich.
19 Vgl. RASMO, S. 22; nach freundlicher Mitteilung von H. Stampfer wurde die Restaurierung zwischen 1965 und 1967 von Carlo Andreani und Giuliana Cainelli durchgeführt.

2. die ermittelten Bildinhalte und Bildbeischriften soweit wie möglich mit der literarischen Überlieferung in Beziehung zu setzen gesucht.

Ich gehe die in Frage stehenden Gruppen der Reihe nach durch.

Triade VI: Dietrich von Bern, Siegfried, Dietleib

Die Gestalten sind sitzend dargestellt. Sie halten in der rechten Hand das Schwert und tragen am linken Arm den Schild mit Wappenzeichen.[20]

Ihre Identität ist durch Beischriften gesichert, die jeweils den Namen des Helden und den seines Schwertes nennen:[21]

 1. „dittereich vo paī treit (s)achs",[22]

20 Im Hinblick auf das begrenzte Ziel der Untersuchung begnüge ich mich jeweils mit summarisch knappen Beschreibungen. Ein für allemal verwiesen sei auf die Abbildungen in diesem Band u. S. 95 ff.

21 Bei der Wiedergabe der Beischriften gilt hier und im folgenden: sichere und wahrscheinliche Lesungen recte, die letzteren in Klammern; heute nicht mehr Lesbares nach der Forschung ergänzt und kursiv gesetzt; Hervorhebungs- bzw. Absetzungszeichen, die vor bzw. nach einzelnen Wörtern erkennbar sind, bleiben unberücksichtigt. Die Lesungen der Forschung werden per Anmerkung mitgeteilt und gegebenenfalls kommentiert (gewöhnlich durch Zusatz in eckigen Klammern); in Frage kommen als einigermaßen selbständig und zuverlässig nur die Arbeiten von BECKER, ZINGERLE, 1878, und GUTMANN.

22 BECKER, S. XXV und LXXX: „dittereich < vô [Nasalstrich nicht mehr lesbar!] – paî < treit – bachs [s. u.]"; GUTMANN, S. 46: „dittereich von [Nasalstrich aufgelöst!] paie [Abkürzungszeichen übersehen, das „e" offenbar unter dem Eindruck einer später korrigierten Lesung BECKERS, S. XXV!] treit sachs". – Der Anfangsbuchstabe des Schwertnamens scheint, entsprechend der Lesung BECKERS, in der Tat zweihastig. – Das

2. „d(er) (hur)nen (seifri)*t treit* palmūg",[23]
3. „dietlayb vo steyer treit belsung"[24]

Die drei Schwerter sind in der Heldendichtung gut bezeugt:
Dietrichs Schwert Sachs im Biterolf, im Eckenlied und im
Rosengarten, Siegfrieds Schwert Balmung im Biterolf, im
Eckenlied, im Nibelungenlied, in der Rabenschlacht und im
Rosengarten, Dietleibs Schwert Welsung im Biterolf, im
Laurin und im Rosengarten.[25]
Auch die Wappen der Helden lassen sich nachweisen: Diet-
richs Wappen, in Rot ein steigender goldener Löwe,[26] be-
gegnet in dieser Farbstellung in der Thidrekssaga und im
Walberan.[27] – Siegfried führt in Rot eine goldene Krone.

Kürzel „paī", das für „pern" stehen muß, ist merkwürdig. Vielleicht
deutet es wie der zweihastige Anfangsbuchstabe des Schwertnamens auf
mechanische Kopie durch den (maximilianischen) Restaurator, der die
ältere Schrift nicht mehr genau entziffern konnte. Das könnte neben dem
Zeugnis der vergleichbaren Beischriften (s. u.) ein weiteres Indiz dafür
sein, daß die Restaurierung die Substanz des Dargestellten nicht angeta-
stet hat.

23 BECKER, S. XXV und LXXX: „der Hurnen [!?] seifrit treit palum͡g
[formal möglich, aber sachlich sinnlos!]"; GUTMANN, S. 46: „der turnen
[unwahrscheinlich!] seyfrit [ausgeschlossen!] treit palmung [Nasalstrich
aufgelöst!]".

24 Ebenso BECKER, S. XXV, und GUTMANN, S. 46 (diese mit Auflösung:
„von").

25 Nachweise bei GILLESPIE s. v.

26 Abwegig ist die Deutung als Bärenwappen bei GALL, S. 408.

27 H. BERTELSEN (Hg.): Þiðriks Saga af Bern I, Kopenhagen 1905–11,
S. 326 = F. ERICHSEN (Übers.): Die Geschichte Thidreks von Bern (=
Thule 22), Düsseldorf/Köln/Darmstadt ²1967, S. 225; G. HOLZ (Hg.):
Laurin und der kleine Rosengarten, Halle 1897, K II (= Walberan),
vv. 986 ff. – Abweichende bzw. nicht oder nur wenig detaillierte Be-

Das Kronenwappen wird, ohne Angabe der Farbstellung, im Nibelungenlied und im Biterolf erwähnt.[28] – Problematischer ist Dietleibs Wappen: in Gold ein steigendes vierbeiniges Tier mit schlankem Leib, krallenartigen Füßen (drei Krallen nach vorn, eine nach hinten gerichtet) und langem, über den Rücken geschwungenem Schwanz. Zingerle hat auf ein Einhorn geraten,[29] wie es Dietleib im Rosengarten F

schreibungen von Dietrichs Löwenwappen finden sich u. a. im Biterolf (hg. von O. Jänicke, in: Deutsches Heldenbuch I, Berlin 1866, V. 9792 ff.), im Eckenlied (Version der Donaueschinger Handschrift, hg. von J. Zupitza, in: Deutsches Heldenbuch V, Berlin 1870, Str. 57; Version des Dresdner Heldenbuchs, in: F. H. von der Hagen / A. Primisser [Hgg.]: Der Helden Buch in der Ursprache II, Berlin 1825, Str. 61; Druckversion, bei K. Schorbach [Hg.]: Ecken auszfart. Augsburg 1491 [= Seltene Drucke in Nachbildungen 3], Leipzig 1897, und O. Schade [Hg.]: Ecken Auszfart. Nach dem alten Straszburger Drucke von MDLIX, Hannover 1854, Str. 47; Ansbacher Fragment, bei C. von Kraus: Bruchstücke einer neuen Fassung des Eckenliedes (A) [= Abhandlungen der Bayerischen Akademie der Wissenschaften. Phil.-hist. Kl. 32/3.4], München 1926, S. 13, Str. 70), im Rosengarten (Fassung D, bei G. Holz [Hg.]: Die Gedichte vom Rosengarten zu Worms, Halle 1893, Str. 96; Fassung P, hg. von K. Bartsch: Der Rosengarten, in: Germania 4 [1859], S. 1–33, V. 155); im Sigenot (älterer Sigenot, hg. von J. Zupitza, in: Deutsches Heldenbuch V [s. o.], Str. 3; jüngerer Sigenot, hg. von C. A. Schoener [= Germanische Bibliothek 3/6], Heidelberg 1928, Str. 65), in der Virginal (Version der Heidelberger Handschrift, hg. von J. Zupitza, in: Deutsches Heldenbuch V [s. o.], Str. 309, 340, 447; Version der Piaristenhandschrift, hg. von F. Stark: Dietrichs erste Ausfahrt [= Bibliothek des litterarischen Vereins in Stuttgart 52], Stuttgart 1860, Str. 40, 496, 528).

28 H. de Boor (Hg.): Das Nibelungenlied (Deutsche Klassiker des Mittelalters), Wiesbaden [20]1972, Str. 215; Biterolf [Anm. 27], vv. 9829 und 10837.

29 Seelos / Zingerle.

72

führt.[30] Die Deutung ist kaum richtig: ein Horn ist nicht zu
erkennen, und es handelt sich eindeutig nicht um ein Huf-
tier, wie es Einhörner zu sein pflegen.[31] Sehr viel wahr-
scheinlicher ist die jüngst von Gall – leider ohne jede Diskus-
sion – geäußerte Deutung als Panther.[32] Dietleib führt im
Rosengarten P den *panter von Stîren*,[33] und die Runkelstei-
ner Darstellung stimmt, soweit zu erkennen, in der Tat zu
einer Variante des heraldischen Panthers, die auch in zeitge-
nössischen Abbildungen des steirischen Wappens vor-
kommt.[34] Da jedoch die Farben abweichen – das steirische
Wappen ist seit dem 13. Jahrhundert grün (Feld) und weiß
(Panther) –, ist vielleicht nicht ganz auszuschließen, daß in
Runkelstein ein drittes Wappentier Dietleibs gemeint ist: das
berüchtigte *merwunder*, das er im Laurin führt.[35] Die Vor-
stellungen, die man vom Aussehen solcher Fabelwesen

30 Rosengarten F (HOLZ, Gedichte [Anm. 27]) IV, Str. 7. – ZINGERLE, der
 diese Stelle noch nicht kennen konnte (die betreffende Handschrift
 wurde erst 1859 publiziert), beruft sich auf Biterolf [Anm.
 27], vv. 10813 ff. und 10830 ff., wo Dietleibs Vater das Einhorn
 führt.
31 Vgl. das Bildmaterial bei J. W. EINHORN: Spiritalis Unicornis (= Mün-
 stersche Mittelalter-Schriften 13), München 1976.
32 GALL, S. 408.
33 Rosengarten P (BARTSCH [Anm. 27]), V. 502. Die textkritischen Speku-
 lationen zur Stelle bei HOLZ, Gedichte [Anm. 27], S. 249, sind irrele-
 vant.
34 Vgl. A. ANTHONY VON SIEGENFELD: Das Landeswappen der Steiermark
 (= Forschungen zur Verfassungs- und Verwaltungsgeschichte der
 Steiermark 3), Graz 1900; Tafelband mit reichem Bildmaterial.
35 Laurin (HOLZ [Anm. 27]) A, vv. 1283 f. Vgl. J. HEINZLE: Mittelhoch-
 deutsche Dietrichepik (= Münchener Texte und Untersuchungen zur
 deutschen Literatur des Mittelalters 62), München 1978, S. 151.

hatte, sind so unklar und vieldeutig,[36] daß der Maler sich durchaus am Typus des heraldischen Pantherungeheuers orientiert haben könnte.

Die Triade wird seit Zingerle mit dem Rubrum „die drei besten Schwerter" gekennzeichnet. Ich halte es für unwahrscheinlich, daß gerade die Schwerter an diesem Punkt das Programm bestimmt haben. Dagegen spricht nicht nur, daß anscheinend auch bei den Riesen und vielleicht bei den Riesenweibern die Namen der Schwerter in den Beischriften genannt sind, sondern auch die in der Forschung, soweit ich sehe, nirgendwo erwähnte Gruppenbeischrift, die der Triade wie den anderen beigegeben ist. Sie befindet sich am oberen Rand der Darstellung und ist leider nur noch rudimentär zu lesen. Ich kann die drei Worte „die kūstn gar" entziffern. Man wird daraus schließen dürfen, daß die Kühnheit der drei Helden, entsprechend der Stärke bei den Riesen und der Schrecklichkeit bei den Riesenweibern, für ihre Aufnahme in das Programm maßgeblich gewesen ist. Als Rubrum bietet sich nach dem zeitgenössischen Sprachgebrauch die Formulierung „die drei kühnsten Recken" an.

Triade VII: drei Riesen

Sie sind stehend bzw. schreitend dargestellt, haben das Schwert umgegürtet und halten in den Händen die Stange als typische Riesenwaffe. Der zweite Riese trägt eine Krone. Über bzw. neben dem Kopf der Gestalten ist jeweils ein Wappen angebracht.

Die Gruppenbeischrift am oberen Rand lautet:

36 Vgl. C. Lecouteux: Le „merwunder", Et. Germ. 32 (1977), S. 1–11.

„*Es* waren das die drey risen groz al(t)zeit die sterch-
ten vnder iren genoz" [37]

Die Einzelbeischriften nennen jeweils wieder den Namen der
Gestalt und wahrscheinlich den ihres Schwertes:

1. „h(e)r waltram treit (alweil)", [38]
2. „kinig *orthneit*", [39]
3. „schrautan (treit) *furūz*" [40]

37 BECKER, S. XXV: „< waren das die drey risen groz < alzeit [zwei
Buchstaben zwischen „a" und „z", wahrscheinlich „lt" oder „lc",
möglich auch „ll"!] – die sterchten under [Versehen!] irem [Versehen!]
genoz"; ZINGERLE, 1878, S. 28: „Es waren das die drey risen groz und
[Auflösung eines irrtümlich als Kürzel aufgefaßten Absetzungszei-
chens?] allzeit [s. o.] die sterchsten [Versehen!] vnder iren gnoz [Verse-
hen!]"; GUTMANN, S. 46, wie BECKER (aber versehentlich „stärksten").

38 BECKER, S. LXXX: „her waltram treit aboril"; ZINGERLE, 1878, S. 28:
„her Waltram [Versehen!] treit aburil"; GUTMANN, S. 46 „Her [Verse-
hen!] waltram treit aborit(?) [wohl unter dem Eindruck einer später
korrigierten Lesung BECKERS, S. XXV]". Meine Lesung des mutmaßli-
chen Schwertnamens ist alles andere als sicher, kann aber mehr Wahr-
scheinlichkeit für sich beanspruchen als die von BECKER, ZINGERLE und
GUTMANN. Möglich ist etwa auch die Lesung „alcveil", die Max Siller
(mündlich) vorschlägt; sie steht näher an der u. erwogenen Identifizie-
rung mit „Alcebil".

39 BECKER, S. XXV: „Kunig [Versehen!] orthneit --"; ZINGERLE, 1878,
S. 28: „Kinig [Versehen!] Orthneit"; GUTMANN, S. 47: „kunig [Verse-
hen!] orthneit". Der Name ist heute nicht mehr zu entziffern, zumal zwei
Schriftzüge in den u. im Zusammenhang mit Triade VIII zu besprechen-
den Typen übereinander liegen (nur ein „o" am Beginn des älteren
Schriftzuges scheint erkennbar). Mit einiger Wahrscheinlichkeit auszu-
schließen ist die Lesung „Ortwein", die auf MALFÉR, S. 21, zurückzuge-
hen scheint. MALFÉR, der – wie sich aus seiner Darstellung erschließen
läßt – die Inschriften nicht selbst überprüft hat, dürfte den Namen aus
rein literarischen Erwägungen (Rosengarten!) eingesetzt haben. Gegen

Der erste Riese ist rätselhaft: ein Waltram scheint in den einschlägigen Heldendichtungen nicht vorzukommen.[41] Denkbar wäre im Anlaut bairisch *w* für *b*:[42] die Dietrichepik kennt mehrere Helden namens Baltram (Paltram), aber keiner von ihnen ist ein Riese.[43] Ebenso rätselhaft ist der mutmaßliche Schwertname „alweil" o. ä. Geht man wieder von der Schreibung *w* für *b* aus, und sieht man in dem *ei* den neuen Diphthong, dann bietet sich zur Anknüpfung das

eine Lesung „Ortwein" sprechen nicht nur die älteren Autopsiebefunde, sie scheint auch mit dem System der noch sichtbaren Buchstabenreste nicht vereinbar. – Von einem Schwertnamen ist nichts (mehr) zu bemerken.

40 BECKER, S. XXV und LXXX: „Schranmann [Versehen!] treit furûz"; ZINGERLE, 1878, S. 28: „schranmann [Versehen! – ZINGERLE fragt selbst zweifelnd: „ob hinter Schranmann nicht doch Schrutan steckt?"] treit furunz"; GUTMANN, S. 47: „Schraumann [Versehen! – wohl unter dem Eindruck einer später korrigierten Lesung BECKERS, S. XXV] treit furuz". Der mutmaßliche Schwertname ist heute nicht mehr zu entziffern.

41 Im Rolandslied wird ein Markgraf Waldram erwähnt, vgl. C. WESLE (Hg.): Das Rolandslied des Pfaffen Konrad (= Altdeutsche Textbibliothek 69), Tübingen ²1967, V. 4431, dazu E. SCHRÖDER: Die Heimat des deutschen Rolandsliedes, ZfdA 27 (1883), S. 70–82, hier S. 76. Ein Zusammenhang mit dem Runkelsteiner Riesen scheint kaum vorstellbar. – Irritierend ist die Namensgleichheit mit dem Helden von Wackernagels berüchtigter Mystifikation, an die mich Walter Haug erinnert; vgl. dazu zuletzt G. HESS: Minnesangs Ende. Über dichtende Philologen im 19. Jahrhundert, in: K. GRUBMÜLLER/E. HELLGARDT/H. JELLISSEN/M. REIS (Hgg.): Befund und Deutung. Zum Verhältnis von Empirie und Interpretation in Sprach- und Literaturwissenschaft, Tübingen 1979, S. 498–525, hier S. 500–506.

42 Vgl. K. WEINHOLD: Bairische Grammatik (= Grammatik der deutschen Mundarten 2), Berlin 1867, S. 140 (§ 136).

43 Vgl. GILLESPIE s. v.

Schwert Alcebil an, das im Ritterpreis im Rahmen einer
Aufzählung berühmter Schwerter genannt wird,[44] von dem
aber sonst nichts bekannt zu sein scheint. Auch das – nach
dem gegenwärtigen Erhaltungszustand rein geometrische –
Wappen[45] führt nicht weiter.

König Ortnit unter den Riesen zu finden, mag auf den ersten
Blick verwundern. Daß er von riesenhafter Gestalt war, ist
indessen auch anderweit bezeugt. Im Ortnit sagt Alberich
von ihm, er sei *über alle künege baz danne risen genôz*.[46]
Und es ist daran zu erinnern, daß seine Brünne dem Riesen
Ecke paßte, während Dietrich von Bern sie abschneiden
mußte, um sie für sich passend zu machen – in der Druck-
version des Eckenlieds lamentiert Dietrich darüber:

> „... *so klag ich got von hymel,*
> *das ich nit lenger bin.*
> *küng Oteneidt grosser lenge pflag*
> *vnnd hat gestritten mengen tag:*
> *im was gerecht die brinne;*
> *auch was er ir do starck genůg,*
> *wann er die brinne an im trůg*

44 A. BACH: Die Werke des Verfassers der Schlacht bei Göllheim (Meister
 Zilies von Seine?) (= Rheinisches Archiv 11), Bonn 1930, S. 240,
 vv. 150 und 152.

45 Mit brauner Leiste geteilt und von Weiß (?) und Grün halb gespalten (in
 der Wiedergabe bei SEELOS/ZINGERLE, Tafel IV/Plan 4, ist die Spaltung
 durchgezogen); das obere Feld ist fleckig, es könnte auf hellem (wei-
 ßem?) Grund eine Figur enthalten haben.

46 Ortnit (hg. von A. AMELUNG, in: Deutsches Heldenbuch III, Berlin
 1871), Str. 164,2.

nach meisterlichem sinne.
das ich yetweders[46a] *leng nit han,*
das ist on all mein schulde."[47]

Das Wappen Ortnits zeigt ein Wildschwein.[48] Es scheint
sonst nicht belegt zu sein: Ortnit führt in der Heldendich-
tung einen Löwen,[49] einen Elefanten[50] oder einen Adler.[51]
Der dritte Riese Schrautan schließlich ist – in der undiph-
thongierten Form des Namens: Schrutan, Variante: Struthan
– aus dem Rosengarten wohlbekannt.[52] Unbekannt scheinen
hingegen sein mutmaßliches Schwert „furūz" o. ä. und sein
Wappen zu sein, das ein Wickelkind[53] oder – wahrscheinli-
cher – einen Mönch[54] darstellen soll.

46a Nämlich: Eckes und Ortnits.
47 Ich zitiere – mit Regelung der Groß- und Kleinschreibung, Auflösung
 der Abkürzungen und Einführung von Interpunktion – nach SCHOR-
 BACHS Faksimileausgabe des Augsburger Drucks von 1491 [s. o.
 Anm. 27], Str. 124, 12 ff.
48 Die Identifizierung ist sicher, vgl. schon ZINGERLE, 1878, S. 28:
 „schweinähnliches Thier"; irrig GUTMANN, S. 47: „springender
 Bär (?)".
49 Ortnit [Anm. 46], Str. 299.
50 Wolfdietrich B (hg. von O. JÄNICKE, in: Deutsches Heldenbuch III
 [Anm. 46], Str. 512; Heldenbuch-Prosa, bei F. H. VON DER HAGEN
 (Hg.): Heldenbuch I, Leipzig 1855, S. CXVII, Z. 190 ff. (Straßburger
 Handschrift), bzw. A. VON KELLER (Hg.): Das deutsche Heldenbuch (=
 Bibliothek des litterarischen Vereins in Stuttgart 87), Stuttgart 1867,
 S. 5, Z. 10 f. (Heldenbuch-Druck).
51 Heldenbuch-Prosa [Anm. 50]: VON DER HAGEN, S. CXVII, Z. 193 f. =
 VON KELLER, S. 5, Z. 11 f.
52 Vgl. GILLESPIE s. v. „Schrûtân (2)".
53 ZINGERLE, 1878, S. 28.
54 GUTMANN, S. 47 (mit Fragezeichen). – Denkbar ist, worauf mich Oskar
 Pausch hinweist, ein Zusammenhang des möglichen Mönchswappens

Triade VIII: drei Riesenweiber

Sie sind wie die Riesen stehend bzw. schreitend dargestellt. Jedes Weib ist mit einem Schwert, das zweite zusätzlich mit einem Baumstamm, das dritte mit einer Nagelkeule bewaffnet. Die Gruppenbeischrift am oberen Rand setzt zweimal an, nämlich links neben einem mit einer Fratze bemalten konsolenartigen Vorsprung unter dem Dach[55] über dem ersten Weib:

> „vnder allen vngeh*eurn*",

dann rechts neben diesem Vorsprung über dem zweiten Weib:

> „vnder allen vngehevren w(eiben) (mag) man si fvr die freidigsten schreiben"[56]

mit dem gerade auch in Tirol (Kloster Wilten) bekannten Überlieferungskomplex vom Moniage des riesenhaften Dietrichhelden Heime, der in den Gedichten vom Rosengarten als Gegner Schrutans auftritt; vgl. H. Schneider: Germanische Heldensage I (= Grundriß der germanischen Philologie 10/1), Berlin ²1962, S. 322 ff., und Dietrichepik [Anm. 35], S. 29 f.

55 Diese Vorsprünge – es sind insgesamt acht – haben nach Becker, S. XXVI, „wohl zum Tragen eines kleinen wagerechten Holzdaches, ähnlich wie in dem Schlosse zu Meran, gedient".

56 Becker, S. XXV und LXXX: „Under [Versehen!] allen ungeheuern [Versehen!], under [Versehen!] allen < [zwei Wörter übersehen!] mach [Versehen!] man sû [Versehen!] für [Versehen!] die ungeheurigisten [Versehen!] schreiben"; Zingerle, 1878, S. 28: „Under [Versehen!] allen ungeheurn [Versehen!] under [Versehen!] allen [zwei Wörter übersehen!] mag man sy [Versehen!] fir [Versehen!] die ungeheirigisten [Versehen!] schreiben" (dazu die Vermutung in der Anmerkung: „ursprünglich stand wohl: Under allen ungeheurn weiben mag man sy

79

Der doppelte Ansatz dürfte Folge der Altersschichtung sein. Der Schriftzug des ersten Ansatzes ist wesentlich blasser als der des zweiten, er ist weiträumiger geschrieben und weist stärker gebrochene Buchstabenformen auf. Die gleiche Schrift scheint auch, über ihn hinauslaufend, unter dem Schriftzug des zweiten Ansatzes durch; ich erkenne am Schluß auch hier das Wort „schreiben". Die weiträumigere Schrift wird eine ältere (die ursprüngliche?), die engere, in der auch alle bisher erwähnten Beischriften geschrieben sind, eine jüngere (die maximilianische?) Schicht repräsentieren.

Die Einzelbeischriften lauten:

1. „fraw riel nagelringen"
 (in der mutmaßlich älteren Schrift, darunter im blauen Malgrund in der mutmaßlich jüngeren Schrift wiederholt:)
 „fraw r(v)el nagelringen",[57]

2. „fraw (rit)sch"
 (in den beiden Schriften übereinander),

3. „fraw *rauck*"
 (darunter:)
 „*rachyn rauck*"[58]

etc.“); GUTMANN, S. 47: „Uander [Versehen!] allen ungeheurn [Versehen!], under [Versehen!] allen [zwei Wörter übersehen!], mach [Versehen!] man sy [Versehen!] für [Versehen!] die ungeheurigysten [Versehen!] schreiben".

[57] Der erste Schriftzug so auch bei BECKER, S. XXV, ZINGERLE, 1878, S. 28 (aber „Fraw" statt „fraw"), und GUTMANN, S. 47; der zweite Schriftzug nur bei GUTMANN erwähnt: „fraw ruel (oder wohl ryel) [„y" statt „v" möglich!] nagelringen".

[58] Der Name ist für mich nicht lesbar; Wiedergabe nach BECKER, S. XXV und LXXX (dort wohl Druckfehler „frow" statt „fraw"), im wesentli-

Ein wildes Weib namens Ruel ist bekannt, allerdings nicht aus der Heldendichtung, sondern aus einem höfischen Roman, aus dem sich eine Bilderfolge auch in Runkelstein befindet: aus Wirnts von Grafenberg Wigalois.[59] Höchst interessant ist die Verbindung des Namens mit dem des berühmten Schwertes Nagelring. Man möchte annehmen, daß damit das Schwert gemeint ist, das das Weib in der Darstellung trägt: dann wäre in der Formulierung der Beischrift das Verbum *treit* ausgespart, das in den beiden vorhergehenden Triaden stereotyp ist. Es gibt eine literarische Tradition, in der das Schwert tatsächlich mit einem Riesenweib in Verbindung steht. Nach der Thidrekssaga[60] gehörte es dem Riesen Grim, wurde von dem Zwerg Alfrik entwendet und Thidrek übergeben, der mit seiner Hilfe den Riesen und sein Weib Hilde erschlug und ihnen ungeheure Schätze, darunter den berühmten Helm Hildegrim, raubte. Ich komme auf diesen Zusammenhang[61] zurück.

chen entsprechend ZINGERLE, 1878, S. 28 (aber beidemal „Fraw" vor dem Namen), abweichend GUTMANN, S. 47 („ranik" statt „rauck" – offenbar unter dem Eindruck einer später korrigierten Lesung BECKERS, S. XXV). – Das „fraw" des ersten (oberen) Schriftzuges ist wieder in der mutmaßlich älteren Schrift geschrieben.

59 J. M. N. KAPTEYN (Hg.): Wirnt von Gravenberc, Wigalois (= Rheinische Beiträge und Hülfsbücher zur germanischen Philologie und Volkskunde 9), Bonn 1926, vv. 6285 ff. – Der heute weitgehend zerstörte Runkelsteiner Wigalois-Zyklus scheint auch eine Darstellung der Ruel-Episode enthalten zu haben, vgl. WALDSTEIN, 1887, S. CLX, und 1892 ; LOOMIS/LOOMIS, S. 81.

60 BERTELSEN [Anm. 27] I, S. 34 ff. = ERICHSEN [Anm. 27], S. 87 ff.

61 Er ist bereits bei SEELOS/ZINGERLE erkannt. ZINGERLE hat dort die Identität des Runkelsteiner Weibes mit Hilde ohne weitere Erläuterungen als gegeben hingestellt (vgl. auch ZINGERLE, 1857, S. 468), und seither geistert die Identifizierung durch die Runkelstein-Literatur.

Die Identifizierung des zweiten Weibes, Frau Ritsch, ist das schönste Ergebnis der Neuuntersuchung. Die Beischrift galt, soweit ich sehe, bislang als unleserlich.[62] Zingerle hatte, wie erwähnt, in der Gestalt die Riesin Uodelgart vermutet, die im Eckenlied der Donaueschinger Handschrift vorkommt,[63] und diese Vermutung ist bis heute fast ausnahmslos akzeptiert worden.[64] Die Lesung „ritsch" unterliegt kaum einem Zweifel, und die beschriebene Schriftenschichtung dürfte den Namen bereits für die Erstanlage sichern. Auf den Namen folgte ein Zusatz, der leider nicht mehr lesbar ist; es könnte sich wie in den anderen Beischriften um einen Schwertnamen gehandelt haben. Literarisch scheint die Riesin nur einmal, im Eckenlied des Dresdner Heldenbuchs, belegt zu sein.[65]

Ebenfalls nur dort begegnet das dritte Weib, die Riesin Rachin.[66] Den Zusatz „rauck" in der Beischrift kann ich vorläufig nicht deuten; vielleicht steckt auch darin ein Schwertname.[67]

62 Vgl. BECKER, S. XXV; ZINGERLE, 1878, S. 28; GUTMANN, S. 47 (BECKER und GUTMANN konnten wenigstens „fraw" lesen).

63 Vgl. GILLESPIE s. v.

64 ZUPITZA, S. 8, riet auf Birkhild, hielt aber das dritte Weib für Uodelgart; vgl. Deutsches Heldenbuch V [Anm. 27], S. XLV.

65 VON DER HAGEN / PRIMISSER [Anm. 27], Str. 274; vgl. GILLESPIE s. v. „Ritzsch".

66 VON DER HAGEN / PRIMISSER [Anm. 27], Str. 273 ff.; vgl. GILLESPIE s. v. „Rachin" und „Runze".

67 Oder meint „rauck" das Adjektiv *rûch* „rauh", das in der Bedeutung „zottig", „struppig" gelegentlich zur Kennzeichnung von wilden Leuten verwendet wird? Vgl. z. B. die Ruel im Wigalois [Anm. 59], v. 6288, und die *rûhe Else* im Wolfdietrich (GILLESPIE s. v. „Else f."). – Eigenartig ist, daß im ersten der beiden Schriftzüge „fraw rauck" gestanden

Triade IX: drei Zwerge

Sie sind beritten dargestellt, und zwar reitet der erste ein im Maßstab winziges Pferd, der zweite einen Hirsch, der dritte (wahrscheinlich) eine Hinde.[68] Jeder trägt eine Krone und führt einen Schild mit Wappenzeichen.

Die Gruppenbeischrift befindet sich hier nicht über, sondern unter dem Bild, in einem Band, das dem oberen Halbrund der darunter liegenden Tür folgt. Sie ist nur noch zur Hälfte, etwa bis zum Scheitel des Bogens, zu lesen:

„vnder *al*(l)en (t)wer*gen* waren da(z) die drei bestn̄“.

Nach „bestn̄“ haben Zingerle und Gutmann noch ein „g“ gesehen.[69] Ich bemerke nur die Reste von zwei Hasten, von denen die erste eher auf eine Oberlänge deutet.

Eine sichere Identifizierung der Gestalten ist nicht möglich. Einzelbeischriften sind nicht (mehr) zu erkennen. Die Attribute – Reittiere, Kronen und Wappen – führen nicht entscheidend weiter. Daß Zwerge einen Hirsch oder ein Reh reiten, ist zwar belegt, scheint aber, soweit ich sehe, von keinem der namentlich bekannten Zwerge aus der mhd.

haben soll. Spekulationen darüber sind müßig, weil der Befund nicht mehr überprüft werden kann.

68 So ZINGERLE, 1878, S. 29; vorsichtiger GUTMANN, S. 48: „pferdeähnliches Tier mit langem Hals“. Die Darstellung zeigt eindeutig ein paarhufiges Tier.

69 ZINGERLE, 1878, S. 29, und GUTMANN, S. 47: „Under [GUTMANN: „under“, richtig ist: „vnder“!] allen twergen [bei ZINGERLE „gen“, bei GUTMANN „rgen“ ergänzt!] waren das [möglich!] die drei besten [Abkürzung aufgelöst!] getwerg [„etwerg“ ergänzt!]; BECKER, S. XXV: „Under [s. o.!] allen twer – waren das [s. o.!] die drei. –“.

Heldendichtung berichtet zu werden.[70] Hin und wieder wird das Zwergenpferd mit einem Hirsch oder einem Reh verglichen,[71] z.B. in der Virginal:

> *in hirzes hoehe man im* (sc. Bibung) *bôt*
> *ein ros* ...[72]

oder im Laurin:

> *sîn* (sc. Laurins) *ros was ze der sîten vêch*
> *und in der groeze als ein rêch.*[73]

Daraus mochte in der Rezeption gelegentlich ein wirklicher Hirsch oder ein wirkliches Reh werden wie z.B. in Wittenwilers Ring, wo von den Zwergen in deutlicher Abhängigkeit von der zitierten Laurin-Stelle gesagt wird:

> *Und ieder mit seim mantel veh*
> *Ward sich setzent auf ein reh.*[74]

Was die Kronen betrifft, so hält die mhd. Heldendichtung ein zu umfangreiches Angebot an adligen bzw. gekrönten Zwergen bereit, als daß von daher eine Eingrenzung möglich

70 Vgl. A. Lütjens: Der Zwerg in der deutschen Heldendichtung des Mittelalters (= Germanistische Abhandlungen 38), Breslau 1911, S. 76 f.

71 Vgl. ebd., S. 76, Anm. 1.

72 Virginal [Anm. 27], Str. 142, 11 ff.

73 Laurin (Holz [Anm. 27]) A, vv. 165 f.

74 E. Wiessner (Hg.): Heinrich Wittenwilers Ring (= Deutsche Literatur in Entwicklungsreihen. Reihe Realistik des Spätmittelalters. 3), Leipzig 1931, vv. 7917 f. – Vgl. Lütjens [Anm. 70], S. 76, Anm. 2; B. Boesch: Zum Nachleben der Heldensage in Wittenwilers ‚Ring‘, in: E. Kühebacher (Hg.): Deutsche Heldenepik in Tirol (= Schriftenreihe des Südtiroler Kulturinstitutes 7), Bozen 1979, S. 329–354, hier S. 334.

wäre. Gewisse Anhaltspunkte ergeben sich, wie sogleich zu zeigen sein wird, allenfalls aus den Wappen.

Die gängigen, auf Zingerle zurückgehenden und von diesem, wie nochmals betont sei, unmißverständlich als Vermutung geäußerten Identifizierungen: Goldemar – Bibung – Alberich stützen sich auf äußerst dürftige Indizien.[75] – Für Goldemar soll „das vorstehende G" sprechen. Da Zingerle von Text in der Zwergendarstellung sonst nur in Zusammenhang mit der Gruppenbeischrift spricht, muß man wohl annehmen, daß er damit das ominöse „g" am Ende des lesbaren Teils dieser Beischrift meint (was freilich insofern merkwürdig ist, als er wenige Zeilen vorher den Text zu „g[etwerg]" ergänzt hat). Wenn diese Annahme zutrifft, taugt das Argument nichts. Nicht nur ist, wie ausgeführt, die Deutung der Buchstabenreste als „g" fragwürdig, auch die Praxis der Beischriftensetzung in den anderen Triaden steht entgegen: niemals erscheinen die Namen im Zuge der Gruppenbeischriften, und diese sind, soweit erkennbar, gereimt, weshalb es wahrscheinlich ist, daß der Satz nach „bestn̄" noch weiterging. – Die Identifizierung des zweiten Zwerges mit Bibung gründet sich allein auf das Reittier im Hinblick auf die zitierte Virginal-Stelle, an der Bibungs Pferd mit einem Hirsch verglichen wird. – Ein wenig besser sieht es mit dem dritten Zwerg aus. Zingerle hat sein Wappen als „Ruderschiff" gedeutet und auf Alberichs „Meerfahrt mit Ortnit" bezogen.[76] Das ist durchaus plausibel, zumal sich

75 ZINGERLE, 1878, S. 29.

76 Als weiteres Indiz führt ZINGERLE den weißen Bart des Zwerges an (im Hinblick auf Nibelungenlied [Anm. 28], Str. 497, wo Siegfried den *altgrisen* Alberich am Bart packt, oder auf Ortnit [Anm. 46], Str. 241, wo Alberich erklärt, über fünfhundert Jahre alt zu sein?).

als besonders prägnanter Anknüpfungspunkt Alberichs spektakulärer Schiffsraub[77] anbietet. Man darf jedoch nicht vergessen, daß die Deutung des arg verwitterten Wappenbildes nicht über jeden Zweifel erhaben ist und daß von einem entsprechenden Wappen Alberichs, soweit ich sehe, in den Texten nichts verlautet.

Die Autorität Zingerles hat offenbar so suggestiv gewirkt, daß man über seinen Vorschlägen den berühmtesten aller Zwergenkönige nicht vermißt hat: es wäre merkwürdig, wenn gerade Laurin in den Runkelsteiner Darstellungen fehlen sollte.[78] Ich wage daher die These, daß eine der Figuren ihn darstellt. Als Indiz bietet sich das Wappen an: er führt im Laurin A und D auf seidenem Banner zwei Windhunde und auf goldfarbenem Schild einen goldenen Leoparden,[79] in der Version des Dresdner Heldenbuchs auf Banner und Schild die beiden Windhunde.[80] Das Wappen des ersten Zwergs zeigt nun auf hellem Grund zwei dunkle gestreckte Tiere mit langem Schwanz und spitzen Ohren: das könnten Laurins Windhunde sein.[81] Ärgerlicherweise führt jedoch der zweite Zwerg ein goldenes steigendes Tier auf rotem Grund, das Zingerle zwar als Löwen gedeutet hat,[82] das

77 Ortnit [Anm. 46], Str. 291 ff.

78 Nur GUTMANN, S. 134, vermutete ihn in einem der Zwerge, ohne zu sagen, in welchem, und ohne eine stichhaltige Begründung zu geben.

79 Laurin (HOLZ [Anm. 27]) A, vv. 158 ff. und 225 ff. = D, vv. 390 ff. und 483 ff.

80 VON DER HAGEN / PRIMISSER [Anm. 27], Str. 55 f. und 70.

81 Dagegen ZINGERLE, 1878, S. 29: „zwei Panther oder Leoparden".

82 ZINGERLE, 1878, S. 29. – In Wittenwilers Ring [Anm. 74], v. 7923, ist das Zeichen der unter Laurins Führung stehenden Zwerge ein gekrönter Löwe.

aber nach dem heutigen Befund – die Malerei ist stark zerstört – auch ein (in der Sprache der Heraldiker: gelöwter) Leopard hätte sein können.[83] Wenn man dem Maler Treue gegenüber den uns bekannten Texten unterstellen dürfte, in denen Laurin ein Pferd reitet, wäre die Entscheidung für die erste Gestalt leicht. Aber weder ist solche Texttreue vorauszusetzen (man denke an die Verwandlung des Vergleichstieres in ein wirkliches bei Wittenwiler), noch können wir davon ausgehen, daß uns alle Varianten der Geschichte erhalten sind.

Soweit die Bestandsaufnahme. Ich komme zum zweiten Teil meiner Frage: was ist aus dem Auftreten der genannten Gestalten bzw. der Art ihrer Darstellung auf Runkelstein für die Kenntnis entsprechender literarischer Traditionen zu lernen?

III

Wir halten als erstes fest, daß die Darstellungen Informationen vermitteln, die uns die vorliegenden Texte nicht bieten. Sie betreffen:

1. die Wappen Ortnits und Schrutans (und vielleicht Alberichs),
2. die Existenz eines Riesen Waltram.[84]

83 Manfred Zips weist mich darauf hin, daß auch ein Drache gemeint sein könnte.

84 Auch die Namen der Schwerter des dritten Riesen und vielleicht des zweiten und dritten Weibes könnten hierher gehören. Der Erhaltungszustand der entsprechenden Beischriften schließt sie jedoch von der Erörterung aus.

Die Frage ist, ob diese Darstellungsmomente auf Erfindung des Malers oder Auftraggebers beruhen oder ob sie einen Einblick in verlorene Überlieferungen gewähren. Da die Darstellungen, soweit ein Vergleich möglich ist, sonst mit der literarischen Tradition übereinstimmen, neige ich zur Annahme der zweiten Möglichkeit. Zufallsbedingte Einmaligkeit der Bezeugung ist im Stoffbereich der Heldendichtung ja nichts Seltenes. Beispiele drängen sich in unserem Zusammenhang auf: Dietleibs Pantherwappen ist nur in einer Handschrift des Rosengarten, die Riesenweiber Ritsch und Rachin sind nur in einer Handschrift des Eckenlieds bezeugt – hätte nicht der Zufall diese Handschriften erhalten, müßten wir die betreffenden Runkelsteiner Darstellungen der gleichen Kategorie zuordnen wie die Wappen Ortnits und Schrutans und den Riesen Waltram.

Neben den unikalen Darstellungsmomenten stehen solche mit Parallelen in der literarischen Tradition. Bei diesen lassen sich im Hinblick auf unsere Fragestellung drei Gruppen von Daten unterscheiden:

1. textübergreifende Daten, d. h. Daten, die nicht zwingend auf einen bestimmten Text weisen,
2. textspezifische Daten, d. h. Daten, die Kenntnis eines bestimmten Textes voraussetzen,
3. fassungsspezifische Daten, d. h. Daten, die auf eine bestimmte Fassung eines Textes weisen.[85]

Zur ersten Gruppe gehören zunächst die Gestalten Dietrich, Siegfried und Dietleib und die Namen ihrer Schwerter Sachs,

85 Ich verwende den Begriff „Fassung" hier in dem Sinn, in dem ich ihn Dietrichepik [Anm. 35], S. 17, definiert habe: als Bezeichnung für jede irgendwie selbständige Ausformung eines Textes.

Balmung und Welsung: sie sind, da in verschiedenen Texten des Dietrich- und Nibelungenkreises gut bezeugt, für uns nicht weiter von Interesse. Das gleiche gilt für Ortnits Riesengestalt: seine Einordnung unter die Riesen erlaubt lediglich den Schluß auf Kenntnis des weit verbreiteten Stoffkomplexes Ortnit / Wolfdietrich / Eckenlied. Aufschlußreicher sind die Wappen Dietrichs und Siegfrieds. Dieses fanden wir im Nibelungenlied und im Biterolf, jenes mit der Runkelsteiner Farbstellung in der Thidrekssaga und im Walberan. Wappen sind als solche in der Regel zu wenig spezifisch, als daß wir annehmen dürften, die Darstellungen setzten die Kenntnis eines dieser Texte bzw. eines mit einer möglichen Quelle der Saga zusammenhängenden Textes voraus. Wir buchen die Runkelsteiner Darstellungen daher nur als Zeugnis dafür, daß diese Wappentraditionen weiter verbreitet waren, als die spärlichen literarischen Belege es vermuten lassen. Das gilt im Prinzip auch für Dietleibs Schildzeichen, doch liegt, wenn die Deutung als Panther richtig ist, die Assoziation des Helden mit dem steirischen Wappen so nahe, daß sie auch mehrfach spontan erfolgt sein kann. Mit größtem Vorbehalt ist in dieser Gruppe schließlich noch Waltrams Schwert zu nennen. Sollte es sich wirklich um Alcebil handeln, dann wäre dies der bislang einzige Hinweis darauf, daß dieses Schwert in der Tradition der Heldendichtung eine Rolle gespielt hat.

Was die textspezifischen Daten betrifft – unsere zweite Gruppe –, so können wir mit aller Vorsicht Kenntnis des Rosengarten (der Riese Schrutan), vielleicht des Laurin (der erste oder der zweite Zwerg) und möglicherweise des Ortnit (das mutmaßliche Wappen des dritten Zwerges) annehmen. Die Zusammenstellung überrascht nicht: es handelt sich um

weit verbreitete, gut überlieferte Texte,[86] von denen einer – der Laurin – noch dazu enge Beziehungen zu Südtirol aufweist und dort entstanden sein dürfte.[87]

Ebenfalls der zweiten oder der dritten Gruppe ist möglicherweise das Riesenweib Riel mit dem Schwert Nagelring zuzuordnen. Es ist damit zu rechnen, daß die Zusammenstellung die Kenntnis einer Tradition bezeugt, in der eine Riesin etwas mit diesem Schwert zu tun hatte, und es dürfte sich dabei um die Tradition handeln, in die auch die Geschichte von Grim und Hilde in der Thidrekssaga gehört. Das ist insofern bemerkenswert, als in den mhd. Texten, in denen auf diese Geschichte angespielt wird – im Eckenlied und im Sigenot[88] –, nur vom Erwerb des Helmes Hildegrim, nicht aber von Nagelring die Rede ist. Die Runkelsteiner Darstellung könnte, wie schon H. Schneider gefolgert hat,[89] ein Indiz dafür sein, daß die Erzählung der Saga auch in den Nagelring-Passagen auf einer deutschen Quelle beruht, und sie wäre der bislang einzige Anhaltspunkt dafür, daß sie in dieser Fassung, vielleicht in Form eines selbständigen Gedichts, in Deutschland noch lange verbreitet war. Daß das Weib auf Runkelstein Riel statt Hilde heißt, hat Schneider für eine Entstellung gehalten. Wenn man die Form Riel für

86 Zur Überlieferung von Laurin und Rosengarten vgl. Dietrichepik [Anm. 35], S. 298 ff. und 313 ff.; zur Überlieferung des Ortnit A. AMELUNG, Deutsches Heldenbuch III [Anm. 46], S. V ff., und W. DINCKELACKER: Ortnit-Studien (= Philologische Studien und Quellen 67), Berlin 1972, S. 9 f.

87 Vgl. Dietrichepik [Anm. 35], S. 53.

88 Vgl. H. FRIESE: Thidrekssaga und Dietrichsepos (= Palaestra 128), Berlin 1914, S. 66 ff.; VON KRAUS [Anm. 27], S. 81.

89 SCHNEIDER [Anm. 54], S. 264 f.

eine Variante von Ruel halten darf,[90] könnte eine sekundäre Übertragung aus dem Wigalois vorliegen.[91] Ebensogut könnte aber auch Wirnt den Namen seines Ungeheuers direkt oder indirekt aus einem Traditionsstrang der Geschichte geschöpft haben, in dem die Schwertbesitzerin so hieß. Wer Freude am Spekulieren hat, kann sogar noch einen Schritt weitergehen. Die Geschichte von den riesischen Besitzern des Helmes Hildegrim gilt als späte Ätiologie, als Erklärung des nicht mehr verstandenen altehrwürdigen Helmnamens, der soviel wie „larva bellica" bedeuten soll:[92] wenn das richtig ist, verdankt also nicht, wie die Geschichte erzählt, der Helm den Namen seinen Besitzern, sondern diese verdanken umgekehrt ihre Namen dem Helm. Die ätiologische Erzählung könnte sich an eine ältere Überlieferung vom Erwerb des Schwertes Nagelring angelehnt haben,[93] wobei die ursprünglichen Besitzernamen – darunter Riel – ersetzt wurden.

Zurück auf den Boden der Tatsachen, zu unserer dritten Gruppe, den fassungsspezifischen Daten. Sie wird vertreten durch die Riesenweiber Ritsch und Rachin. Diese sind, wie gesagt, sonst nur aus dem Eckenlied des Dresdner Heldenbuchs bekannt, das 1472 vielleicht in Nürnberg geschrieben

90 KAPTEYN [Anm. 59] vermerkt im Apparat zu v. 6353, der einzigen Stelle mit Lesarten zur Form des Namens, diese Variante nicht. Dem Schreiber der zweiten, mutmaßlich jüngeren Beischrift auf Runkelstein könnte, wenn er wirklich „rvel" und nicht „ryel" geschrieben hat (vgl. Anm. 57), die Ruel der Runkelsteiner Wigalois-Bilder (vgl. Anm. 59) im Sinn gelegen haben.

91 Vgl. GILLESPIE, S. 96, Anm. 2.

92 Vgl. ZUPITZA, Deutsches Heldenbuch V [Anm. 27], S. XXXIV.

93 So im Prinzip wohl auch SCHNEIDER [Anm. 54].

wurde.[94] Selbst wenn die Beischriften erst aus maximiliani-
scher Zeit stammten, bezeugten sie, daß der vom Dresdner
Heldenbuch repräsentierte Text wenigstens in den fragli-
chen Passagen wesentlich weiter verbreitet war, als die
unikale Überlieferung suggeriert: der Restaurator wird die
Handschrift ja schwerlich gekannt haben. Wir dürfen aber
wegen der beschriebenen Schriftenschichtung getrost davon
ausgehen, daß die Namen schon der Erstanlage um 1400
angehören. Das bedeutet zusätzlich, daß das Dresdner Ek-
kenlied erheblich älter ist als die Handschrift, die es überlie-
fert. Damit rückt dieser späte und wegen seiner angeblichen
Entstellungen, zu denen man auch den Namen Rachin rech-
nete,[95] viel gescholtene Text weiter aus seiner Isolation,
nachdem bereits 1926 der Fund des Ansbacher Bruchstücks
Parallelen schon für die Zeit um 1300 gesichert hatte.[96] –

Wir stehen am Ende. Die Triaden auf Runkelstein sind nicht
nur ein schätzenswertes Zeugnis für das Interesse, das man
im spätmittelalterlichen Tirol der Heldendichtung entgegen-
brachte, und für den sozialen Repräsentationswert dieser
Dichtung, der ein vornehmes Publikum[97] den gleichen Rang
zubilligte wie der höfischen Romanliteratur.[98] Es hat sich

94 Vgl. Dietrichepik [Anm. 35], S. 294.

95 W. GRIMM: Die deutsche Heldensage, Darmstadt [4]1957, S. 248.

96 Vgl. VON KRAUS [Anm. 27], S. 8; dazu Dietrichepik [Anm. 35], S. 7, 20,
291f.

97 Insofern sie Stoffe der Dietrichepik repräsentieren, stellen sich die
Triaden damit zu den Zeugnissen für deren Rezeption in gehobenen
Gesellschaftsschichten, die Dietrichepik [Anm. 35], S. 274 ff., gesam-
melt sind.

98 Zur Frage eines Programmzusammenhangs zwischen den Triaden und
den übrigen Darstellungen im Sommerhaus s. den Beitrag von W. HAUG
in diesem Band.

gezeigt, daß sie auch für die philologisch-historische Grundlagenforschung keineswegs wertlos sind, wie man behauptet hat.[99] Sie bezeugen eine ganze Reihe von Traditionsmomenten, die sonst nicht oder nur spärlich belegt sind. Und sie verweisen damit übers einzelne Detail hinaus auf ein Faktum von grundsätzlicher Bedeutung: daß nämlich die Tradition sehr viel breiter und vielgestaltiger war, als die erhaltenen Texte es erkennen lassen, daß das Material, auf das unsere literarhistorischen Schlüsse und Hypothesen sich gründen, von kläglicher Zufälligkeit ist.[100]

99 E. H. AHRENDT: Der Riese in der mittelhochdeutschen Epik, Diss. Rostock 1923, S. 83.

100 Für die Hilfe, die mir bei der Vorbereitung dieser Arbeit zuteil geworden ist, möchte ich auch an dieser Stelle herzlich danken: Hubert Herkommer, Oskar Pausch, Kurt Ruh, Max Siller, Helmut Stampfer und Manfred Zips für freundliche Hinweise; Frau Dr. Lotte Kurras, die mir das Manuskript ihres Aufsatzes über „Der Fürsten Warnung" zur Verfügung gestellt hat; dem Leiter der Handschriftenabteilung der UB Innsbruck, Herrn Dr. Walter Neuhauser, für die Überlassung von Photographien des Cod. 900; dem Leiter der Teßmann-Bibliothek Bozen, Herrn Dr. Mathias Frei, für seine Unterstützung bei der Beschaffung schwer erhältlicher Literatur über Runkelstein; Herrn Dr. Egon Kühebacher und Herrn Prof. Dr. Nicolò Rasmo, die durch ihre Vermittlung bzw. Zustimmung die Untersuchung der Gemälde möglich gemacht haben.

IGNAZ SEELOS

ZEICHNUNGEN ZU DEN TRIADEN

(Die Kennzeichnung der Gruppen 4 und 6–9 orientiert sich an den Beischriften, die der Gruppen 1–3 und 5, bei denen Beischriften nicht mehr erkennbar sind, am Dargestellten unter Berücksichtigung der Neun Helden-Tradition.)

1 (Die drei besten Heiden:)
Hektor, Alexander, Caesar

2 (Die drei besten Juden:)
Josua, David, Judas Makkabäus

3 (Die drei besten Christen:)
Artus, Karl der Große, Gottfried von Bouillon

4 Die drei besten Ritter der Tafelrunde:
Parzival, Gawan, Iwein

5 (Drei Liebespaare:)
Aglie und Wilhelm von Österreich, Isolde und Tristan,
Amelie und Willehalm von Orlens

6 Die drei kühnsten Recken:
Dietrich von Bern, Siegfried, Dietleib

7 Die drei stärksten Riesen:
Waltram, Ortnit (?), Schrutan

8 Die drei schrecklichsten Riesenweiber:
Riel (Ruel), Ritsch (?), Rachin (?)

9 Die drei besten Zwerge: ?

Abb. 1

Abb. 2

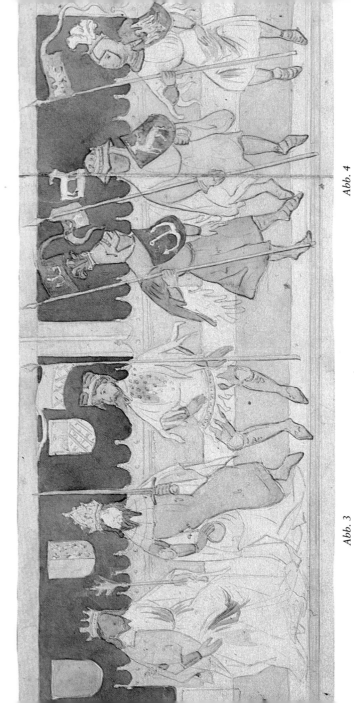

Abb. 3

Abb. 4

Abb. 5

Abb. 6

Abb. 7

Abb. 8

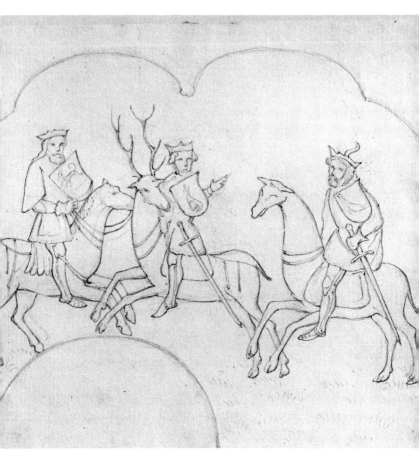

Abb. 9

DES PLEIERS ‚GAREL'
UND SEIN BILDZYKLUS AUF RUNKELSTEIN

von Dietrich Huschenbett

I

Vorbemerkung: Im sog. Sommerhaus auf Burg Runkelstein bei Bozen in Südtirol ließ der Burgherr Nikolaus Vintler um 1400 u. a. einen Raum – den „Garelsaal" – mit 23 Bildern nach des Pleiers Roman ‚Garel von dem Blühenden Tal' [1] ausmalen, die zu Anfang des 16. Jh.s im Auftrag des neuen Burgherrn, Maximilians I., recht kräftig übergangen wurden. [2] Von diesen 23 Bildern in der Walzschen Zählung [3] sind noch heute zwanzig, z. T. aber sehr beschädigte Bilder erhalten: vgl. die Abbildungen u. S. 129 ff. Bis auf die Bilder der Westwand (Nr. 5–9) und die Bilder des Westerkers [4] hat Meister Ignaz Seelos 1857 von allen Zeichnungen angefer-

1 Eine Beschreibung der Bilder findet sich in der Ausgabe von Walz, S. 330–336. Nicht mehr eingesehen werden konnte die Ausgabe: Garel von dem blühenden Tal von dem Pleier, hg. v. Wolfgang Herles, Wien 1981 (Wiener Arbeiten zur german. Altertumskunde und Philologie 17).

2 Zu den baugeschichtlichen und kunsthistorischen Fragen vgl. jetzt zusammenfassend Rasmo, S. 10 ff. u. 37.

3 Ich behalte die Zählung von Walz bei, weil sie trotz notwendiger Korrekturen [s. Anm. 33–35] immer noch die genaueste ist und weil sich die Bilder mit Hilfe seiner ausführlichen Beschreibung am leichtesten erschließen lassen. Walz' Beschreibung ist zudem die einzige, die auf genauer Textkenntnis beruht. Rasmo zählt S. 39 nur 19 Bilder, wobei er auch die Walz-Nr. 15 zu den verlorenen (Walz-Nr. 16–17) rechnet und das letzte Bild ungezählt läßt.

4 Walz übergeht den Westerker wie auch schon Zingerle, 1857. Rasmo, S. 40, dagegen findet hier ‚Garel'-Szenen, s. u. S. 121 f.

tigt,[5] die Walz seiner ‚Garel'-Ausgabe (bis auf Nr. 10) bei-
gab. Durch den Absturz der Nordwand im Jahre 1868[6] gin-
gen zwei Bilder vollkommen (Nr. 16 u. 17) und eines nahezu
(Nr. 15) verloren, andere konnten gerettet werden (Nr. 10–
14/13 u. 18–19),[7] von denen sich heute Nr. 11–14/13 in
dem angrenzenden „Tristan-Saal" befinden; vgl. die Lage-
skizze S. 139. Die Verlegung wurde notwendig, weil der
‚Garel'-Saal bei den Restaurierungsarbeiten zwischen 1884
und 1888 wesentlich verkleinert wurde: die Nordwand
wurde weiter einwärts aufgezogen und die Ostwand da-
durch um „volle 4 Meter" (nach Walz S. 334) verkürzt.[8]
Unterhalb der Garel-Bilder zieht sich ein Fries von Halbfigu-
ren hin, der bislang kaum Beachtung fand, da die Umschrif-
ten nahezu verblaßt sind: „alttestamentliche(r) Helden und
Frauen" (Walz S. 336), die „berühmtesten Paare seit der
Erschaffung der Welt" (Rasmo S. 39f.), beginnend mit
Adam und Eva unter Nr. 1. Durch glückliches Zusammen-
wirken mehrerer Fachkollegen bei einer Besichtigung anläß-
lich der Neustifter Tagung[9] konnten weitere Überschriften
entziffert werden, die zeigen, daß die alttestamentlichen
Paare nur den Anfang machen, die überwiegende Zahl aber

5 Diese Zeichnungen, heute im Ferdinandeum, wurden im gleichen Jahr
 veröffentlicht von SEELOS/ZINGERLE. Schwarzweiß-Abbildungen finden
 sich bei LOOMIS/LOOMIS, Nr. 184–201 (Bild 1–4, 10, 18–19, 21–23,
 dazu die SEELOS'schen Zeichnungen von Bild 11–17 u. 20), und RASMO,
 Abb. 67–69.
6 Vgl. dazu WALZ, S. 329f., und RASMO, S. 18ff.
7 Bis auf die erste Hälfte von Nr. 12, die im Garel-Saal an Nr. 10 an-
 schließt.
8 Vgl. RASMO, S. 20.
9 Energisch nahm sich Oskar Pausch (Wien) der Mühe der Entzifferung an,
 wofür ich ihm auch an dieser Stelle danke.

der mhd. Literatur entnommen zu sein scheint, womit sich auch dieser Zyklus dem ‚Sommerhaus-Programm' passend einfügt.[10]

Die stattliche und in ihrer Art einzige Fülle der Bilder zu dem Pleierschen Versroman drängt bei allen strittigen Detailfragen des Textes wie der Bilder die Frage nach dem Verhältnis des Verständnisses von Text- und Bildkomposition, von Roman und Bildzyklus auf, denn zwischen der Entstehung des Romans[11] und des Zyklus liegen immerhin

10 Im ganzen sind heute noch 13 Paare zu erkennen; weitere zwei oder drei Paare sind sicherlich vorauszusetzen, die mit den Bildern 15–17 verlorengingen. Die Paare sind sich jeweils zugewendet dargestellt (dies gilt auch, wenn sie durch eine Wandecke oder Tür getrennt sind). Der Hintergrund jeder einzelnen Halbfigur zeigt regelmäßig einen rechteckigen Raum mit Kassettendecke (Horst Brunner sieht darin einen Hinweis, daß der Garel-Saal ursprünglich mit Kassettendecke ausgestattet war) und Eingangstür, die derjenigen des Garel-Saales gleicht, so daß die Figur gleichsam als in den Raum gestellt erscheint. Figur und Tür wechseln in der Abfolge. Maßgebend ist dafür die Eingangstür vom Tristrant-Saal zum Garel-Saal: betritt man den Garel-Saal, dann haben alle Halbfiguren rechts der Tür die gemalte Tür rechts, links der Tür dagegen links. Der Fries der Halbfiguren läuft parallel zu den Garel-Bildern, d. h. er beginnt unter Bild Nr. 1.
 Folgende Überschriften wurden gelesen: unter Bild 1: *Adam* und *Eva*; unter Bild 2: *Abraham* (? rechts daneben wäre dann ‚Sara'); unter Bild 18: ‚Tschionatulander' (deutlich ist *land*) und *Sygune*; unter Bild 20 (links neben der Tür): *Tristram* oder *Tristrant* (das entsprechende Bild rechts neben der Tür wäre dann ‚Isolde' bzw. ‚Isalde'; die Plazierung dieses Paares zu beiden Seiten der Tür wäre durchaus passend, weil die Tür in den ‚Tristan'-Saal führt); unter Bild 22: *Partenopyr* und *Melivr*; unter Bild 23: *Vairevits* (? oder ‚Anfortas'? nach dem ‚Jüngeren Titurel', Hahn Str. 4851) und *Sekundille*.

11 Der Zeitraum ist sogar auf gut 150 Jahre auszudehnen, wenn die Frühdatierung des ‚Garel' – vor 1246 – zutrifft, die H. Pütz in seinem

gut hundert Jahre oder sogar gut zweihundert Jahre, wenn man die starke Übermalung zur Zeit Maximilians als Nachschöpfung in Rechnung stellt. Die Frage gewinnt noch dadurch an Interesse, seit der Pleiersche Roman als ‚Protest oder Anpassung‘,[12] jedenfalls als bewußter Rückgriff auf den Strickerschen ‚Daniel‘ verstanden wird,[13] so daß sich seine literarische Position heute präziser bestimmen läßt.

Die Möglichkeiten des Vergleichs sind freilich beschränkt, grundsätzlich wie praktisch wegen des beklagenswerten heutigen Zustandes der Bilder und ihrer nicht mehr sicher zu unterscheidenden Provenienz (Vintler − Maximilian).[14] Der Vergleich wird sich bei den Bildern auf die Bildauswahl und − schon schwieriger − auf die dargestellten Szenen beschränken müssen. Er wird weiter zur Voraussetzung haben, daß den Malern bzw. dem Auftraggeber eine Hs. vorlag, die der uns erhaltenen (Linzer-Hs.) entspricht, wie sie in der Walzschen Ausgabe gedruckt vorliegt; Walz' Veränderungen − Rückübersetzung ins Mhd. (S. IX) − wurden dabei nicht berücksichtigt.

Vortrag über des Strickers ‚Daniel‘ vornahm (vgl. Literatur und bildende Kunst im Tiroler Mittelalter, hrsg. von EGON KÜHEBACHER, Innsbrukker Beiträge zur Kulturwissenschaft, Germ. Reihe Bd. 15, Innsbruck 1982. Die Frühdatierung wird zumindest nicht erschwert, wenn der Pleier den Wolframschen ‚Titurel‘ kannte; s. Anm. 30.

12 Dies der Untertitel des Vortrags von H. PÜTZ [s. Anm. 11].

13 Vgl. H. DE BOOR: Der ‚Daniel‘ des Stricker und der ‚Garel‘ des Pleier, PBB 79 (1957), S. 67−84. Dorothea Müller: ‚Daniel vom Blühenden Tal‘ und ‚Garel vom Blühenden Tal‘, Die Artusromane des Stricker und des Pleier unter gattungsgeschichtlichen Aspekten, Göppingen 1981 (GAG 334).

14 Siehe RASMO, S. 37.

II

Zum Verständnis hat allerdings eine knappe Charakteristik des ‚Garel‘ vorauszugehen, um seine literarischen Akzente zu kennzeichnen.[15]

1. Die Komposition[16] ist klar und übersichtlich: In der ersten Hälfte des Romans (ca. 10 000 Verse) verschafft sich der Held aus eigener Kraft kampftüchtige Helfer, die ihm schließlich ein Heer von ca. hunderttausend Mann zusammenbringen, mit dem er in der zweiten Hälfte (ca. 10 000 Verse) das doppelt so große Heer Ekunavers, der Artus Fehde angesagt hatte, schlägt und die Geschlagenen sowie die eigenen Helden Artus zum abschließenden großen Fest bei dem Wald von Priziljan zuführt, der alle an einer riesigen Tafelrunde wieder in Frieden und Eintracht vereinigt. Die klare Komposition setzt sich auch in kleineren Abschnitten von ca. 5000 Versen fort: Im ersten Viertel hat Garel gegen ritterliche Gegner (später Helfer) zu kämpfen, im zweiten gegen Unholde (Riese Purdan, Riesin Fidegart, Kentaur

15 Eine Zusammenfassung der Forschung versucht Armin Wolff: Untersuchungen zu ‚Gârel von dem blühenden Tal‘ von dem Pleier, Diss. München 1967; vgl. auch den sehr belesenen Umriß von John Lancaster Ricordan: A Vindication of the Pleier, JEGPh 47 (1948), S. 29–43 (eine Zusammenfassung seiner Dissertation: The Pleiers Place in German Arthurian Literature, Diss. University of California, 1944). Einschlägig ist jetzt vor allem Peter Kern: Die Artusromane des Pleier. Untersuchungen über den Zusammenhang von Dichtung und literarischer Situation, Berlin 1981 (Philologische Studien und Quellen 100); diese, lange angekündigte Arbeit erschien während der Drucklegung und konnte daher nicht mehr berücksichtigt werden.

16 Zum „Bauplan“ vgl. auch die Bemerkungen von Wolff [s. Anm. 15], S. 15 ff.

Vulgan); das dritte Viertel umfaßt die Kämpfe im Lande Ekunavers: die Kämpfe um die Grenzveste (mit den 4 höfischen Riesen), die Kämpfe der Vorhuten beider Heere (mit Ausschaltung des Mechanismus des ehernen Tieres) und schließlich die Hauptschlacht beider Heere; das letzte Viertel schildert den gemeinsamen Rückmarsch zu Artus in verschiedenen Etappen. Jeden dieser Abschnitte beschließt ein Fest (den dritten die Schlacht).[17] Kompositorische Verschachtelungen (wie etwa im ‚Daniel' des Stricker) gibt es nicht.[18] Andere, vom Helden unabhängige Erzählstränge werden an Ort und Stelle eingeschoben – z.B. die Bewegun-

17 1. Am Ende der ritterlichen Kämpfe veranstalten die von Eskilabon gefangengehaltenen und nun von Garel befreiten 400 Ritter aus Freude einen *buhurt* (4430 ff.); daran schließt sich ein festlicher Empfang auf Eskilabons Burg Belamunt einschließlich Festmahl und Tanz an. 2. Am Ende der Kämpfe gegen die unritterlichen Gegner heiratet Garel Königin Laudamie von Anferre (8975 ff.) und veranstaltet zu Pfingsten ein großes Hoffest auf der Burg Muntrogin, zu dem alle Helfer geladen werden (9439 ff.). 3. Das dritte Viertel beschließt Garels Sieg über die Feinde des König Artus (16030 ff.), deren Trauer und Klagen dominieren (vgl. 16244 ff.) – ein Gegenfest also. 4. Das letzte Viertel und damit die Haupthandlung des Romans beschließt ein großes Fest bei Artus in Britanien (19860 ff.).

18 Vgl. den knappen Aufriß der Handlung bei W. W. MOELLEKEN: Minne und Ehe in Strickers ‚Daniel von dem blühenden Tal', ZfdPh 93 (1974), Sonderheft, S. 42–50, hier S. 46; ferner H. BRALL: Strickers ‚Daniel von dem Blühenden Tal' – Zur politischen Funktion späthöfischer Artusepik im Territorialisierungsprozeß, Euph. 70 (1976), S. 222–257; INGEBORG HENDERSON: Strickers ‚Daniel von dem blühenden Tal', Werkstruktur und Interpretation unter Berücksichtigung der handschriftlichen Überlieferung, Amsterdam 1976; TH. E. HART: Werkstruktur in Strickers ‚Daniel'? A Critique by Counterexample, Colloquia Germanica 13 (1980), S. 106–141 sowie die Kontroverse zwischen I. HENDERSON und HART S. 142–159; s. auch Anm. 25.

gen von Ekunavers Heer oder der Aufbruch König Artus' –, wobei die Botentechnik gute Dienste leistet. Gegenüber dem Stricker hat der Pleier das Kompositionsschema wesentlich vereinfacht.

2. Der Heldentypus, den Garel verkörpert, setzt strukturell die mit Wigalois und Daniel einsetzende Reihe fort, doch hat der Pleier diesen nochmals erheblich vereinfacht. Es fehlen ausdrückliche Statusvorgaben[19] am Anfang (z.B. Tugendstein im ‚Wigalois' 1477 ff.; Aufnahme zum Artusritter: ‚Daniel' 345 ff.), abgesehen von einer Laudatio zu Anfang mit dem Hinweis, daß Garel Artus' *mâc* sei (94 ff., Artus Neffe: 19286); eine Genealogie wird später nachgereicht (4171 ff.) – am Ende der Ritterkämpfe –, die ihn als Neffen Gahmurets und Vetter Parzivals ausweist. Garel braucht weder seine Rittertüchtigkeit zu beweisen, noch steht er bei seinen Unternehmungen unter Zeitdruck, wie Daniel, der den Zugang in das Reich des Feindes binnen Wochenfrist zu eröffnen hatte (‚Daniel' 841); Garel hat ein ganzes Jahr zur Verfügung (‚Garel' 314). Wie der Held ohne Krise bleibt, so ist auch sein Weg problemlos, außer, daß er kämpfen muß und daß die Kämpfe nach dem Gesetz der Steigerung angeordnet sind. Selbst die providentiellen Hilfen[20] sind spärlich – Schwert und Ring des Zwergenkönigs und später die Fischhaut des Ungeheuers Vulganus – und kaum thematisiert. Nur im schwersten Kampf mit Vulganus bittet er Gott um Hilfe (8221) und entdeckt auch gleich anschließend die

19 Vgl. Ch. Cormeau: ‚Wigalois' und ‚Diu Crône' – Zwei Kapitel zur Gattungsgeschichte des nachklassischen Aventiureromans, München 1977 (MTU 57), S. 49 ff.

20 Siehe ebd., S. 54 ff.

verwundbaren Stellen in der Fischhaut des Ungeheuers – der Gedanke an die Geliebte Laudamie bleibt fern. Der Pleier hat seinen Helden vollkommen entkompliziert, seine ihm gestellte Aufgabe erledigt er generalstabsmäßig: Als Artus sich mit einem in der Zwischenzeit gesammelten Heer auf den Weg macht, um seinen Gegner zu schlagen, kommt Garel ihm schon mit dem besiegten und gefangenen Gegner entgegen.

Wenn der Pleier seinen Helden einerseits als arthurischen antreten läßt – Anfang und Ende ist der Hof –, andererseits Schema und Handlung so weitgehend vereinfacht, daß beides fast ausschließlich von der Kenntnis der literarischen Tradition getragen, nicht mehr eigens neu entworfen wird, dann fragt es sich, was der Pleier eigentlich thematisiert hat. de Boor (Anm. 13) hatte die Antwort in der Reaktion auf die untypische Darstellung des Strickers im ‚Daniel‘ gefunden und das an drei Beispielen (Boten-Riesen, Medusen-Haupt, ehernes Tier) gezeigt. Daß der ‚Garel‘ den ‚Daniel‘ zum Vorwurf hat, unterliegt keinem Zweifel. Der Rückgriff auf den ‚Daniel‘ ließe sich an weiteren Stellen zeigen, auch solchen, mit denen der Stricker durchaus nicht ‚korrigiert‘ werden soll.[21] Doch selbst wenn der Pleier den Stricker

21 1. Heimlicher Aufbruch: Daniel stiehlt sich heimlich vom Hof, um für Artus' Kriegszug die gefährlichen Hindernisse auf dem Weg in Maturs Reich zu beseitigen (987 ff.); als er selbst in Schwierigkeiten kommt, reflektiert er mehrmals darüber, ob sein Entschluß richtig war (vor dem Fräulein zum Trüben Tal 1366 f., vor der Herzogin zum Lichten Brunnen 1843 ff.). Garel kommt in eine ähnliche Situation, als er am Ende der Helferkämpfe den weiteren Plan überlegt, Artus' Feinde zu bezwingen. Freilich handelt es sich bei ihm nicht um einen Pflichtenkonflikt wie bei Daniel, sondern um einen Minnekonflikt: Garel will nach der Hochzeit heimlich aufbrechen, um die ihm frisch angetraute Königin

zurechtrücken wollte, erklärt das nicht automatisch die weitgehende Vereinfachung von Romanschema und Handlung.

Laudamie nicht mit der Nachricht betrüben zu müssen, daß er in einen gefährlichen Krieg zu reiten im Begriffe ist (9359 ff.); Laudamie errät seine Gedanken und verordnet ein großes Fest, das die Möglichkeit der Werbung und damit Helfergewinnung bietet. Gerade die Unsinnigkeit von Garels Überlegungen zeigt, daß es nur darum ging, Garel mit einem weiteren Attribut auszustatten: Minne und heimlicher Ausritt.

2. Reflexionen des Helden: Sie sind für Strickers ‚Daniel' in hohem Maße charakteristisch (G. ROSENHAGEN hatte schon die wichtigsten Stellen in seiner Ausgabe des ‚Daniel', Breslau 1894, in der Anmerkung zu Vers 1144 zusammengestellt) und zeigen in den meisten Fällen eine Interessenabwägung (s. zu 1). Analog sind Garels Reflexionen über die Frage zu beurteilen, ob er dem besiegten Gegner nicht doch besser *sicherheit* gewähren und zum Helfer gewinnen solle (in bezug auf Gilan 2259 ff., auf Eskilabon 3767 ff.).

3. Neue Schilde: Der Stricker hatte in seinem Resümee dessen, was am Artushof *site* ist, die Regel formuliert, daß jeder Tafelrunder mit einem neuen Schild ausziehen muß und nicht eher zurückkehren darf, bis dieser ganz und gar *verhouwen* ist (‚Daniel' 125 ff.). Auch Garel verschiebt den *urloub* mehrmals, bis der *wirt* neue *wapenkleit* und *schilde* hergerichtet hatte (beim Herzog Retan von Pergalt 2940 ff., beim Herzog Eskilabon von Belamunt 5102 ff.).

4. Wiederbevölkerung des Landes: Daniel unternimmt als König von Cluse energische Anstrengungen, das Land wieder zu bevölkern, nachdem durch die Schlacht die meisten Männer erschlagen worden waren. Er verordnet Zwangsheiraten seiner Ritter (des Artusheeres) mit den Witwen der Erschlagenen (6396 ff.), und als immer noch Witwen unversorgt bleiben – *do im der ritter zerran* (6793) –, schlägt er 600 Knappen zu Rittern, um auch diese verheiraten zu können (6790 ff.). Garel versucht als König von Anferre das durch Vulganus verwüstete Land gleichfalls wieder zu bevölkern: sein Mittel ist aber die *milte* (9291 ff.), die die Geflohenen wieder herbeilockt (9317 ff.), so daß das Land schließlich *wol besetzet* wurde. – Man vergleiche übrigens entspre-

3. Was der Pleier im ‚Garel‘ dagegen ganz offensichtlich thematisiert hat, ist die ausführliche Darstellung des „höfischen" Verhaltens der Gesellschaft – wie des Helden, soweit es an einem arthurischen Helden und seinen Erlebnissen dargestellt werden kann: der Empfang auf einer Burg, Entwaffnung, Waschung, Kleidung, Bericht, Essen, Unterhaltung, Schlaftrunk, Bettruhe. In der genauen Beobachtung dieser Details drückt sich die Wertschätzung der Gesellschaft dem Helden gegenüber und die Anerkennung der in ihm verkörperten Idealität aus. Von Bedeutung ist ferner, daß alle diese Details regelmäßig bei nahezu allen Empfängen wiederholt werden. Die Wiederholung unterstreicht ihre Bedeutung und offenbart schlagartig das ‚Realitätsverständnis‘ des Pleiers. Unterschiede gibt es nur in der Reihenfolge, womit bezeichnenderweise Rangordnungen ausgedrückt

chende Passagen im ‚Wigalois‘ (11615 ff., 11157 ff.); dazu G. KAISER: Der ‚Wigalois‘ des Wirnt von Gravenberg, Euph. 69 (1975), S. 410–443, hier 431 ff.

5. Die Schwertprobe: Daniel demonstriert den Artushelden die Güte seines vom Zwerg Juran erworbenen Schwertes; diese vermögen mit ihren Schwertern an dem – bereits gefällten – Riesen nichts auszurichten (2861 ff.). Der Zwergenkönig Albewin fordert Garel auf, das neue Schwert auszuprobieren (6856 ff.).

6. Der Ringkampf: In dem Bestätigungsabenteuer am Schluß des ‚Daniel‘ entführt der Riesen-Vater mit seinen starken Armen Artus und fordert die Artusritter zum Kräftemessen heraus; Daniel besteht durch List (6885 ff.). In der Hauptschlacht versucht Ekunaver, Garel durch Ringen zu bezwingen (da sein Schwert gegen die Fischhaut Garels nichts ausrichten kann), übersieht aber, daß Garel durch den Ring des Zwergen, der zwölffache Kraft verleiht, der Stärkere ist, so daß Garel ihn durch Ringen überwindet, indem er ihn auf sein Pferd hinüberzieht (15646 ff.); diesen Augenblick hat der Maler auf Bild 19 (s. u.) festgehalten.

werden: wer den Empfangskuß erhält, wer wem entgegengeht, den Helden entwaffnet oder wappnet, ist ebenso beschreibenswert wie die Sitzordnungen bei den Empfängen; denn die Gesellschaft besteht aus Landgrafen, Herzögen, Königen oder allgemein Fürsten. Wie sehr die Wiederholung integrierender Bestandteil des Romans ist, zeigt sehr einfach das Verhalten des Helden, der bei jedem Empfang seine und Artus' Geschichte erzählt, was ihm dann regelmäßig Hilfszusagen und Zusagen über Heereskontingente einbringt, womit er seinem Ziel jedesmal ein Stück näherkommt.

Wenn der Pleier Wiederholung als unumgänglich, Variation als Ausdruck gesellschaftlicher Rangordnung versteht, erschöpft sich sein Literaturverständnis vornehmlich in der Darstellung des „höfischen" Zeremoniells, und sein Roman liest sich streckenweise wie ein einschlägiges Handbuch.[22]

Was Karin R. Gürttler[23] mit Blick auf die Artus-Gestalt feststellt, gilt generell: „Die Höfisierung, die der Pleier ge-

22 Klassisches Beispiel dafür ist der Empfang des Helden bei Artus am Schluß des Romans, den auch KARIN R. GÜRTTLER [Anm. 23], S. 247 erwähnt: Artus berät im Rat, wie Garel zu empfangen sei; Ergebnis: er solle Garel und seinem Heer entgegenreiten (18998 ff.; was zugleich bedeutet, daß die gefangenen Könige zu ihm zu kommen haben). So geschieht es: Artus begibt sich mit seiner Gesellschaft zu Garel und geleitet ihn und seine Fürsten über den Plan bis zu den Zelten (19224 ff.). Hier angekommen verabschiedet er sich mit dem Bemerken, daß er bald wiederkomme (19284 f.). Dies ist das Stichwort für Garel: dankend lehnt er ab und kündigt statt dessen seinen Besuch bei Artus an – und Artus *was der rede vro* (19293). Es vollzieht sich nun der zweite Teil des ‚Empfangs', der gleichfalls mit einer Fürstenberatung über das, was zu tun sei, eingeleitet wird.

23 KARIN R. GÜRTTLER: ‚Künec Artûs der guote' – Das Artusbild der höfischen Epik des 12. und 13. Jahrhunderts, Bonn 1976.

genüber dem Stricker vornimmt, bleibt an der Oberfläche, erstreckt sich nur auf die äußeren Erscheinungsformen höfischen Gebarens und Zeremoniells", wird „zur gesellschaftlichen Floskel" (S. 245).[24]

4. Einzelnes freilich aus dem Bereich der Pleierschen Höfisierung mag einen stärkeren Realitätsbezug für ihn bzw. sein Publikum gehabt haben, und dazu gehören sicherlich die Beschreibungen der *wapenkleit*: denn auch diese thematisiert er: der *wapenroc*, Helmschmuck, Schild und Fahne — dazu das Feldgeschrei (s. Walz, Anm. zu Vers 2190). Ausführliche Gelegenheit bietet dafür die Aufstellung der Heere (Garels Heer 10792 ff., Ekunavers Heer 14026 ff.), aber auch sonst wird darauf zurückgegriffen (Garel und Gilan: 2154 ff.; 3076 ff.; 5220 ff.; Garels Fürsten bei Artus 19145 ff.). Einschlägig sind außerdem folgende Details: Bei den Heereskämpfen gilt nur die Fahne und das Feldgeschrei der Heerführer (14455 ff.), erst bei der Verfolgung der Feinde werden auch die Fahnen der Unterführer gezeigt (15770 ff.); in der Hauptschlacht fliehen die Feinde erst, wenn der Fahnenträger getötet wurde (15102 ff.); Garel selbst trägt in der ersten Hälfte einen weißen Waffenrock (aus Hermelin: 5255) mit schwarzem Panther (Laudamie erkennt ihn daran 8513 ff.: *wâpenroc ... lieht ... von wîzen sîden ... von swarzem zobel zwei pantel*) und einen ebensolchen Schild (weiß, schwarzer Panther); in der zweiten Romanhälfte trägt er die vom Zwergenkönig umgearbeitete Fischhaut des Vulganus, mit der die gesamte Rüstung über-

24 Eine Abgrenzung der einzelnen Wertkategorien ist daher kaum mehr möglich; s. K. Gürttler [s. Anm. 23], S. 243.

zogen war (Helm, Harnisch, *wapenkleit*, *kürsit*, Schild):
Lasur-blau mit roten Punkten (10169ff.).

5. Schließlich das Thema Minne. Bei der „Höfisierung" des
Pleiers war das Minne-Thema unumgänglich, das der Strik-
ker ganz ausgeklammert hatte.[25] Doch des Pleiers Behand-
lung dieses Themas ist höchst schillernd, unentschlossen.
Dem Helden Garel werden die befreiten Töchter und Da-
men angetragen, in einem Fall sogar als Eigentum übergeben
(Flordiane, die Eskilabon als Kampfpreis ausgesetzt hatte,
5271ff.), doch Garel macht keinen Gebrauch davon (wie
Daniel). Im Schlußkapitel verheiratet er sie mit ihm unter-
gebenen Fürsten (20483ff.),[26] ohne die Betreffenden über-
haupt gefragt zu haben; die Verbindungen werden nur
mit den Vätern bzw. dem Bruder verabredet. Es sind Für-
stenheiraten, Minne ist dabei nicht Spiel. Anders bei dem
Helden Garel. Durch den Anblick der Königin Laudamie
(7489ff.) ist er gefangen (7526): *sîn lôz daz was gevallen an
dise minnicliche maget* (7534f.); seine Sinnesverwirrung ist

25 Trotz der Einwände Moellekens [s. Anm. 18], S. 44; Daniels Ehe mit
Danise ist auch nicht das Ergebnis einer Auseinandersetzung mit der
Minne (S. 50). Vgl. auch DE Boor [s. Anm. 13], S. 77f. Moellekens
Ansicht wird auch vertreten in: W. W. Moelleken u. Ingeborg Hen-
derson: Die Bedeutung der liste im ‚Daniel' des Strickers, Amsterda-
mer Beiträge zur Älteren Germanistik 4 (1973), S. 187–201.

26 Und zwar Sabie, Tochter des Fürsten von Merkanie, mit Floris, Sohn des
Herzogs Retan von Pergalt; Flordiane, Schwester des Herzogs Eskilabon
von Belamunt, mit Alexander, dem Bruder des Floris – beide gehörten
zu den 400 Rittern, die Eskilabon besiegt und gefangengehalten hatte –
und Duzabel, Tochter des Landgrafen Arumat von Trutuse mit Klaris,
Sohn des Herzogs Elimar von Argentin, den der Riese Purdan erschlagen
hatte. Alle Partner wurden von Garel befreit.

so vollkommen, daß er nicht weiß, ob er jemals *hôhen muot gewan* (7545); dann aber schätzt er seine Erfolgschancen gering ein, weil er ihr nicht *gedienet* habe; wollte sie ihn aber *in ir dienste phliht* nehmen, würde er schwören, *immer dienstes ... bereit ... zu sein* (7550ff.).[27] Solche Reflexionen machen den Eindruck des Nachspielens einer Minneklagesituation (falls die Verse nicht überhaupt Zitat sind). Im übrigen ist die Minne nicht weiter thematisiert. Beim Kampf gegen das Ungeheuer Vulganus ruft der Held Gott, nicht Laudamie an (s. o.), und abgesehen von der Verschiebung des Beilagers, weil die *landliute* noch nicht eingetroffen waren (8744ff.), was eben nur Ausdruck von Garels *zuht* ist, tritt das Minnepaar nur als Herrscherpaar auf. In der zweiten Romanhälfte verschwindet Laudamie nahezu völlig aus dem Gesichtsfeld; nur nach Abschluß der Hauptkämpfe bedenkt sie der Held mit einem Minnebrief (17521–56).
Solches Nachspielen von Minnesangsklagen findet sich allerdings noch zweimal im Roman: Der Minneritter Gerhart v. Riviers, dem der Fürst von Merkanie die Hand seiner Tochter Sabie versagt hat und der Merkanie darauf mit Krieg überzieht, verfällt in Minnereflexionen, bevor er gegen Garel anrennt (1436ff.):

> die ich minne, diu hazzet mich ...
> nu enweiz ich noch enkan,
> wie ich ir hulde erringe;
> waz daz ich si ertwinge,
> daz si ir zürnen lâzen muoz.

27 DE BOOR [s. Anm. 13], S. 77 sieht in solchen Szenen einen „Durchbruch des Gefühls"; aber es bleibt doch festzuhalten, daß neben solchem „In-Szene-Setzen" – das den ‚Garel' gewiß vom ‚Daniel' unterscheidet – die Minne im Roman nicht eigentlich thematisiert wird.

Der Minneritter Eskilabon von Belamunt, eine Figur aus Wolframs ‚Willehalm', hütet im Auftrag seiner Geliebten Klaretschanze (aus dem ‚Parzival') einen Blumengarten und schickt die besiegten Gegner mit einem Blumenstrauß zu ihr, bis sie schließlich bereit ist, ihm zu lohnen, wenn er noch einen Besiegten mit Blumen schicke, denn sie fürchte nun für sein Leben. Der letzte Gegner ist aber ein böser Mensch, Urians empfängt Sicherheit, bringt die Blumen jedoch nicht an den gewünschten Ort: Klaretschanze – *diu liet gemal* – kann den hoffnungsvollen Eskilabon bei einer abschließenden Unterredung daher als Prahlhans verspotten und ihm „lohnen", wie er ihr gelohnt habe (3837 ff., hier 4093 ff.). Beide Geschichten bleiben Episode, die Minne plagt die beiden Ritter fortan nicht mehr. [28]

Aber es werden nochmals zwei Minnegeschichten erzählt, die nun nicht Nebenfiguren betreffen, sondern die beiden Haupthelden, Garel und Ekunaver – genauer ihre Gemahlinnen –, und die literarisch verbürgt sind. Laudamie, Königin von Anferre, hatte eine ältere Schwester, Anfole, die aus Minneleid um den stolzen Galwes starb, der als Minneritter in ihrem Dienst fiel (7343 ff.). Laudamie kommt also erst nach dem Minnetod ihrer älteren Schwester zur Herrschaft und in die Lage, sich einen Herrscher – Garel – wählen zu müssen. Das gleiche Schicksal teilt Kloudite, Ekunavers Gemahlin. Ihre ältere Schwester und Erbin des Königreiches

28 Nur das Zeremoniell nimmt noch Rücksicht auf die gebliebenen Animositäten zwischen Gerhart und dem Fürsten von Merkanie: Bei Garels großem Hoffest vor der Burg Muntrogin erhält Gerhart aus diesem Grund einen anderen Platz im Zeltlager als die Leute des Fürsten von Merkanie zugewiesen (9623 ff.), und am Schluß kehrt Gerhart aus dem gleichen Grunde nicht mehr in Merkanie ein (20429 ff.).

Kanadic, Florie, starb den Minnetod wegen Elinot, Artus'
Sohn, der in ihrem Dienst fiel. Kloudite erwählt sich zum
Herrscher Ekunaver (17170ff.), *von dem herzentuom von
den bluomen uz der Wilde* (14178f.). Diese beiden Ge-
schichten übernimmt der Pleier von Wolfram: aus dem II.
Buch des ‚Parzival‘ die Annore-Gâlôes-Geschichte,[29] die er
um die jüngere Schwester Laudamie ergänzt, und aus dem
‚Titurel‘ die Geschichte von Claudite und Ehkunat bzw. von
Florie und Ilinot.[30] Die beiden Geschichten haben in Strik-

29 Annore (‚Parzival‘ 346,16), Königin von Averre (91,23), auch Fôle
 (91,16) genannt, stirbt aus Trauer um ihren Geliebten Gâlôes (81,4;
 346,16), den älteren Bruder Gahmurets, den Orilus schlug, und zwar vor
 der Burg Muntôri (80,14 u. 29). Beim Pleier heißt die Burg Muntrogin.
 Der Pleier hat also Garels Sieg über das Ungeheuer Vulganus, das
 Anfoles jüngere Schwester Laudamie bedroht, an den Todesort seines
 Verwandten Galwes verlegt und dessen und seiner Geliebten Tod mit
 der Heirat der Schwester aufgehoben.
30 Das Minne-Paar Flôrie-Illinôt kennt Wolfram im ‚Parzival‘ (383,4;
 585,30ff.; 806,15) und im ‚Titurel‘ (Str. 147–153). Hier ist die Ge-
 schichte Ausgangspunkt der Brackenseil-Episode, die Albrecht im
 ‚Jüngeren Titurel‘ zum Vorwurf nimmt. Des Pleiers Formulierung
 14178f. stimmt genauer zu Wolframs ‚Titurel‘ als zum ‚Jüngeren
 Titurel‘:
 Pleier 14177:
 Ekunaver, der manic ruom
 erwarb, von dem herzentuom
 von den bluomen ûz der Wilde ...
 ‚Titurel‘ (zitiert nach J. Heinzle: Wolframs Titurel, Tübingen 1972),
 Str. 152,4:
 der herzoge Ehcunaver von Blŏme div wilde ...
 ‚Jüngerer Titurel‘, Str. 1199,4:
 den wilden von den blŭmen, Ekunat ... vgl. Str. 1879,1:
 Sint daz du von den blŭmen geheizen bist der wilde.

kers ‚Daniel' – wie auch die zuvor genannten – keine Parallele, sie sind ausschließlich Pleiers Zutat. Aber in seinem Roman bleiben sie ohne Resonanz, sie sind weder für die Handlung wichtig noch strukturell einzuordnen, sie werden einfach berichtet nach dem Schema: Vita des besiegten Helden. Mir scheint, daß hier ein klassisches Beispiel von berücksichtigten Hörererwartungen vorliegt. Den Pleier kann nur das Wissen um seine Hörerwünsche (oder deren

Zum ‚Titurel' paßt auch die Namensform der Burg Kloudites, Ekunavers Gemahlin, besser:

Pleier 479 u. 21100: *bonramunt*, 16609 u. 16792: *boiteramvnt*

‚Titurel' 150,3: *Bevframun(de)*

‚JT' 1197,3: *Pofermunde* (Hs. X: *Pauermunde*)

W<small>ALZ</small> setzt in seinen Text *Borteramunt*.

Schließlich zitiert der Pleier den Titurel-Text ziemlich wörtlich anläßlich der Kloudite-Geschichte und dieses Zitat stimmt wiederum besser zu Wolfram als zu Albrecht.

Pleier 17236:

 die [sc. fürsten] gerten an mich sâ zehant

 eines herren mit urteil über al.

 mir wart erteilt diu wal,

 daz ich welen solte,

 swen ich selbe wolte ...

‚Titurel' 150,2:

 die fursten vz ir riche eines herren an si gerten mit vrteile.

‚JT' 1197,2:

 die fursten in ir riche gerten eines herren mit urteile.

Das Wolframsche *an sie* (Pleier *an mich*) fehlt eben im ‚JT'. Diese Stellen legen die Annahme nahe, daß der Pleier den Wolframschen ‚Titurel' benutzt hat, womit die Zahl der verlorenen Hss. dieses Fragments wohl um die „Pleiersche Hs." zu ergänzen wäre; vgl. J. B<small>UMKE</small>: Zur Überlieferung von Wolframs ‚Titurel' – Wolframs Dichtung und der ‚Jüngere Titurel', ZfdA 100 (1971), S. 388–431, bes. S. 408 ff., ferner D<small>ERS</small>.: Eine neue Strophe von Wolframs Titurel? Euph. 61 (1967), S. 138–142.

Bestellung) zur Einfügung dieser Minnelebensläufe veranlaßt haben, die die Haupthelden des Romans wenigstens in Verbindung mit den literarisch höchst aktuellen Minnegeschichten brachten, wenn sie schon im Roman nicht zu thematisieren waren. Mit diesen „Zitaten" aus Wolfram, die sogar den Rückgriff auf seinen Text erkennen lassen, wird an einem Beispiel – andere ließen sich vielleicht noch finden[31] – deutlich, daß der ‚Garel' vor einem ganz bestimmten literarischen Hintergrund geschrieben und gelesen wurde, der in diesem Fall in den Geschichten der Wolframschen Liebespaare wenigstens anklingen sollte, die Albrecht im ‚Jüngeren Titurel' gerade zu bearbeiten im Begriff war (diese chronologische ‚Ordnung' einmal vorausgesetzt). Wenn nun der Pleier trotz Kenntnis dieser Literatur und trotz des Interesses seiner Hörer daran diesen Minnegeschichten keine kompositorische oder strukturelle Stellung in seinem Roman zubilligte, kann das nur heißen, daß sie für ihn mit dem ‚Artusroman', wie er ihn verstand, nicht zu vereinigen waren, weil diesen das Herrscherpaar, nicht das Minnepaar repräsentierte.

Tatsächlich legt der Pleier seinen beiden anderen Romanen ein anderes Schema zugrunde, in dem die Minne Ausgang

31 Zum Beispiel aus dem ‚Tristan' Gottfrieds, dem der Pleier die Figur des Gilan, Herzog von Galis (2150 ff.), verdankt. Gottfried berichtet (15765 ff.), wie Tristan für den Herzog *Gilan ze Swales* den Riesen *Urgan li vilus* (der wohl auch den Namen für des Pleiers Riesen Purdan abgab) erlegt und dafür den Hund *Petitcreiu* erhält. Der Pleier berichtet diese Geschichte 2453 ff. mit der Schlußbemerkung, daß sich Gilan nun durch die neu erworbene Freundschaft mit Garel weit mehr getröstet fühle als seinerzeit durch *Petitcriur*. – Diesen Zusammenhang sah schon ZINGERLE, 1958, S. 26 f.

und Movens der Handlung ist – bei aller Ausweitung im einzelnen. Im ‚Meleranz' langweilt sich schließlich der Held am Artushof, nachdem er erfahren hat, wie man dort Gäste empfängt (4183), und bricht nach ausführlichen Minnereflexionen heimlich wieder zu der ihm eingangs begegneten Geliebten, Tydomie, auf (4207 ff.), was dann die Aventiure-Ketten auslöst. Im ‚Tandareis' setzt die heimliche Flucht der sich liebenden Kinder vom Artushof diesen in Bewegung und erst nach einem Vergleich hat der Held zur Strafe wegen dieser mangelnden *zucht*, die die Kinderminne freilich rechtfertigt, eine Reihe von Abenteuern zu bestehen. Das Schema dieser beiden Romane entspricht eher dem des Konrad Fleckschen ‚Floris und Bancheflur',[32] obwohl der Artushof in beiden eine Rolle spielt. Das Minneverständnis jedenfalls ist das gleiche wie in dem Fleckschen Roman und es entspricht auch dem der beiden von Wolfram übernommenen Minnegeschichten im ‚Garel'.

Der Pleier hat sogar den Versuch gemacht, die Ekunaver-Kloudite-Geschichte im Sinne dieses Minneverständnisses auszuweiten. Denn Kloudite weigert sich zunächst – gegen Wolfram –, einen Herrscher zu erwählen, weil sie, das Geschick ihrer Schwester Florie vor Augen, der Minne überhaupt entsagen will, da Minne Tod bedeute (17206 ff.). Und nachdem sie sich auf Drängen ihrer Fürsten einen *herren* – Ekunaver – erwählt hat, richtet sich ihr Zorn gegen Garel und Artus, weil durch deren Kriegszug die Möglichkeit von Ekunavers Tod Realität zu werden droht (17184 ff.). Der gefangene Ekunaver erbittet daher Urlaub von Garel, um Kloudite vor dem Tode zu bewahren, indem er ihr die Nach-

32 Vgl. dazu K. Gürttler [s. Anm. 23], S. 253.

richt von seinem Leben überbringt (16244 ff.); bei seiner Ankunft fällt Kloudite vor Freude in Ohnmacht (16683 ff.). Und schließlich erbittet Kloudite selbst bei Artus die Huld für Ekanaver mit der Begründung, er sei ihr *amis* und *vriunt* (19041 ff.), was eben soviel heißt, sein Verderben würde auch ihr Verderben nach sich ziehen, und Artus habe deshalb *durch alle frouwen* die Huld zu gewähren. Dagegen gibt es für die Aktualisierung des Schicksals des anderen Minnepaares (Anfole und Elinot) durch Laudamie und Garel nur eine Erzählerbemerkung: Laudamie *waer vor leide nâch im tot* (8497), wenn Garel nicht von dem Kampf gegen Vulganus zurückgekehrt wäre.

Sollte der Pleier versucht haben, die Nachfahren der Wolframschen Liebespaare in dem Strickerschen Vorwurf zu aktualisieren und deren unglückliches Schicksal durch einen harmonischen Ausgang aufzuheben, so muß man doch feststellen, daß sein Roman dies weder kompositorisch noch strukturell leistet. Der Leser mußte alle die vorgetragenen Zusammenhänge auf Grund seiner Literaturkenntnisse selbst finden und aus den Pleierschen Andeutungen zurechtrücken. Aber – der Pleier war offensichtlich der Meinung, daß der Leser dazu imstande ist; es waren doch schließlich die Nachfahren der Liebespaare.

III

Vergleicht man den Zyklus der 23 Bilder (in der Walzschen Zählung), soweit sie heute noch erhalten sind oder in den 1857 angefertigten Zeichnungen des Meisters Ignaz Seelos (s. Walz, Ausg. S. 330) einen Eindruck vermitteln, mit dem Pleierschen Roman, dann ist zunächst festzustellen, daß der

Maler bzw. sein Instrukteur den Roman gut gekannt hat; alle deutlich erkennbaren Bilder verraten eine genaue Textkenntnis. Allerdings war der Maler generell bemüht, einen größeren Erzählabschnitt um eine Hauptszene zu gruppieren und das Bild erzählen zu lassen – ein Umstand, der Walz bei seinen Bildbeschreibungen (Ausg. S. 330–336) irritiert hat, weil der Maler seiner Ansicht nach immer wieder „vollkommen frei gestaltet" habe –, nur vermittelt der heutige Erhaltungszustand gerade von dieser Eigenart eine unvollkommene Vorstellung (am besten noch bei Bild 10).

Die Auswahl der Bildfolge ist vorzüglich und folgt genau den kompositorischen und thematischen Intentionen des Pleiers, d.h. alle Stationen des Helden sind – in der Regel mit zwei Bildern – vertreten, Nebenschauplätze (z.B. Ekanavers Heer, Artus' Heer) fehlen (Ausnahme Bild 18). Im einzelnen aber ist der erste Romanteil mit zwei Drittel der Bilder, der zweite mit einem Drittel vertreten.[33]

33 Die erste Romanhälfte umfaßt in WALZ' Zählung Bild 1–16, die zweite Romanhälfte Bild 17–23. Zwischen den Bildern 6/7 und 8/9 ist heute keine, sonst immer vorhandene Trennlinie zwischen den Fresken zu erkennen, weswegen es sich hier auch um jeweils nur ein Bild handeln könnte. Im Bild 14/13 – zur Reihenfolge s. Anm. 35 – hat der Maler zwei Szenen in einem Fresko dargestellt. Gleiches gilt für Bild 12: unten geleitet der Zwergenkönig Albewin die befreite Duzabel heim nach Turtuse, oben zieht Garel (mit Pantherschild) mit dem befreiten Klaris nach Argentin; nach dem Romantext wird Duzabel von drei Zwergen, Garel und Klaris dagegen von Albewin begleitet. Zweigeteilt dürfte auch Bild 11 sein: oben zieht Garel zu dem Gefängnis der Duzabel, das nur von außen zu erreichen war, unten bedanken sich Duzabel und ihre Damen vor Garel und Klaris für die Befreiung. WALZ gibt für die oberen Bilder von Nr. 11 und 12 jeweils andere Deutungen.

Die reicher illustrierte erste Hälfte des Romans beginnt mit den beiden Anfangsszenen am Artushof: Ginovers Entführung (Bild 1) und Ekunavers Fehdeansage an Artus durch den Riesen-Boten Karabin (Bild 2). Dann folgen die Einzelkämpfe des Helden Garel; zunächst die ritterlichen Kämpfe: in Merkanie gegen Gerhart von Riviers (Bild 3–4), gegen Gilan (Bild 5?), gegen Eskilabon (Bild 6–7).

Die Identifizierung und Abgrenzung (dazu Anm. 32) der Bilder 5–8 bleibt allerdings wegen ihres außerordentlich schlechten Erhaltungszustandes höchst problematisch, und da Seelos die Westwand nicht gezeichnet hat (s. Anm. 5), fehlt jede Kontrolle. Walz sieht auf Bild 5 Garel und den abziehenden Riesen Karabin (ähnlich Bild 3); könnte es nicht auch Gilan sein, der nach dem Kampf mit Garel nochmals aufspringt, bevor er endgültig besiegt wird (vgl. den Text 2243 ff.)? Deutlich zu erkennen ist auf Bild 6 ein grüner Reiter (Gilan), der die Hand am Kopf hält, sich also Blumen aus Eskilabons Garten an den ‚Helm‘ steckt, wie der Text 3370 ff. erzählt; desgleichen auf Bild 7 der von einer Burg herabstürmende Reiter mit gefiedertem Helmschmuck (also Eskilabon mit dem Aar).

Vielleicht gehören auch die beiden Fresken in den Seitenwänden des Erkers unter den Zyklusbildern 7 und 8 (also 7a und 8a) zu dem Garel-Zyklus – wie Rasmo schon vermutet hat (s. Anm. 4) –, die Walz nicht erwähnt. Das linke Bild (also 7a) zeigt Kampfszenen, die freilich nicht ganz zum Stil der übrigen Bilder passen (spätere Übermalung?); rechts ein Baum und grüner Held (Szene aus dem Eskilabon-Abenteuer?). Das rechte Bild (also 8a) kann mit mehr Sicherheit dem Eskilabon-Abenteuer zugerechnet werden; links drei Reiter: Gilan (grün), Garel (hell, Pantherhelm im Rücken,

Schimmel), Eskilabon, zur Burg weisend; diese Szene entspricht dem Text 4316ff., wonach die drei zur Burg Belamunt reiten, aus der die 400 gefangenen Ritter herausströmen, dazu Flordiane, die Schwester Eskilabons, und ihre Damen, die alle die Helden begrüßen (ist der Zweikampf im Hintergrund spätere Übermalung?).

Auf die ritterlichen Kämpfe folgen die Kämpfe gegen die Ungeheuer: zunächst gegen den Riesen Purdan und die Riesin Fidegart (Bild 9) und die sich danach ergebenden Befreiungsaktionen: die Befreiung des Klaris und Gewinnung des Zwergenkönigs Albewin (Bild 10),[34] Befreiung und Heimgeleitung Duzabels (Bild 11–12); dann folgt der Kampf gegen das kentauerartige Ungeheuer Vulganus (Bild 14–13 – diese Reihenfolge ist wohl gegen Walz die richtige).[35] Den Abschluß der Helfergewinnung in der ersten

34 Von Bild 10 hat Walz entgegen seiner Behauptung S. 330 die Seelossche Zeichnung seiner Ausgabe nicht beigegeben (vgl. S. 332). Das gut erhaltene Bild zeigt Garel (links), der im Verein mit dem schon befreiten Klaris (die Tür verstellend) die Huldigung des Zwergenkönigs Albewin entgegennimmt: Schwert (und Ring?); oben in den Fensterbögen doch wohl – gegen Walz – die noch nicht befreite Duzabel und ihre Damen (zuschauend).

35 Das Bild 13 hat Walz in seiner Ausgabe (S. 108) ganz offensichtlich falsch eingeordnet und falsch gedeutet (s. S. 333) – allerdings ist die ‚gebundene‘ und einem anspringenden Ungeheuer ausgesetzte Figur heute nicht mehr sichtbar, die Walz als die Königin Laudamie ansah und die auf Seelos’ Zeichnung immerhin angedeutet ist. Das Bild gehört eher zu den Versen 8189ff.: Vulgan schlägt Garel mit der Keule, daß sein Schild in Stücke geht (im Bild liegt er am Boden); dann schlägt Garel dem Ungeheuer die rechte Hand ab, danach den Arm mit der Keule, die zu Boden fällt (so im Bild); das Ungeheuer Vulgan kämpft nun mit den Hinterhufen: es rennt seinen Gegner an, dreht sich um und schlägt mit den Hufen; Garel pariert die neue Kampftechnik, indem er

Romanhälfte bildet der Empfang Garels durch Laudamie (auf Schloß Muntrogin), Königin von Anferre (Bild 15), und – nach Hochzeit und Translation des Reiches von Laudamie auf Garel – die Huldigung der Fürsten vor dem neuen König von Anferre: Garel (Bild 16).

Dem dritten und vierten Viertel der zweiten Romanhälfte sind je drei Bilder zugeordnet. Die ersten drei Bilder gehören den Kämpfen gegen Ekunaver an: Garel besiegt den höfischen Riesen Malseron und gewinnt die Grenzveste (Bild 17), die Dienstaufkündigung des Riesen vor Ekunaver und Garels Kampfansage gegen ihn durch den Boten Tjofrit (Bild 18) und die Hauptschlacht: Garel nimmt Ekunaver gefangen (Bild 19), der einzige illustrierte Massenkampf. Die zweiten drei Bilder gelten arthurischen Szenen: Garel besieht Artus' Kundschafter Keie (Bild 20), Artus empfängt Garel (Bild 21) und die Tafelrunde (Bild 22). Das letzte Bild des Zyklus zeigt Garels Heimkehr und Empfang durch den greisen Landpfleger Imilot (Bild 23).

Die Bildauswahl des Freskenzyklus zeigt gegenüber dem Roman also eine unterschiedliche Gewichtung im Detail. Ihre Tendenz läßt sich wohl am besten mit dem Stichwort ,Artusroman' umschreiben: der Zyklus betont am ,Garel' den Artusroman. Das zeigen folgende Beobachtungen:

1. Der Zyklus läßt keine der ,typischen' Artusszenen aus, die der Roman bietet, weder am Anfang (Bild 1–2) noch am Schluß (Bild 20–22). Dahin gehört der Kampf des Helden

die *hahsen* abschlägt, wodurch das Schicksal des Ungeheuers besiegelt ist. Diesen Höhepunkt im Kampf wollte der Maler offensichtlich festhalten. Bild 14 dagegen zeigt das erste Anrennen Garels, geht also Bild 13 voraus.

mit Keie (Bild 20) ebenso wie die Ginover-Entführung zu Anfang (Bild 1), obwohl letztere für den Roman kaum von Bedeutung ist, der Ginovers Wiedergewinnung durch Lanzilot am Schluß nur nebenbei in einem Botenbericht (18930–36) erwähnt. Doch selbst diesen kurzen Bericht vergißt der Maler nicht in dem Massenempfang bei Artus am Schluß (Bild 21) unterzubringen: Ginover reitet im Damensitz (wie auf Bild 1), von Lanzilot angeschaut.

2. Daß der Zyklus die Massenkampfszenen vernachlässigt (nur Bild 19), könnte darauf hindeuten, daß dieser Teil des Romans nicht für einschlägig erachtet wurde, wenn man nicht andere Gründe geltend machen will, z.B. die Schwierigkeit der Darstellung. Doch ist dazu zu sagen, daß der Maler nach Ausweis der einzigen Massenschlacht (Bild 19) recht gut mit diesem Problem fertig geworden ist – wie das auch die übrigen Bilder mit Massenszenen zeigen – und daß ihm dadurch eine ausgezeichnete Möglichkeit entging, Rüstungen und Wappen zu malen.

3. Liebevoll und ausführlich dagegen gibt der Maler allen Einzelkämpfen des Helden Raum, die mitsamt den sich daran anschließenden Ereignissen (wohl) immer mit mehr als einem Bild bedacht sind (vgl. aber oben das zu den schwer bestimmbaren Bildern 5–8 Gesagte). Hier konnte und durfte nichts ausgelassen werden.

4. Bezeichnend ist die ‚Bilderfülle' für die aus der Gewalt des Riesen Purdan befreite Jungfrau Duzabel von Turtuse (Bild 10–12), wobei allerdings die Walzsche Identifizierung der stark beschädigten Bilder 11–12 heute kaum mehr lückenlos nachzuprüfen ist. Die Befreiung der Wehrlosen galt dem Maler offensichtlich als hervorragende Eigenschaft des

Artushelden. Bezeichnenderweise hat der Maler sogar der Heimgeleitung Duzabels zu ihren Eltern (Landgraf Amurat und Klarine von Turtuse) ein Bild (12) gewidmet, die im Roman nicht einmal der Held, sondern drei Zwerge ausführen (im Bild der Zwergenkönig selbst, der im Roman Garel und Klaris nach Argentin geleitet).

5. Endlich verzichtet der Zyklus vollkommen auf den Schluß des Romans: die von Ekunaver initiierte und von Garel geförderte Stiftung eines Spitals auf dem Schlachtfeld, um die Seelen der Gefallenen zu ‚pflegen‘ (100 Messen pro Tag, vgl. 21067–253). Auch dies gehörte nicht zum Typus. Neben der Akzentuierung des arthurischen Romans scheint auch kennzeichnend für den Freskenzyklus zu sein, daß sich darin keine Minneszenen dargestellt finden, die zwar der Pleier gleichfalls nicht eigentlich thematisiert, aber doch mit einigen Beispielen aus der literarischen Tradition so kräftig eingeflochten hatte, daß sie vom Maler oder seinem Auftraggeber leicht hätten aufgegriffen werden können. Laudamie erscheint in dem (verlorenen) Huldigungsbild 16 auf der Seelosschen Zeichnung als Herrscherin, in Bild 15 als von dem Ungeheuer Vulgan befreite Jungfrau, den heimkehrenden Garel empfangend (freilich ist auch hier Seelos' Zeichnung einzige Gewähr, da das Bild nahezu zerstört ist). Selbst auf dem letzten Bild (23) wird der heimkehrende Garel von dem greisen Landpfleger Imilot begrüßt, während Laudamie nur ein Platz im Burgfenster (mit Krone) zugewiesen ist; der Roman erwähnt an dieser Stelle (21009ff.) Imilot nicht, vielmehr begrüßt Laudamie den Held mit Kuß und Umarmung. Der Zyklus kennt also nur das Herrscher-, nicht das Minnepaar.

Der Freskenzyklus weist keine Reminiszenzen an den Vorwurf des Romans, den Strickerschen ‚Daniel‘, auf. Dem Leser des ‚Garel‘ mußte die „Höfisierung" des vom Stricker als ungeschlacht beschriebenen Boten-Riesen geradezu in die Augen springen, denn Pleiers Karabin erscheint ehrerbietig vor Artus, legt Helm, Schild und Schwert ab, bittet um Redeerlaubnis usw. ... Der Maler hat ihn ganz entsprechend dargestellt (Bild 2, 3) und ebenso die vom Pleier hinzugefügten weiteren drei höfischen Riesen (Bild 17, 18, 21). Dennoch dürfte der Maler kaum den Stricker dabei im Auge haben, sondern er folgt nur der Darstellung des Pleiers. Bei Kenntnis des ‚Daniel‘ hätte man weitere Bildübereinstimmungen erwarten können, z.B. das malerisch sicher attraktiv darzustellende schreiende Tier aus Erz (‚Daniel‘ 788ff., 5736ff.), das der Pleier immerhin als Requisit belassen hatte (13602ff.), oder die Ausgestaltung der im ‚Daniel‘ sehr eindrucksvoll beschriebenen Bergdurchfahrt zum Reich des Königs Matur (‚Daniel‘ 515ff., 1030ff., u.ö.; vgl. ‚Garel‘ 11059ff.); Seelos' Zeichnung (Bild 17) zeigt immerhin ein großes Tor in der Klause.

Der Bilderzyklus zeigt durchgehend und konsequent die im ‚Garel‘ beschriebenen Wappen und Rüstungen, die dem Maler als willkommenes Mittel zur Identifizierung der Helden diente; der heutige Zustand der Bilder läßt davon nur wenig erkennen. Am eindrucksvollsten ist der ursprüngliche Zustand wohl am Bild 19, dem Hauptkampf, zu beobachten, wo die herabgesunkenen Schilde Ekunavers und seiner fünf Könige ihre Niederlage anzeigen, die Bild 18 noch sehr repräsentativ vorgeführt hatte. Deutlich zu erkennen ist auch der Wechsel in der Rüstung Garels, nachdem die alte durch die neue, mit der Fischhaut des Vulganus überzogene

ersetzt wurde: statt weiß (härmin) nun lazurblau (ab Bild 17 – hier ist die Krone am Helm selbst in Seelos' Zeichnung zu erkennen).

Schließlich betont der Bilderzyklus das Zeremoniell. Über die Hälfte der Darstellungen gelten diesem gesellschaftlichen Ereignis: sechsmal Empfänge (Bild 3, 11, 12, 15, 21, 23), dreimal Fehdeansage (Bild 1, 2, 18), dreimal Huldigung und Repräsentation (Bild 10, 16, 22), die schwer bestimmbaren Bilder 5–8 und die möglicherweise einzubeziehenden Erkerbilder nicht mitgerechnet. Dem stehen nur 7 Kampfszenen gegenüber (Bild 4, 9, 14/13, 17, 19, 20).

IV

Zusammenfassung. Soweit der Bildzyklus heute noch zutreffend beurteilt werden kann, wird man folgendes sagen können.

1. Der Bildzyklus akzentuiert den „Artusroman" am ‚Garel'; dazu gehören: Artus-Szenen mit Empfang, Tafelrunde, Ginover-Entführung und Keie-Kampf; Einzelkämpfe des Helden gegen ritterliche und unritterliche Gegner, Befreiung unschuldiger Gefangener.

2. Im Zyklus überwiegen Darstellungen des Zeremoniells: Empfänge, Huldigung und Repräsentation.

3. Der Zyklus betont durchgehend die Rüstungs- und Wappenkennzeichnung, die das Individuum kenntlich macht.

4. Minne und Minnegemeinschaft realisiert sich ausschließlich im Herrscherpaar.

Mit Blick auf des Pleiers Roman ist einsichtig, daß dies auch die wesentlichsten Akzente des ‚Garel von dem Blühenden

Tal' sind. Wenn in diesen Akzenten die Vorstellung des Malers bzw. seines Auftraggebers von einem Artusroman realisiert wurden, konnten beide keine treffendere Vorlage wählen als den ‚Garel'; sie taten einen guten Griff.[36]

Dagegen kommt in dem Bildzyklus die literarische Tradition nicht mehr zum Ausdruck, vor deren Hintergrund der ‚Garel' noch geschrieben und gelesen wurde, die der Pleier zwar nicht mehr thematisiert hat – von kümmerlichen Versuchen abgesehen –, die er aber dennoch zu vergegenwärtigen oder zu zitieren für unerläßlich hielt: das Nachspielen von Minneklagesituationen und die Anbindung seiner Helden an die Minnelebensläufe Wolframscher Provenienz. Insofern bedeutet der Freskenzyklus eine Reduktion. Wenn man in diesen Unterschieden den Grad des jeweiligen Literaturverständnisses sehen darf, dann war der ‚Garel' zu seiner Zeit moderner als der Vintlersche Freskenzyklus gut hundert Jahre später.

36 In diesem Zusammenhang wäre es wichtig zu wissen, ob der Fries von Halbfiguren unter den Garel-Fresken [s. Anm. 10] tatsächlich von Nikolaus Vintler oder erst später in Auftrag gegeben wurde. Soweit die Überschriften erkennen lassen, war dem Auftraggeber neben dem ‚Tristan/Tristrant' auch der ‚Parzival' und der ‚Jüngere Titurel' (oder nur der letztere), dazu der ‚Partonopier und Meliur' des Konrad von Würzburg bekannt. Vintler jedenfalls ließ aus der ganzen Palette bekannter Romane des 13. Jh.s – die wegen der nicht entzifferten Überschriften noch umfangreicher zu denken ist, als sie sich jetzt darstellt – nur den ‚Wigalois', den ‚Tristan/Tristrant' und den ‚Garel' illustrieren.

BESCHREIBUNG DER BILDER
DES ‚GAREL‘-ZYKLUS

von Dietrich Huschenbett

Die folgende Beschreibung beruht auf dem heutigen Zustand der Bilder und berücksichtigt die Beschreibung von Walz in seiner Ausgabe (S. 330–336, vgl. oben S. 100 f.) sowie die nachstehend reproduzierten Zeichnungen von Seelos (Abb. 1–4, 10–23 S. 142–168, vgl. o. S. 100 f.). An die Zeichnungen schließen sich die Aquarelle an, die Max von Mann von den Bildern 1–4 und 18–23 angefertigt hat (Abb. I–IV, XVIII–XXIII, vgl. dazu oben S. 5 und S. 14).

1 V. 47 ff. Artus, neben den stehenden Tafelrundern sitzend mit Krone, streckt die Hand aus nach Meliakanz, der Ginover auf seinem Pferd entführt; Zuschauer im Turmfenster.

2 V. 219 ff. Artus (über ihm Titulus: *Artus*), sitzend und umgeben von den Tafelrundern (wie Bild 1), weist mit dem Finger auf den ankommenden Riesen Karabin (so der Titulus über ihm) in voller Rüstung mit Schild, Stange, Schwert, auf den Rücken gebundenem Helm mit wachsendem Panther.

3 V. 743 ff. Die Burg Merkanie (darüber Titulus: *…uro..merkanie*), davor der greise Fürst auf einem Polsterbett sitzend, den Sperber auf der linken Hand (über ihm Tituli: *…iro.sabin* und *…fabier*, was Walz als Sabine, Tochter des Fürsten, und Tjofabier, Verwandter und Heerführer des Fürsten, deutet; möglicherweise sind die Tituli identisch, die Wieder-

129

holung rührte dann von der Restaurierung unter Maximilian her). Links der ankommende Garel (Titulus: *her Garel*), rechts der abziehende Riese Karabin, beide in reisemäßiger Rüstung (den Helm auf dem Rücken, den Schild vor der Brust hängend). Karabin wie auf Bild 2. Garel auf weißem Pferd, auf dem Helm ein wachsender Panther, weißer Wappenrock mit schwarzen Panthern, Schild weiß mit steigendem schwarzem Panther.

4 V. 1412 ff. Vor der Burg Merkanie sticht Garel den Ritter Gerhart (Titulus: *Gerihart*) aus dem Sattel (Schild weiß-rot geviertelt), der vor den Damen um Sabie (Sabine) kämpfen wollte; unter ihm liegt der von Garel zuvor besiegte (V. 1361 ff.) Graf Rialt.

5–9 Diese Bilder wurden von Meister Seelos nicht gezeichnet; sie sind stark ruiniert.

5 Zu erkennen sind noch die Vorderhufe eines springenden Pferdes und davor ein Geharnischter zu Fuß (in grünem Wappenrock?). Walz deutet ihn als Garel, der Karabin verfolgt. Dem Text nach erwartet man hier die Begegnung Garels mit dem Herzog Gilan (V. 2134 ff.), der einen grünen Wappenrock trägt; den Schwertkampf führen beide zu Fuß aus (V. 2218 ff.).

6–7 und 8–9 sind auf Grund der fehlenden Trennlinien wohl als je ein Bild aufzufassen.

6 Zwei Reiter in grünem und weißem Wappenrock vor einem Baum: offensichtlich Gilan und Garel in Eskilabons Sperber-Garten, links der den Garten hütende

Knappe (V. 3181 ff.). Deutet Gilans Handbewegung an, daß sich beide die gepflückten Blumen an den Helm stecken?

7 V. 3555 ff. Der durch den losgebundenen Sperber unterrichtete Herzog Eskilabon (Titulus: *Escilabon*) mit schwebendem Aar als Helmzier eilt von seiner Burg Belamunt herab zum Kampf mit Garel.

8 Ein nach rechts sprengender Reiter.

7 a Im Erker links unter Bild 7, von Walz nicht beschrieben. Möglicherweise gehören diese Malereien oder Teile zum ‚Garel'-Zyklus und zwar zur Eskilabon-Szene (ganz rechts Sperber-Garten?), was für Bild 8 a wahrscheinlicher ist.

8 a Im Erker rechts unter Bild 8, von Walz nicht beschrieben. Möglicherweise gehört dieses Bild oder Teile zur Eskilabon-Szene des ‚Garel'-Zyklus (V. 4316 ff.): Eskilabon, von Garel besiegt, bittet ihn und Gilan auf seine Burg – die drei Reiter links, Eskilabon mit ausgestreckter Hand –, von der ihnen seine Schwester, Flordiane, mit ihren Damen und die 400 gefangenen Ritter auf ihren Pferden zur Begrüßung entgegenkommen; letztere veranstalten außerdem einen *buhurt* (V. 4430 ff.).

9 V. 5482 ff. Garel besiegt das Riesenpaar Purdan und Fidegart. Purdans geharnischter Rumpf, davor sein Kopf und die Stange am Boden liegend. Fidegart schwingt mit beiden Händen die Stange über Garel, der sein Schwert gleichfalls mit beiden Händen erhoben hält.

10 V. 6256 ff. Garel befreit die Gefangenen auf Purdans Klause. Auf den Rat des befreiten, von Purdan halb nackt gefangengehaltenen Jünglings Klaris von Argentin (versteckt hinter der halb geöffneten Tür) bewachen er und Garel (links mit gezogenem Schwert) die Ausgänge, um die früheren Diener Purdans für sich zu gewinnen: den Zwergenkönig Albewin (mit Krone) und seine Genossen; Albewin überreicht Garel sein alles durchschneidendes Schwert und den zwölffache Stärke verleihenden Ring (die Übergabe der Kleinodien findet nach dem Text erst anläßlich der Befreiung der Damen statt, vgl. V. 6534 ff.). Die vier Figuren in den Arkaden nicht sicher deutbar: die von Fidegart gefangengehaltene Duzabel von Turtuse mit ihren zwölf Jungfrauen? Ist die grüne Figur Klaris (nach dem Text wirkt er bei der Befreiung nicht mit)? Walz' Angabe von zwei Figuren – so auch Seelos' Zeichnung – ist irrig.

11 Zweigeteilt. Unten links auf weißem Pferd ist Garel an seiner (reisemäßigen) Rüstung (s. Bild 3) zu erkennen, neben ihm wohl Klaris; vor beiden halb knieend Duzabel mit vier ihrer Damen, den Dank für ihre Befreiung abstattend (V. 6726 ff., hier aber ohne Klaris). Oben ein abziehender Reiter auf weißem Pferd (Titulus: *Ritter*). Möglicherweise handelt es sich hier um die vorangehende Szene der Befreiung: Garel reitet nach dem Gefängnis der Damen, das nach dem Text (V. 6464 ff.) auf einem *hohen steine* liegt und nur von außen zu erreichen ist (nach dem

Text hilft ihm Albewin); im Fenster der Burg eine Figur (Duzabel?), von Seelos nicht gezeichnet; die beiden Gebäude oben und unten sollten dann identisch sein.

12 Die linke Hälfte im ‚Garel'-Saal rechts neben Bild 10, die rechte Hälfte im ‚Tristrant'-Saal links neben Bild 11. Zweigeteilt. Unten geleitet der Zwergenkönig Albewich (mit Krone) Duzabel und ihre (hier drei) Damen nach Hause (V. 6937 ff., hier drei Zwerge), wo sie von ihren Eltern (und Gefolge) begrüßt werden: Landgraf Amurat von Turtuse und Klarine; über den vier Arkaden oben Titulus: Walz liest *Klarine* und „über Garel" (wohl irrig) *Amurat* mit Fragezeichen. Oben zwei abziehende Reiter. An der (reisemäßigen) Rüstung und dem Schild (s. Seelos und Bild 3) ist Garel klar erkenntlich, neben ihm der Knappe Klaris ohne Rüstung. Beide ziehen nach der Verabschiedung auf Bild 11 entsprechend V. 6980 ff. nach Argentin zu Klaris' Eltern.

14/13 V. 8128 ff. Garel besiegt das kentaurartige Ungeheuer Vulganus. Zweigeteilt. Oben: Garel rennt das Untier (vergeblich) an (Titulus unter der linken Pranke: …*gan*); links oben offensichtlich Albewin mit Tarnkappe, der Vulgans Schild mit dem Medusenhaupt fortschafft (darüber Titulus *Alb*….?). Unten: Garels geänderte Kampftaktik hat Erfolg. Garels Schild hat Vulgans Kolben zertrümmert (er liegt hier am Boden), aber Garel hat ihm darauf die Hände abgeschlagen (eine Hand und der Kolben liegen am Boden), so daß Vulgan mit den Hinterhufen

kämpfen muß und Garel in die Lage versetzt wird, auch noch die *hahsen* abzuschlagen (im Bild). Walz hat das Bild völlig mißverstanden; offensichtlich verleitet von Seelos' Zeichnung glaubte er, der Maler habe die ‚Garel'-Geschichte mit der Perseus-Mythe verbunden; Walz nahm daher den unteren Teil als Nr. 13 vorweg und trennte ihn vom oberen Teil (Nr. 14). Der von Seelos rechts unten gezeichnete Kopf (Walz verband ihn mit der abgeschlagenen Vulganus-Hand zu einer „gebunden" Figur, nämlich Laudamie) ist heute durch den Absturz von 1868 nicht mehr sichtbar, doch dürfte er auf einem Irrtum von Seelos beruhen; im Text findet sich nichts Vergleichbares.

15 V. 8484 ff. Garel reitet nach dem Kampf zurück auf die Burg Muntrogin und wird von Laudamie, Königin von Anferre, empfangen.

Das Bild ist verloren und nur in Seelos' Zeichnung erhalten, abgesehen von der linken oberen Ecke, die mit Bild 14/13 ein Stück bildet; danach hätte Seelos eine weitere Figur links neben Garel (ein Knappe?) nicht gezeichnet. Nach Walz befindet sich dieses Bild im ‚Tristrant'-Saal „neben der Hälfte des 12. Bildes" (der Platz ist heute leer); irrt er oder ging das Bild tatsächlich erst später verloren?

16 V. 9111 ff. Nach der Vermählung mit Laudamie von Anferre (beider Wappen oben im Zelt: steigender Panther und drei Kronen) belehnt König Garel seine Fürsten und Gefolgsleute. Anschließend (V. 10448 ff.) schwören diese und seine in den vor-

ausliegenden Kämpfen gewonnenen Helfer die Teilnahme am Heereszug gegen König Ekunaver. Auf eine der beiden Episoden oder auf beide könnte sich das Bild beziehen. Das Bild ist verloren und nur in Seelos' Zeichnung erhalten.

17 V. 11659 ff. Garel hat auf der Grenzveste zu Ekunavers Land den Riesen Malseron besiegt und gewinnt ihn als Helfer; rechts die Grenzveste, links Garels Heer mit seinem Wappen auf der Fahne. Die übrigen Wappen waren im Original sicher deutlich erkennbar. Auf Seelos' Zeichnung ist noch zu erkennen: der fliegende Aar auf Eskilabons Helm (oder Schwan des Amurat von Turtuse?) und der geteilte Schild des Klaris (Tjofabiers geteilter Schild – so Walz – enthält noch je einen Leoparden).
Das Bild ist verloren und nur in Seelos' Zeichnung erhalten.

18 V. 12330 ff. Die vier Riesen unter Führung Malserons (im Bild nur dieser) bitten König Ekunaver um die Entlassung aus seinem Dienst, danach (V. 12523 ff.), im Bild gleichzeitig, erscheint Garels Bote Tjofrit (neben Malseron rechts), um Ekunaver den Kampf anzusagen. Im Zelt König Ekunaver mit seinen fünf verbündeten Königen; ihre Wappen oben am Zelt; obere Reihe: goldener Greif in Rot für Ekunaver als König von Kanadic (Land seiner Gemahlin Kloudite), rote Rose in Weiß für Ekunaver als Herzog *von den bluomen uz der wilde;* untere Reihe: fliegender Jupiter in Weiß für Salatrias von Kalde, weißer Drache in Schwarz für Angenis von

Iserterre, goldener Lindwurm in Rot für Helpherich von Nasseram, schwarzer Hirsch in Weiß für Rubert von Gandin und schwarzer Wolf in Weiß für Ardan von Rivelanze. Links hinten das Heer Ekunavers mit der Fahne von Kanadic (Walz Angabe – Tjofrits Begleiter unter der Pantherfahne – scheint mir irrig).

19 V. 14443 ff. Die Hauptschlacht zwischen den Heeren Garels und Ekunavers. Der Maler hat das Geschehen um die Szene angeordnet, in der Garel (vorn links mit dem Pantherhelm) Ekunaver von seinem Pferd (in der Bildmitte) zu sich herüberzieht, ihn im Ringkampf gefangennimmt. Um diese Gruppe herum sieht man seine übrigen sechs Heerführer unterliegen und ihre Fahnen bzw. Schilde zu Boden sinken; Garels Pantherfahne überragt das Geschehen.

Heute sind noch auf dem Original zu erkennen (beginnend oben rechts neben der Garelfahne im Uhrzeigersinn): der fliegende Aar als Helmzier Eskilabons, der goldene Löwe auf Helm und Schild des Gilan; es folgen Ekunavers Feldzeichen: Schild mit schwarzem Wolf (? so Walz) des Ardan (ganz am Bildrand), Fahne auf dem Boden (Walz: schwarzer Hirsch des Rupert), Fahne mit goldenem Greif in Rot des Ekunaver (unter Garels Pferd), Fahne mit goldenem Lindwurm in Rot des Helpherich (unter den Hinterhufen von Garels Pferd), Schild mit fliegendem Jupiter des Salatrias, Schild (?) des Helpherich. Ekunaver und seine Könige tragen zudem alle goldene Kronen. – Außerdem ist Garels Rüstung (hier erstmalig sichtbar) nun lazurblau, weil sie von

Albewin mit der Fischhaut des Vulganus überzogen wurde: Wappenrock blau mit roten Punkten, Schild blau mit weißem Panther, Helm blau mit goldener Krone; letztere auch auf Seelos' Zeichnungen ab Bild 16.

20 V. 17864 ff. Nach gewonnener Schlacht rüstet sich Garel mit Gefolge zum Aufbruch, um Artus, der inzwischen gleichfalls ein Heer versammelt hatte, die besiegten Gegner zu überbringen. –

Rechts unten: Garel hat Artus' Kundschafter Kei besiegt und nimmt ihm Schwert, Helm (im Bild) und Pferd (ganz rechts) ab, so daß er schimpflich zu Fuß zurückkehren muß. –

Rechts oben: Garel hat den Riesen Malseron als Botschafter zu Artus abgesandt, der sich hier auf die Reise begibt und auch Keies Waffen zurückbringt. Im Bild zwei Pferde und des Riesen Bein und Hand, die die Zügel von Keies Pferd einem Knappen übergibt; denn der Riese ist zu groß, um Keies Pferd zu leiten (V. 18372 ff.). –

Links Garels Heer, darunter zwei Gekrönte, d. h. gefangene Könige (der vordere wohl Ekunaver).

21 V. 18980 ff. Zusammentreffen von Garels und Artus' Heeren. Das Bild faßt offensichtlich das im Text sehr differenziert beschriebene Zeremoniell des Empfangs in seinen Grundzügen zusammen (Walz' abweichende Deutung ist mir unverständlich): In der Mitte begrüßen sich Garel und Artus. Links von Garel zwei Bekrönte (wie Bild 20), also die gefangenen Könige Ekunaver und Helpherich oder Ardan.

Rechts von Artus die durch Lanzilet befreite (vgl. Bild 1) Ginover im Damensitz reitend, zu beiden Seiten zwei Tafelrunder, offensichtlich Gawan, der sich Garel, und Lanzilet, der sich Ginover zuwendet. Im Hintergrund die vier Riesen und zwei Fahnen mit den beiden Garel-Wappen (s. Bild 16).

22 V. 20012 ff. Die Tafelrunde bei Artus. Das Bild folgt in der Sitzordnung genau dem Text unter Weglassung von Nebengestalten: Artus in der Mitte vor dem Baumstamm; links Garel unter seinem Dreikronenwappen (der Trompete); es folgen Garels sieben Helfer: Herzog Retan von Pergalt, Landgraf Amurat von Turtuse (langt in die Schüssel), Herzog Gilan von Galis, Herzog Eskilabon von Belamunt (mit der Kette, dem Wappen seiner ‚400‘ Gefangenen), Tjofabier als Heerführer von Merkanie, Herzog Klaris von Argentin, Fürst Gerhart von Riviers; zwei gefangene Könige neben Artus auf der anderen Seite, also Ekunaver und Helpherich oder Ardan. Daß immer nur zwei gefangene Könige dargestellt sind (wie Bild 20 und 21), ist auffällig, weil der Text drei verlangt hätte (s. V. 20063 ff.) und weil auf diese Weise nur elf Helden an der Tafel sitzen.

23 V. 21009 ff. Garels Heimkehr nach Anferre auf die Burg Muntrogin, wo ihn der während des Kriegszugs eingesetzte greise Landpfleger Imilot begrüßt, während Laudamie (mit Krone) auf dem Balkon mit zwei weiteren Damen Zuschauer bleibt.

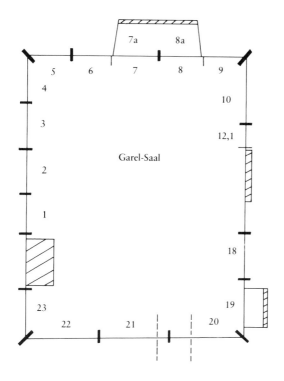

7a 8a

5 6 7 8 9

4

10

3

12,1

Garel-Saal

2

1

18

23

19

22 21 20

15 Tristrant-Saal

W

14/13

S —⊢— N

11

O

12,2

L a g e p l a n
der Garel-Bilder im Sommerhaus auf Runkelstein

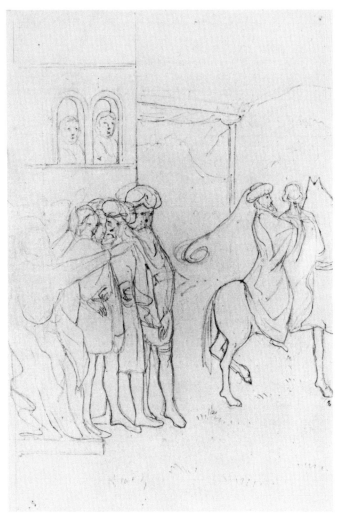

Abb. 1

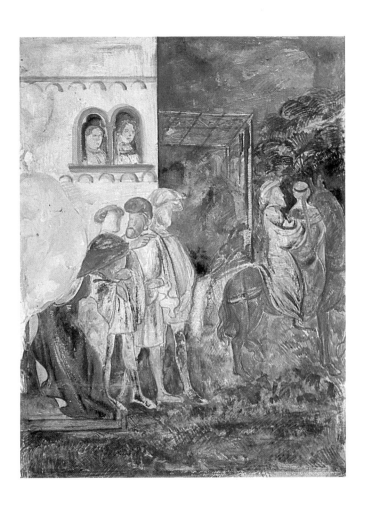

Abb. I

Abb. 2

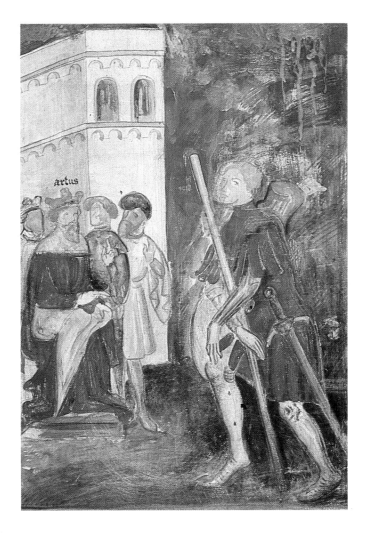

Abb. II

145

Abb. 3

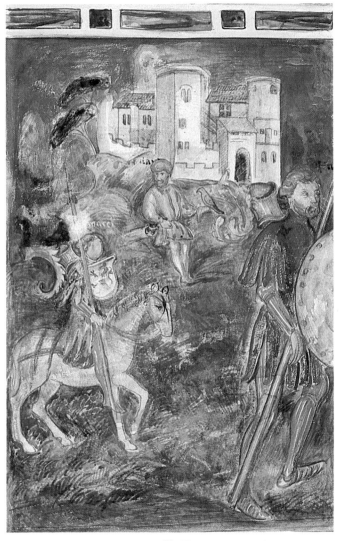

Abb. III

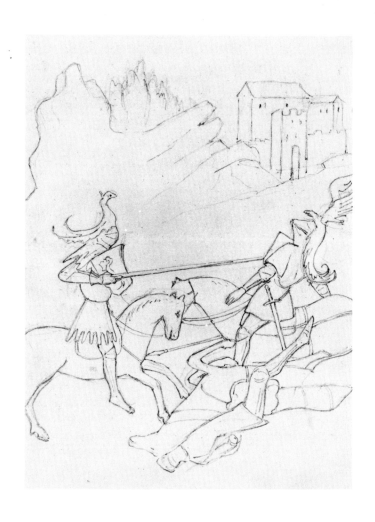

Abb. 4

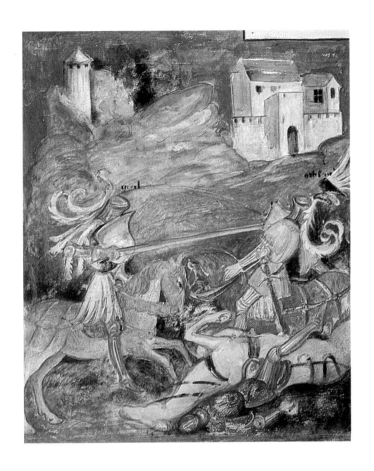

Abb. IV

149

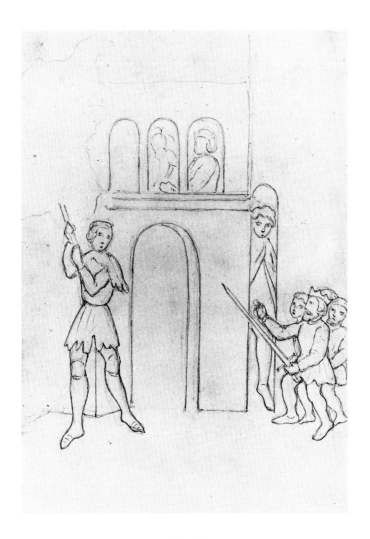

Abb. 10

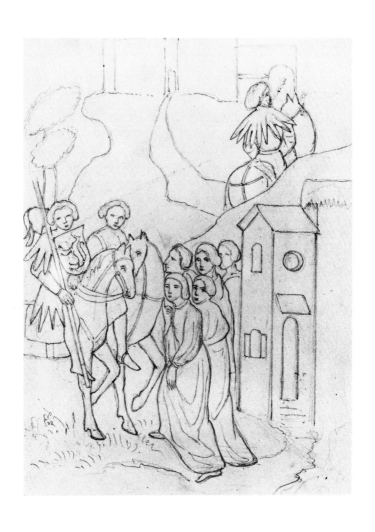

Abb. 11

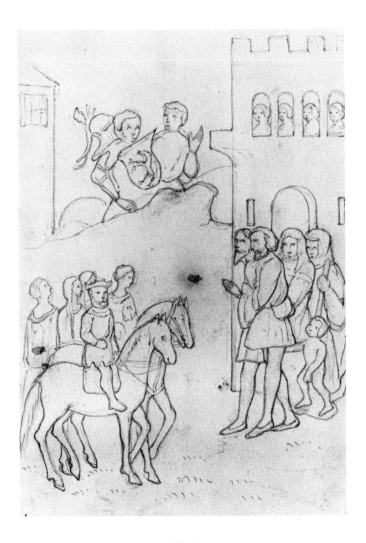

Abb. 12

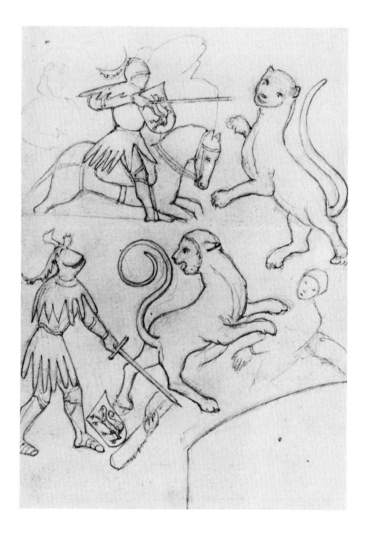

Abb. 14/13

154

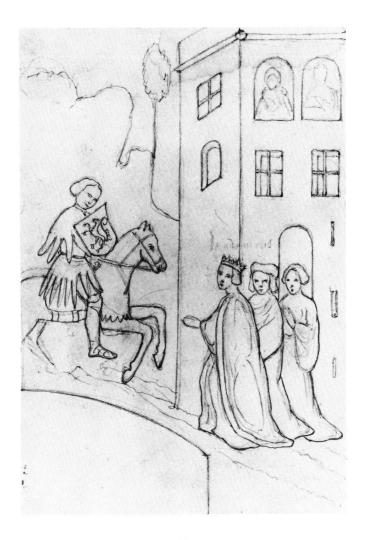

Abb. 15

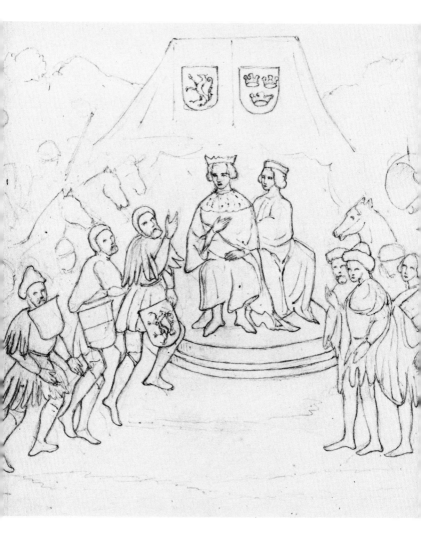

Abb. 16

156

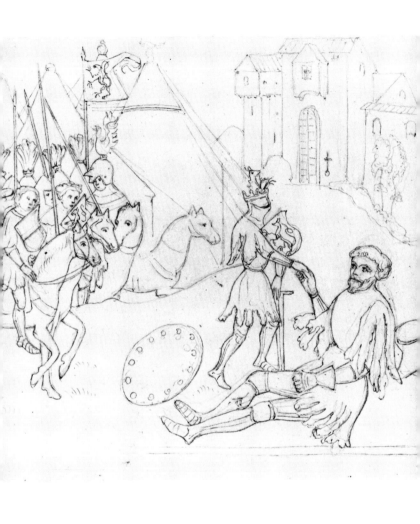

Abb. 17

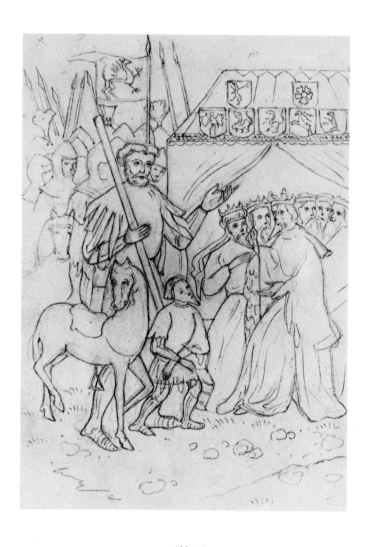

Abb. 18

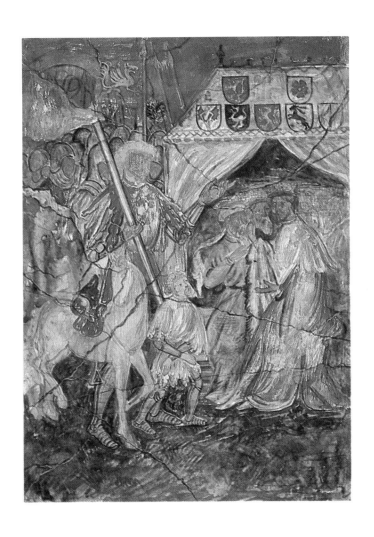

Abb. XVIII

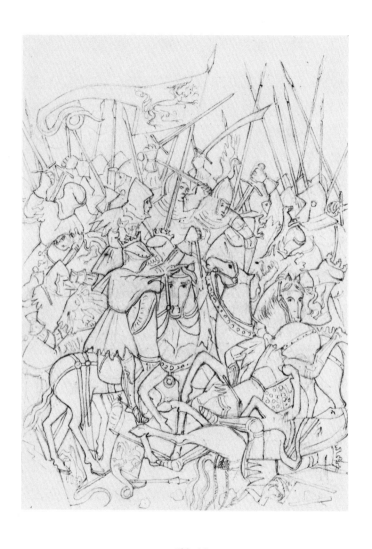

Abb. 19

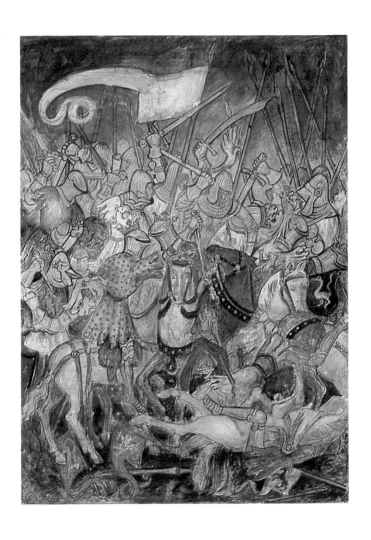

Abb. XIX

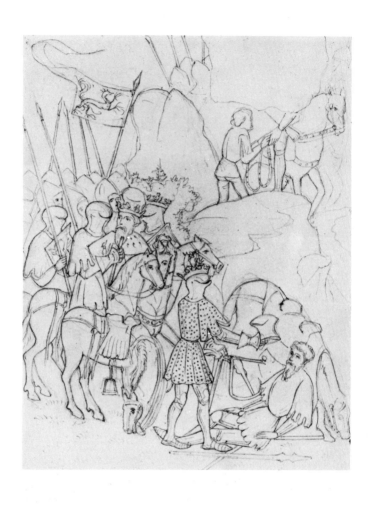

Abb. 20

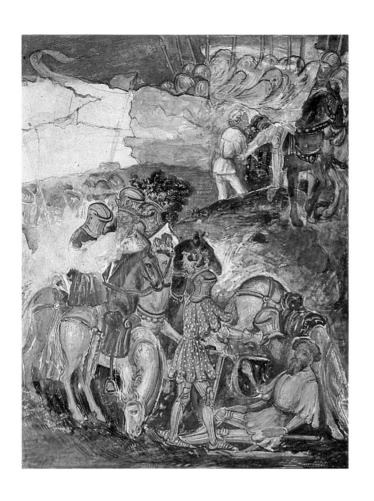

Abb. XX

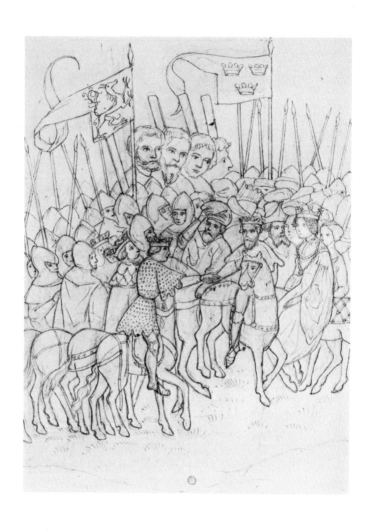

Abb. 21

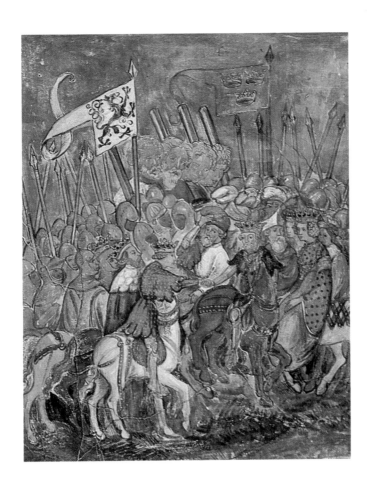

Abb. XXI

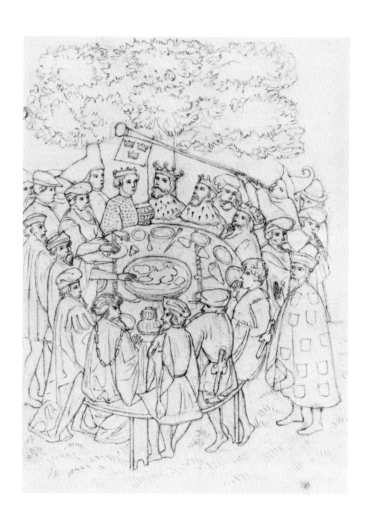

Abb. 22

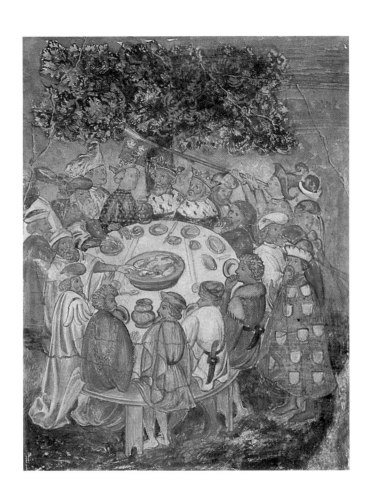

Abb. XXII

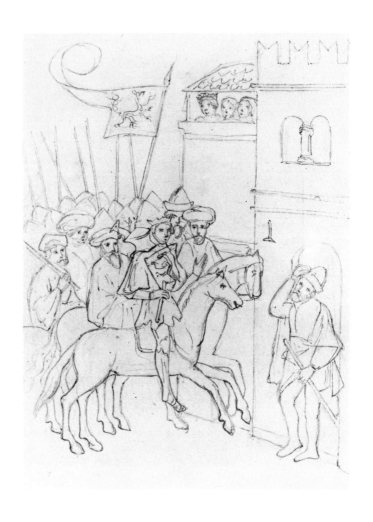

Abb. 23

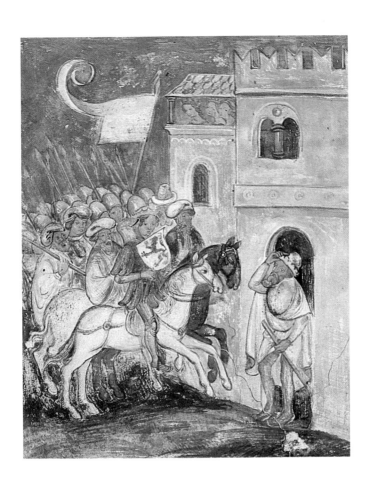

Abb. XXIII

BESCHREIBUNG DER BILDER
DES ‚WIGALOIS'-ZYKLUS

von Dietrich Huschenbett

Ernst Karl Graf Waldstein hat den Bildzyklus zum ‚Wigalois' des Wirnt von Gravenberg 1887 erstmalig bekanntgemacht und beschrieben, 1892 die Bilder publiziert und ausführlich kommentiert, 1894 noch eine Nachlese beigesteuert. Die folgenden Erklärungen geben Waldsteins Beschreibungen von 1887 unter Benutzung seiner ergänzenden Hinweise von 1892 wieder. Die Verszahlen beziehen sich auf die Textausgabe von J.M.N. Kapteyn (Hg.): Wigalois, der Ritter mit dem Rade des Wirnt von Gravenberg, Bonn 1926 (Rheinische Beiträge und Hülfsbücher zur germanischen Philologie und Volkskunde 9).

1 Links: König Joram überreicht der Königin Ginover auf der Spitze seiner Lanze den Zaubergürtel (V. 308–310); rechts reiten die Tafelrunder auf den Plan zum Kampf mit Joram (V. 445 ff.).

2 Links: Der letzte Kämpfer Gawein ergibt sich König Joram (V. 572 ff.); unten liegen die besiegten Tafelrunder (V. 480 ff.); rechts reitet der gefangene Gawein mit Joram davon (V. 578 ff.).

3 Gawein und Joram werden auf dessen Burg von den Damen des Hofes (im Text von *knappen, riter unde knechte*, V. 680 ff.) empfangen.

4–7 Waldstein sah diese Bilder noch im Sommer 1882 durch eine Maueröffnung in der Riegelwand, behielt

sich die Kopierung aber für die Zeit nach der Restaurierung der Absturzstelle vor. Als er 1887 die Aufnahme der Wigalois-Bilder vollenden wollte, waren durch die im Gange befindlichen Restaurierungsarbeiten die Bilder 5–7 und 20–22 vollends zerstört sowie Teile von Bild 4 und 19 (1887, S. CLXI, vgl. 1894 S. 1).

Waldstein hielt es für möglich, daß Nr. 5 eigentlich zwei Bilder umfasse (1887, S. CLX), was er aber später wieder einschränkt (1892, S. 84, Anm. 2).

Waldstein glaubte, folgendes erkennen zu können:

4 „Umrisse einer Gestalt, welche in ihrer Hand einen Becher hält" (1892, S. 84, Anm. 1), was er als Gaweins Bewirtung bei Joram deutete (V. 705 ff.).

5 und 6: nichts erkennbar. Waldsteins Angabe (1892, S. 84 Anm. 2): „Gaweins Hochzeit mit Florie" (5) und „Darstellung des Glücksrades" (6), ist bloße Vermutung.

7 Architektur, von deren Zinne eine weibliche Gestalt (Titulus „floryͤe") „dem unten im Vordergrund erscheinenden Reiter Lebewohl zuwinkt", was Waldstein als Gaweins (oder Wigalois'?) Abschied von Jorams Nichte Florie deutet; später entscheidet er sich für Gaweins Abschied (1892, S. 84 Anm. 7).

8 Wigalois mit dem (Glücks-)Rad als Helmzier besiegt den konkurrenten Schaffilun, den Herrn des prächtigen Zeltes, um das herum 50 Speere im Boden stecken (V. 3300 ff.). Schaffilun liegt am Boden von Wigalois Speer durchstochen (V. 3551 ff.). Im Hin-

tergrund Nereja (?) und Knappen (dazu Waldstein, 1892, S. 85 Anm. 1).

9 Wigalois und Nerejas Ankunft in Roimunt, der Burg Lariens, empfangen vom Truchseß (V. 3949 ff.). Die Zeichnung läßt vermuten, daß der vorausgegangene Speerkampf beendet ist.

10 Wigalois begegnet dem König Lar (= Jorel) in der Gestalt des Krone tragenden Leoparden (V. 4480 ff.) und folgt ihm auf engem Wege ins Land Korntin. Zu *Jorel* (Titulus auch Nr. 13) s. Waldstein (1893, S. 88 Anm. 1): spiegelschriftlich ,leroi', d. h. Lar roi, vgl. Kapteyn, Ausg. V. 6103, Hs. M.

11 Vor der Burg Korntin trifft Wigalois auf die „103" turnierenden Geisterritter und rennt sie mit dem Speer an (V. 4539 ff.).

12 König Lar – in Menschengestalt – übergibt Wigalois auf dem Anger vor Korntin den alles durchschneidenden, von einem Engel übersandten Wunderspeer; nach dem Text (V. 4747 ff.) weist Lar auf den in der Steinwand am Burgtor steckenden Speer hin, mit dem der Drache Pfetan besiegt werden kann.

13 Wigalois beobachtet die durch das Burgtor (in das Fegefeuer) scheidenden Geisterritter (Titulus: *die brunnen selen*) und den wieder in Tiergestalt verwandelten König Lar (Titulus: *Jorel*; s. Nr. 10) (V. 4836 ff.).

14/15 Die Nrn. bezeichnen ein Bild (Waldstein, 1892, S. 35). Wigalois, den Wunderspeer in der Hand, trifft auf die klagende Beleare, deren Gemahl – Graf

Moral – sich in der Gewalt des Drachen Pfetan befindet (V. 4867 ff.); Tituli: *bigelas*, *belebar* (Waldstein: *belehar*), *moral*, *pfeten*; Beschreibung des Drachen V. 5025 ff., die mit diesem und den folgenden beiden Bildern weitgehend übereinstimmt.

16 In der Erkernische links. Offensichtlich der Kampf Wigalois' mit dem Drachen Pfeṭan (links), dessen Schwanz Graf Moral (Titulus) noch umschlungen hält (V. 5077 ff.).

17 Im Erkergewölbe. Rechts: der Drache Pfetan, der sterbend noch Wigalois Pferd erdrückt (V. 5100 ff.) und – links – den ohnmächtigen Helden eine Steinrinne hinab an das Ufer eines Sees schleudert, wo ihn die Fischersfrau seiner Rüstung und Kleidung beraubt; neben dem Kahn der Fischer, der seiner Frau den „Fund" gewiesen hatte (V. 5288 ff.); Tituli: *bigelas*, *pfetan*.

18 In der Erkernische rechts. Von links: die Gräfin Beleare (Titulus) mit ihren sechs Hofdamen finden Wigalois (Titulus), der sich um seiner Nacktheit willen in eine Höhle verkriecht, wo er seine Blöße mit Gras und Gesträuch zu bedecken sucht (V. 5858 ff.). Beleare führt Wigalois (Titulus) auf ihre Burg Joraphas, wo sie vom Grafen Moral empfangen werden (V. 5961 ff.). Nach Erholung und neuer Ausrüstung daselbst bricht Wigalois (Titulus) auf zum Kampf gegen den Usurpator Roaz auf der Burg Glois (V. 6245 ff.).

19–22 Diese Bilder befanden sich unter Nr. 4–7, von ihnen gilt das dort Gesagte: Nr. 20–22 gingen bei der

Restaurierung 1885/86 verloren, dazu einige Teile von Nr. 19; Nr. 20 bestehe möglicherweise aus zwei Bildern. Waldstein glaubte folgendes erkennen zu können:

19 Waldstein (1892, S. 131 Anm. 1) sah links die Felsenhöhle, rechts die Gestalt des Riesenweibes und bezog das Bild auf Wigalois' Gefangennahme von dem Waldweib Ruel (V. 6285 ff.).

20 Nichts erkennbar. Daß hier der Kampf mit dem starken Zwerg Karrioz dargestellt war, ist bloße Vermutung Waldsteins (1892, S. 131 Anm. 1); vgl. V. 6545 ff.

21 Waldstein entsinnt sich (1892, S. 131 Anm. 1), die Umrisse des Schwertrades 1882 „deutlich wahrgenommen zu haben" (vgl. V. 6770 ff.).

22 Waldstein bezieht dieses Bild auf den Kampf mit dem kentauerartigen Ungeheuer Marrien: er sah links „die Gestalt des Helden, rechts das vor ihm flüchtende Ungeheuer", über dem der Titulus ‚maryen' „deutlich erkennbar" war (vgl. V. 6931 ff.).

Zum ‚Wigalois'-Bildzyklus

Trotz der fragmentarischen Überlieferung und Sicherung des Bildzyklus lassen sich doch aus dem Waldsteinschen Material einige Schlüsse für die Bewertung der Rezeption ziehen.

1. Umfang des Bildzyklus.

Glücklicherweise ist der Beginn des Zyklus durch Waldstein bekannt, denn Bild 1 – König Joram bietet Ginover den Zaubergürtel auf der Spitze seiner Lanze an – stellt auch die erste Szene der Handlung dar. Daher lassen sich Überlegungen zum ursprünglichen Umfang des Zyklus anstellen. Diese haben zur Voraussetzung, daß die Bildgrößen der verlorenen Bilder denen der erhaltenen entsprachen und daß der Bildzyklus über die 1868 abgestürzte Nordwand und über die alte Trennwand zwischen dem östlichen und westlichen Teil der Bogenhalle im ‚Wigalois'-Saal in doppelter Reihe zu dem mittleren Pfeiler zurücklief, wo Waldsteins Bild 8 einsetzt (Waldstein konnte in der östlichen Hälfte der Bogenhalle kein Anzeichen einer „Malerei" entdecken, vgl. 1887, S. CLIX). Danach hätte man in der oberen Bildreihe (zwischen Bild 7 und 8) und in der unteren Bildreihe (im Anschluß an Bild 22) jeweils mit ca. 8 verlorenen Bildern zu rechnen. Insgesamt hätte der Zyklus dann ca. 40 Bilder enthalten. Die zweimal acht verlorenen Bilder – die von Waldstein nur gesehenen Bilder lassen sich immerhin noch einigermaßen festlegen – ließen sich mühelos auf alle fehlenden wichtigen Stationen des Helden (in der Vorgeschichte, in dem ersten Handlungszyklus, am Schluß des zweiten Handlungszyklus und in den Schlußpartien) verteilen, so daß man davon ausgehen kann, daß der ‚Wigalois' ähnlich dicht bebildert war wie der ‚Garel'.

2. Unterschiedliche und parallele Akzentuierung in Roman und Bildzyklus.

Das durch Waldstein gesichtete Material deutet zumindest einige Tendenzen an.

Zum Thema Minne: Bild 9 ist, wie sich aus den umgebenden Bildern ergibt, die einzige Darstellung, die der Partie zwischen den beiden Handlungssequenzen des Romanhelden gewidmet ist. Der Bildzyklus wählt dafür den Empfang durch den Truchseß aus, der Wigalois und Nereja auf der Burg Roimunt – nach kurzem Kampf – willkommen heißt, wie es dem Text durchaus entspricht (vgl. V. 3950–54). Nach den Intentionen des Romans aber würde man die Begegnung mit der Heldin Larie erwarten, denn erst die Gewalt der Minne macht den Helden für den zweiten Handlungszyklus *bereit* (vgl. V. 4182–91). Es ist daher sehr wahrscheinlich, daß der Bildzyklus das Minnethema wie an dieser Stelle gegen den Roman ignoriert hat, ein Unterschied zwischen Text und Bild, der sich am Beispiel des ,Garel' deutlich beobachten läßt (S. 125).

Parallel läuft dagegen die Gewichtung der jenseitigen Welt in Text und Bild, denn der Geisterschar von König Lar (bzw. Jorel; s. die Bemerkung zu Bild 10) und seinen Rittern sind nicht weniger als vier Bilder gewidmet (Bild 10–13), von denen zumindest Bild 13 leicht entbehrt hätte werden können.

Das gleiche gilt für die Hilfe, die der Held der Gräfin Beleare zuteil werden läßt. Dieser Partie – unter Einschluß und Ausdehnung der Drachendarstellung über drei Bilder – sind gleichfalls vier Bilder gewidmet (Bild 14/15–18), die letzten drei sogar an ausgezeichneter Stelle im Erker der Westwand. Auch der ,Garel'-Zyklus betont die Hilfe für bedürftige Frauen durch mehrere Bilder (S. 124 f.).

Diese Beobachtungen legen die Annahme nahe, daß die Bildrezeption im ,Wigalois'- und ,Garel'-Zyklus weitgehend parallel läuft. Darüber hinaus scheint für den ,Wigalois'

bemerkenswert zu sein, daß noch die Bildrezeption betont, was schon der Roman knapp 200 Jahre zuvor akzentuiert hatte. Das unterstreicht, wie sehr Wirnt von Gravenberg mit seinem Roman noch in ‚klassischer‘ Zeit einem gewandelten Literaturverständnis erfolgreich Rechnung getragen hat, das Walter Haug (Paradigmatische Poesie – Der spätere deutsche Artusroman auf dem Weg zu einer ‚nachklassischen‘ Ästhetik, DVjs 54, 1980, S. 204–31) zu beschreiben versucht. Das ‚Atmosphärische‘ (Haug S. 212), das den ‚Wigalois‘ kennzeichnet, scheint jedenfalls in den Erkerbildern (Nr. 16–18) ganz seine Wirkung getan zu haben.

ERNST KARL WALDSTEIN:
ZEICHNUNGEN ZUM ,WIGALOIS'-ZYKLUS
(MIT LAGEPLÄNEN)

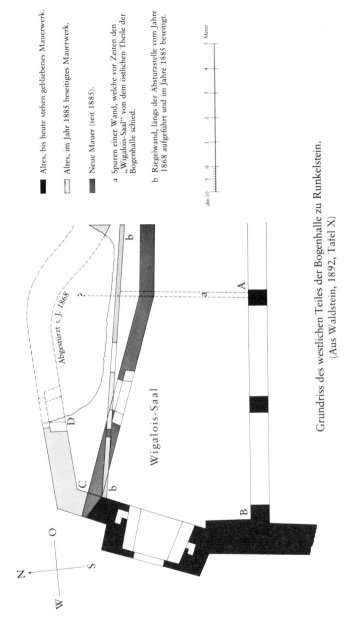

Grundriss des westlichen Teiles der Bogenhalle zu Runkelstein.
(Aus Waldstein, 1892, Tafel X)

■ Altes, bis heute stehen gebliebenes Mauerwerk.

▨ Altes, im Jahr 1885 beseitigtes Mauerwerk.

▨ Neue Mauer (seit 1885).

a Spuren einer Wand, welche vor Zeiten den „Wigalois-Saal" von dem östlichen Theile der Bogenhalle schied.

b Riegelwand, längs der Absturzstelle vom Jahre 1868 aufgeführt und im Jahre 1885 beseitigt.

Abgestürzt i. J. 1868

Wigalois-Saal

A

B

C

D

O

N

S

W

Ansicht der Wandflächen mit den Wigalois-Bildern.
(Aus Waldstein, 1892, Tafel X)

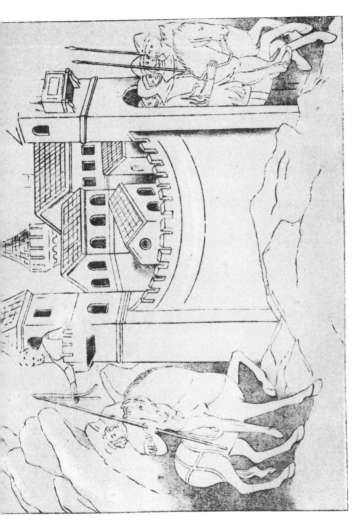

Abb. 1

181

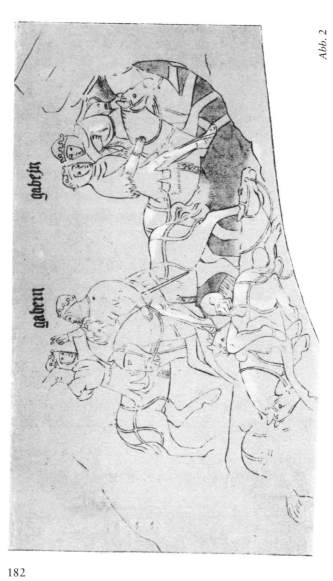

Abb. 2

182

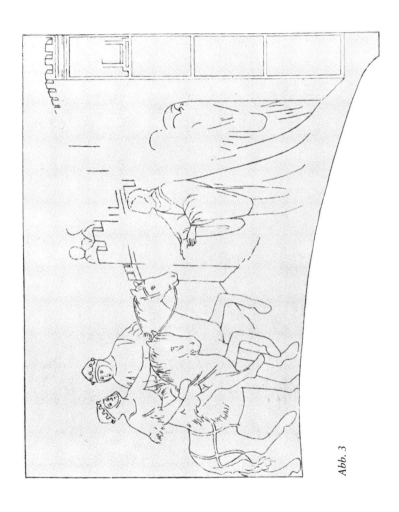

Abb. 3

183

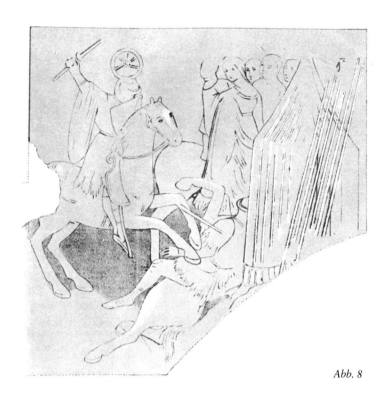

Abb. 8

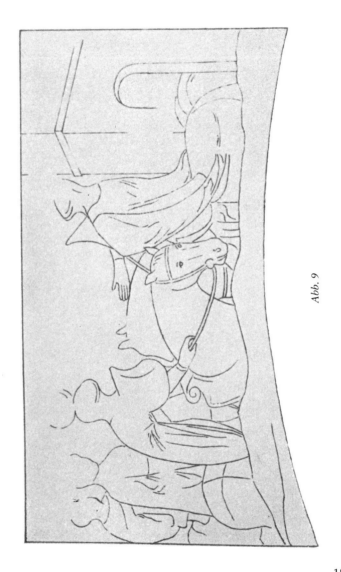

Abb. 9

185

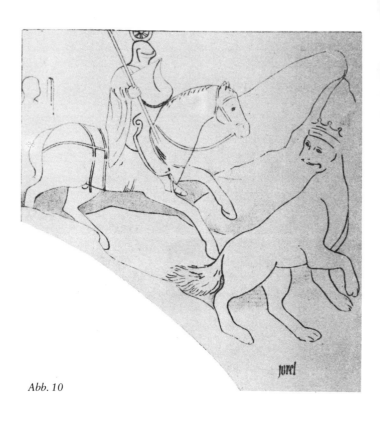

Abb. 10

186

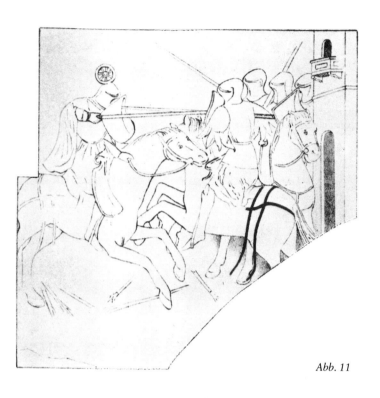

Abb. 11

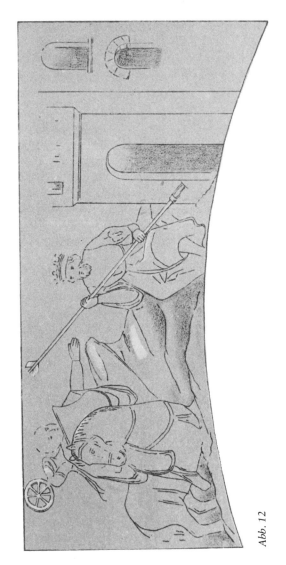

Abb. 12

188

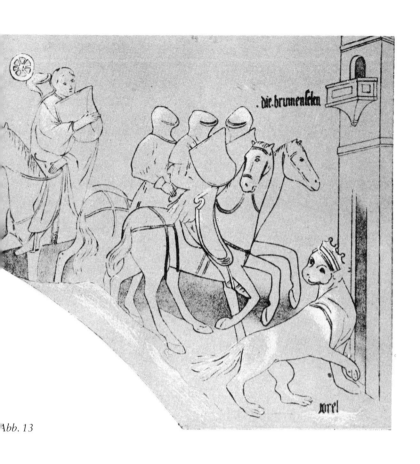

die.brunnenfelen

sorel

Abb. 13

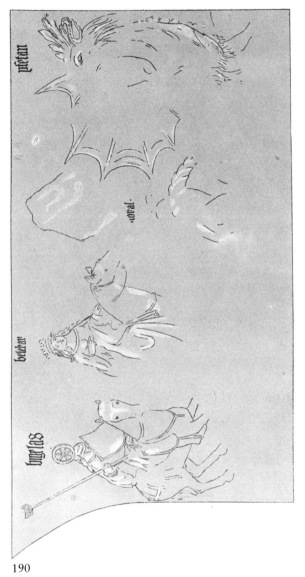

Abb. 14/15

190

Abb. 16

Graf Waal.

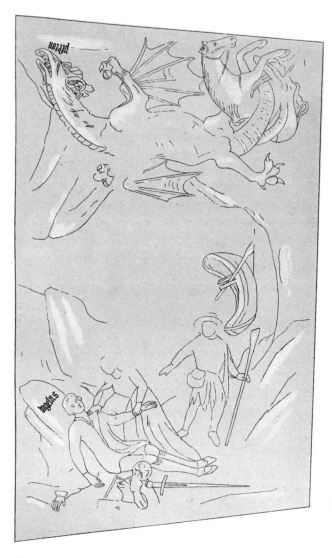

Prian

ungelas

Abb. 17

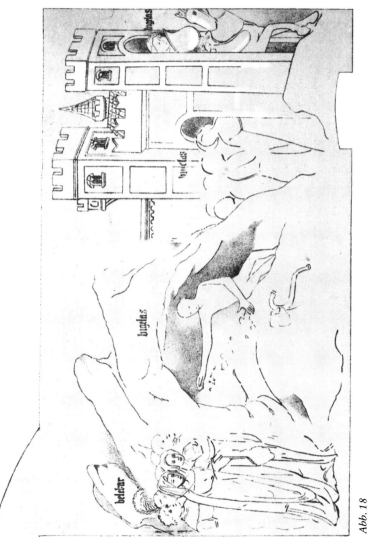

Abb. 18

‚TRISTAN' AUF RUNKELSTEIN UND DIE ÜBRIGEN ZYKLISCHEN DARSTELLUNGEN DES TRISTANSTOFFES

Textrezeption oder medieninterne Eigengesetzlichkeit der Bildprogramme?

Von Norbert H. Ott

I

Dem Literarhistoriker gelten Bildzeugnisse literarischer Werke und Stoffe – wenigstens in der Mehrzahl der Arbeiten, die sich in den letzten Jahren damit auseinandergesetzt haben[1] – in erster Linie als Dokumente der Rezeptionsge-

1 So etwa in bezug auf ‚Tristan'-Bildzeugnisse J. Ricklefs: Der Tristanroman der niedersächsischen und mitteldeutschen Tristanteppiche, Ndd. Jb. 86 (1963), S. 33–48, der für Wienhausen eine vor-Eilhartsche deutsche Fassung nach der sog. *Estoire* postuliert, und D. Fouquet: Wort und Bild in der mittelalterlichen Tristantradition. Der älteste Tristanteppich von Kloster Wienhausen und die textile Tristanüberlieferung des Mittelalters, Berlin 1971 (Philolog. Studien u. Quellen 62), die die Frage mündlicher Zwischenstufen aufwirft. Die Beziehung zwischen Hartmanns Text und den ‚Iwein'-Fresken auf Rodeneck diskutieren unter verschiedener Perspektive H. Szklenar: Iwein auf Rodeneck. Ein kürzlich freigelegtes außerliterarisches Zeugnis für die Wirkungsgeschichte Hartmanns von Aue, Probevorlesung (masch.) Göttingen 1975; ders., Iwein-Fresken auf Schloß Rodeneck in Südtirol, Bibliographical Bulletin of the International Arthurian Society 27 (1975), S. 172–180; V. Schupp: Kritische Anmerkungen zur Rezeption des deutschen Artusromans anhand von Hartmanns ‚Iwein'. Theorie – Text – Bildmaterial, FMSt 9 (1975), S. 405–522; V. Mertens: Laudine. Soziale Problematik im ‚Iwein' Hartmanns von Aue, Berlin 1978 (ZfdPh Beiheft 3), S. 81–89. Zur Auseinandersetzung mit den Thesen dieser Autoren vgl. N. H. Ott

schichte von Texten. Er erwartet, mehr oder minder dezidiert, eine Spiegelung bestimmter Textfassungen im Medium der bildenden Kunst und versucht daher auf das den Bildzeugnissen zugrunde liegende Textverständnis zu schließen. So verfolgt er denn auch meist die Genauigkeit von Übereinstimmungen oder den Grad an Abweichungen zwischen Text und Bild, und dies sowohl in den darstellerischen Details der Ausstattung, der Attribute oder der Einzelszenen als auch auf der Ebene einer möglichen Umsetzung der gesamten Textstruktur durch den Bildzyklus. Wenn der Bezug zwischen Text und Bild jedoch so eindeutig sich nicht herstellen läßt, ist man entweder schnell bei der Hand mit dem Urteil über mangelnde Werktreue oder verfehltes Textverständnis des bildenden Künstlers, oder man schließt gar, indem man den Maler bzw. Programmator als eine Art zeitgenössischen Leser auffaßt, auf einen unvollständigen Text, falls nur ein Teil der literarischen Vorlage in der Bilderfolge reflektiert wird.[2] Ob diese Erwartungshaltung des Literaturwissenschaftlers der tatsächlichen Rezeptionssituation aber gerecht werden kann, ob die in den Bildzeugnissen literarischer Stoffe identierten Funktionen damit zu fassen sind, ist jedoch mehr als fraglich.

und W. WALLICZEK: Bildprogramm und Textstruktur. Anmerkungen zu den ‚Iwein‘-Zyklen auf Rodeneck und in Schmalkalden, in: Deutsche Literatur im Mittelalter. Kontakte und Perspektiven. Hugo Kuhn zum Gedenken, hrsg. von C. CORMEAU. Stuttgart 1979, S. 473–500.

2 So MERTENS [s. Anm. 1], der für Rodeneck ein unvollendetes, nur den ersten Handlungszyklus umfassendes „Voraus“-Manuskript von Hartmanns Text als Vorlage vermutet, da die dargestellten Szenen nur bis zu Iweins Kniefall vor Laudine – nach der Aufgabe des durch den Zauberring bewirkten Schutzes – reichen.

Die ‚Tristan'-Fresken[3] auf Runkelstein allerdings scheinen solcherart Erwartungen im großen und ganzen recht gut zu erfüllen. Man hat übereinstimmend davon gesprochen, daß die Runkelsteiner Bilder „eine ziemlich bewußte Texttreue gegenüber Gottfrieds von Straßburg Epos erkennen" lassen[4] und vermutete – wohl auch deshalb – Handschriftenillustrationen als Vorlagen der Wandbilder. Der Zyklus in Runkelstein begleitet denn auch ohne große Sprünge oder Redundanzen das ganze Werk Gottfrieds ziemlich gleichmäßig mit Bildern: zusammen mit den 1868 verlorengegangenen zwei Szenen auf der abgestürzten Nordwand umfaßt die Folge vierzehn bzw. fünfzehn Einzelszenen[5] (Abb. S. 242–247): Tristans Holmgang mit Morolt (vv. 7065–7089 [1]) bildet den Auftakt, gefolgt von der ersten (vv. 7367ff. [2]) und der zweiten Irlandfahrt (vv. 8633ff. [3]). Der Drachenkampf [4] wird lediglich in seinem Ergebnis dargestellt, dem Ausschneiden der Drachenzunge (vv. 9064f.), das den Handlungsabschnitt mit dem betrügerischen Konkurrenten um die Braut motiviert. Das Auffinden des bewußtlosen Drachenkämpfers (vv. 9395ff. [5]) und Tristans Bad (vv. 9987ff. [6]) illustrieren den weiteren Handlungsverlauf. Es folgt sodann die Heimführung der Braut mit dem Minnetrank auf dem Schiff (vv. 11649ff. [7]), Markes und Isoldens

3 Es handelt sich bei den Runkelsteiner Wandbildern nicht um die *buon fresco*-Technik im strengen Sinn, sondern um *secco*-Malereien auf trockenem, aus Kalk und Sand gemischtem Grund – was wohl auch den problematischen Erhaltungszustand, nicht nur zur Zeit der Renovierung im 19. Jh., erklärt. Vgl. BECKER, S. XXVI.

4 FRÜHMORGEN-VOSS, 1975, S. 122. Dort und bei OTT, Nr. 4 S. 143f., die ältere Literatur.

5 Zur Zählung der Einzelszenen s. Anm. 9.

Vermählung (vv. 12540ff. [8]), der Verrat an Brangäne und die Wiederversöhnung (vv. 12698ff. [9]) mit ihr.[6] Die beiden Folgeszenen waren auf die zerstörte Nordwand gemalt; erhalten sind sie nur in Nachzeichnungen des 19. Jahrhunderts.[7] Trotz dieser historisierenden, dilettantisch „geschönten" Adaptionen der vielleicht schon SEELOS nur noch fragmentarisch vorliegenden Originale ist die Identifizierung dennoch unproblematisch. Die erste der beiden verlorenen Darstellungen zeigt, wie Brangäne[8] das Liebespaar auf dem Lager mit einem Schachbrett vor dem allzu grellen Licht der Kerze abschirmt (vv. 13510f.), während vor der Türe des Gemachs Marjodô zu erkennen ist, der Tristans Spuren im Schnee gefolgt war (vv. 13563ff. [10]). Ebenfalls zerstört ist das Stelldichein im Baumgarten [11], bei dem hier Brangäne, ganz textnah (vv. 14661–14663), Isolde begleitet – anders als in den häufigen Einzelzeugnissen dieser Szene, die die Darstellung viel deutlicher aus dem zweifigurigen Sündenfall-Bildtyp ableiten. Stark beschädigt ist auch die folgende Szene, Tristans Bettsprung

6 Isoldens Verrat und die Wiederversöhnung mit Brangäne ist in drei kompositorisch ineinandergeflochtene, sukzessive Szenen gegliedert: Im Hintergrund oben gibt Isolde den beiden Henkern ihre Anweisungen; rechts oben sitzt Brangäne allein im Wald, indessen die beiden mit der falschen Mordbotschaft zurückkehren; im Vordergrund die Versöhnung Isolts und Brangänes. Wie bei Morolt- und Drachenkampf ist auch hier das Ergebnis des Handlungsabschnitts ins Zentrum der Darstellung gerückt: die Wiederversöhnung.

7 Nachzeichnungen von SEELOS in SEELOS / ZINGERLE.

8 Die Deutung von LUTTEROTTI, 1964, der in der hinter dem Schachbrett kauernden Figur Melot sehen will – „der Truchseß Mariodo und der Zwerg Melot belauschen die Liebenden" (S. 25) –, darf wohl abgelehnt werden.

(vv. 15183 ff.) während Markes und Melots Kirchgang (vv. 15147 f. [12, 13 bzw. 12]).[9] Das Gottesurteil beschließt den Runkelsteiner Zyklus: der als Pilger verkleidete Tristan trägt Isolde vom Schiff ans Land (vv. 15586–15589 [13 bzw. 14]), die daraufhin die Feuerprobe besteht (vv. 15735 f. [14 bzw. 15]). Dieser Schluß der Bilderfolge gibt dem Werk, wenn man so will, ein positives Ende. Die Legitimität der illegitimen Ehebruchs-Minne-Ehe wird durch eine Reihe von glücklich endenden Listen bestätigt; als Schlußakkord wird in das listenreiche Spiel, so ließe sich zugespitzt sagen, sogar Gott selbst als Zeuge der Rechtmäßigkeit dieser Minne gegen die Gesellschaft einbezogen. Läßt, so wäre zu fragen, der Runkelsteiner Programmator den tragischen Ausgang, den Tod beider gar, den die Fassung des Stoffs durch Eilhart – und die Gottfried-Fortsetzer – überliefert, bewußt weg?[10]

9 Die Zählung – vierzehn oder fünfzehn Einzelszenen – hängt davon ab, ob man diese Szene als die in zwei Bilder zerlegte Darstellung zweier für sich stehender Handlungselemente auffaßt oder als synchrone Darstellung einer sich bedingenden Handlung: Die Tatsache, daß der Kirchgang Markes im Bild auf den Bettsprung folgt, während er im Text dessen Schilderung – als Ermöglichung der Schwankszene – vorausgeht, spricht wohl eher für die zweite Auffassung. Ähnliches gilt für das Gottesurteil: Isolde ist zweimal dargestellt – zunächst in den Armen des Pilgers Tristan, dann mit dem glühenden Eisen in Händen; ein Beispiel für die Möglichkeiten der Bildkunst, einander bedingende Vorgänge szenisch (und kompositorisch) aufeinander zu beziehen – und zugleich zu interpretieren. Siehe auch die Zerlegung des Isoldenverrats an Brangäne in drei Handlungsstationen innerhalb einer Bildkomposition [vgl. Anm. 6].

10 Selbst wenn man, auch durch den Absturz der Nordwand bedingte, Unregelmäßigkeiten in der Szenenfolge konstatiert, deutet meines Erachtens nichts auf eine Fortsetzung des Zyklus hin. Mit einem ähnlich positiven Ende schließt der ‚Willehalm von Orlens‘-Teppich in Frank-

So, wie sich diese bildliche Interpretation des Stoffs jetzt darbietet, trägt jedenfalls die Minne Tristans und Isoldens den Sieg über die Zwänge der Gesellschaft davon.

Die dargestellten vierzehn oder fünfzehn Szenen entsprechen in etwa den erzählerisch-ereignisreichen Höhepunkten der Handlung: zwei Bilder bringen die Geschichte der Zinsforderung mit Moroltkampf und erster Irlandfahrt, auf fünf Darstellungen ist die Brautwerbung mit zweiter Irlandfahrt, Drachenkampf, Auffindung und Bad Tristans, Rückkehr und Minnetrank, der die weitere Handlung motiviert, verteilt, und schließlich wird, beginnend mit der Vermählung Isoldens und Markes, die heimliche, vor Marke und der Gesellschaft zu verbergende Minneehe mit den Schwankhandlungen und der listenreichen Feuerprobe am Schluß in sieben bzw. acht Szenen vorgeführt. Dies scheint der Fassung Gottfrieds relativ bewußt zu folgen, und zwar – vor allem verglichen mit anderen zyklischen Bildzeugnissen des Stoffs – so dicht, daß man die Möglichkeit einer Handschriftenminiaturen-Vorlage erwogen hat. Doch gerade in dieser Hypothese liegt wohl auch der methodische Trugschluß: die Szenenreihe folgt, so der optische Befund, eng Gottfrieds Fassung, ergo muß ihre Vorlage ein Illustrationszyklus des Gottfried-Texts sein. Zu beweisen ist davon nichts. Wenn schon die Frage einer möglichen Handschriftenillustrationsfolge als Vorlage für die Wandbilder erörtert werden soll, dann wäre der bildkompositorischen Verwandtschaft der

furt, Museum für Kunsthandwerk (mittelrheinisch, 1. Viertel 15. Jh.), der eine vorbildliche Minne-*aventiure*-Handlung vorführt, indem er mit der geglückten Entführung Amelies endet. Und auch ‚Iwein‘ auf Rodeneck ist schließlich nicht negativ akzentuiert, s. dazu Ott/Walliczek [s. Anm. 1].

Monumentalmalereien mit Miniaturen ein weit größeres Gewicht beizumessen, statt die relative Vollständigkeit des ins Bild transponierten Handlungsverlaufs argumentativ zu bemühen. So könnte viel eher vermutet werden, daß die in Einzeldarstellungen gegliederten Handschriftenillustrationen, falls sie in Wandbilder umgesetzt werden, wieder als getrennte Stationenbilder erscheinen [11] und nicht, wie hier, in eine die gesamte Wandfläche überziehende szenische Gesamtkomposition integriert sind. Doch wie dem auch sei: die Frage der möglichen Vorlage ist die relevanteste nicht. Festhalten läßt sich immerhin, daß auch die Runkelsteiner ‚Tristan'-Bilder in bestimmten Einzelzügen, trotz ihrer Nähe zu Gottfrieds Text, von der „Textvorlage" abweichen – wenn man schon die Frage nach Übereinstimmung und Abweichung in darstellerischen Details stellen will. Doch würde unter einer solchen Frageperspektive dem Verhältnis von Text-„Vorlage" und Bildzyklus mit der in der Literaturwissenschaft selbst bedenklichen Methode auf die Spur zu kommen gesucht, die überall dort direkte Quellenabhängigkeiten vermutet, wo doch nur mit mehrfach gebrochener Vermittlung zu rechnen ist. Geradezu grotesk wird diese Methode dort, wo es um die Beziehungen zwischen zwei verschiedenen Medien geht: wenn die Bildkunst mit den ihr immanenten Strukturgesetzen die Literatur, die ganz anderen folgt, reflektiert.

11 Wie im Runkelsteiner ‚Garel'-Zyklus, bei dem – erwägt man die Vorlagenfrage – viel eher an Handschriftenillustrationen zu denken wäre. Zum ‚Garel' vgl. im übrigen HUSCHENBETT, o. S. 100ff. Der ‚Garel'-Zyklus scheint übrigens – was ja auch der grundsätzlichen Funktion von Wandgemälden entspräche – Teppiche „imitieren" zu wollen, worauf schon WEINGARTNER, 1912, S. 33, hingewiesen hat.

So kann zum ‚Tristan'-Zyklus auf Runkelstein zunächst lediglich festgestellt werden: Der Maler bzw. Programmator des Bildzyklus folgt dem Text Gottfrieds insofern ziemlich getreu, als er dessen Handlungsablauf relativ gleichmäßig in eine Folge von fünfzehn Bildern optisch zerlegt. Das Deutungsangebot Gottfrieds hingegen, sein zentrales Thema der gefährdeten Minneehe, ist kaum mehr zu erkennen. Die Runkelsteiner „Fassung" ist vielmehr eine Bilderfolge des kämpferischen Helden Tristan – des Morolt- und Drachenbezwingers – und des listigen, Minne-*aventiuren* bestehenden Tristan – in den Schwankszenen Baumgarten, Bettsprung und Feuerprobe. Aus der Minne-Ideologie Gottfrieds ist eine Reihe von Aventiuren und Minneschwankepisoden geworden. Die Unterschiede zwischen Gottfried und Eilhart banalisierend vereinfacht, ließe sich sagen: Runkelstein steht, so gesehen, dem Werk Eilharts, trotz der Detailbezüge zu Gottfried, im Grundtenor näher als Gottfrieds souveränem Entwurf. Diese Feststellung evoziert die Frage, ob nicht auch in Runkelstein die lange schon ausgebildete ‚Tristan'-Bildtradition sich gegenüber dem Text doch viel stärker, wenn auch vielfach vermittelt und gebrochen, durchgesetzt hat. Denn alle übrigen deutschen ‚Tristan'-Bildzyklen folgen Eilharts Version; Runkelstein ist das einzige Zeugnis, das Gottfrieds Fassung des Stoffs rezipiert. Setzen sich also unterschwellig vielleicht doch, trotz gewisser Textbezüge, auch hier die Traditionen der an Eilhart entwickelten Bildtypen durch? Um darauf eine mögliche Antwort zu finden, müssen zunächst die übrigen zyklischen Bildzeugnisse des Stoffs in die Untersuchung einbezogen werden.

II

Tristanstoff und Tristanfigur sind sowohl in zyklischen Darstellungen als auch in Einzelbildern – auch innerhalb typologischer Reihen – überaus zahlreich ikonographisch belegt. Nach dem Karl-Roland-Stoff ist der ‚Tristan‘ das am häufigsten in mittelalterlichen Bildzeugnissen rezipierte literarische Sujet: 57 Denkmäler, dazu noch 28 ungesicherte, fälschlich zugeschriebene oder in zeitgenössischen Inventaren erwähnte, aber nicht erhaltene, sind bekannt.[12] Ihrer zwölf – aus der zweiten Hälfte des 13. bis in die erste des 15. Jahrhunderts – sind zyklische Darstellungen,[13] und

12 Vgl. dazu LOOMIS/LOOMIS, S. 42–69, Abb. 19–135; FRÜHMORGEN-VOSS. Zusammenstellung sämtlicher Zeugnisse bei OTT.

13 Es sind dies drei Freskenzyklen (St. Floret in der Auvergne, um 1350, nach dem ‚Meliadus‘ des Rusticiano da Pisa [OTT, Kat.-Nr. 1]; Palermo, Palazzo Vecchio, um 1380, nach dem ‚Tristano Riccardiano‘ [Kat.-Nr. 3]; Runkelstein [Kat.-Nr. 4]), die Fußbodenfliesen aus der Chertsey Abbey [Kat.-Nr. 10 (s. u. S. 203 ff. u. Anm. 15), sowie acht textile Zeugnisse (Weißstickerei in Lüneburg [Kat.-Nr. 13], s. u. S. 216 ff. u. Anm. 32; die drei Teppiche in Wienhausen [Kat.-Nr. 14–16], s. u. S. 206 ff. u. Anm. 18; der bestickte Behang in Erfurt [Kat.-Nr. 17], s. u. S. 208 ff. u. Anm. 22; der applizierte Wandbehang in London [Kat.-Nr. 18], s. u. S. 211 u. Anm. 23; die „Coperta Guicciardini" in Florenz und London [Kat.-Nr. 20 und 21], s. u. S. 231 f. u. Anm. 56; sowie das Fragment eines gestickten Teppichs in Leipzig, Museum für Kunsthandwerk, elsässisch, 1539, mit fünf erhaltenen Szenen der Drachenkampfepisode [Truchseß mit dem Drachenhaupt; Tristan an der Quelle; Isolde berichtet ihrem Vater vom Drachenkämpfer Tristan; Isolde, Tristan und der Truchseß vor dem König; Isolde und Brangäne besteigen das Schiff nach Cornwall], Kat.-Nr. 25). Dazu stellt sich eine Folge von sieben Wirkteppichen aus einer Brüsseler Werkstatt, um 1580 [Kat.-Nr. 28–34]. Auch die „Kurzzyklen" auf dem sog. Forrer-Kästchen [Kat.-Nr. 35], s. u. S. 225 f. u. Anm. 43, und den beiden Elfenbeinkästchen der Leningrader Eremi-

alle – mit Ausnahme der Runkelsteiner Fresken – bieten keine durchgängige Illustration des Handlungsverlaufs, keine fortlaufende Interpretation der Textstruktur im Medium der Bildkunst. Die Höhepunkte der Handlung werden nicht in einzelnen, gleichmäßig über den Text verteilten Bildern nachvollzogen. Vielmehr beschränkt sich der Bildzyklus auf bestimmte Handlungsabschnitte und setzt Schwerpunkte an ganz anderen Stellen, als sie der Textinterpret erwarten würde. Textpassagen von zentraler struktureller Bedeutung wiederum bleiben oft gänzlich un-„illustriert". Der naive Vorwurf mangelnder Ökonomie, mit dem die Literaturwissenschaft allzu leichtfertig Maler oder Programmator belegt,[14] kann bei einem solchen Befund wohl kaum zutreffen; es scheint eher Absicht und Bewußtheit dahinter zu stehen, wenn keines der Zeugnisse die Erwartungshaltung des Literarhistorikers erfüllt, der im Bildzeugnis die Textstruktur nicht wiedererkennen kann.

Der älteste ‚Tristan'-Zyklus, die Fußbodenfliesen aus der Chertsey Abbey, entstand um 1270; seine literarische „Vorlage" ist der Text des Thomas von Bretagne.[15] Obwohl hier

tage, französisch, um 1325 [Kat.-Nr. 36 und 37], lassen sich hier einordnen.

14 So bemerkt SCHUPP [s. Anm. 1] zum ‚Iwein'-Zyklus in Schmalkalden: „Der Maler sah also die Hochzeit als Zentrum an und t ä u s c h t e s i c h anscheinend über den Umfang des zweiten Teiles. Ökonomie und Umsicht waren seine Sache nicht." (S. 423, Sperrung N. H. O.) Äußerungen wie diese sind symptomatisch, ihre Reihe ließe sich beliebig erweitern.

15 Die 34 ‚Tristan'-Fliesen, je ca. 24 cm im Durchmesser, aus glasiertem roten und weißen Ton, befinden sich heute in verschiedenen Sammlungen: London, The British Museum; London, Victoria & Albert-

noch am ehesten der gesamte Handlungsablauf ins Bild umgesetzt ist – zudem wird mit Verlusten zu rechnen sein, so daß das Gesamtprogramm nicht gänzlich zu erschließen ist –, wird doch deutlich, daß nur bestimmte Handlungsmomente und Szenen betont und ausführlich „illustriert", andere hingegen nur „anzitiert" werden. Die Vorgeschichte – Tristans Erziehung, Morgans Einfall und die endliche Vaterrache an Morgan – umfaßt zwölf Einzeldarstellungen. Auf den Kampf mit Morolt und die anschließende Krankheit Tristans sind acht Szenen verwendet; zwei Fliesen zeigen die Heilung Tristans, zwei den Drachenkampf, eine den Liebestrank, eine die Feuerprobe. Von den dargestellten Episoden höfischer Freizeitbeschäftigungen, für die der Text hier offenbar als assoziativer Anlaß wirkte, wäre Tristans Schachspiel zu nennen, sein Harfen vor Marke (Abb. I) und die Szene, in der er Isolde das Harfenspiel lehrt. Wie für die Texte selbst scheint somit auch für ihre bildlichen Darstellungen als allgemeinstes Gebrauchsmuster generell zu gelten: „Der soziologische Ort ihres Erzählens ist die *muoze*: Feierabend, Fest usw." [16]

Von einer dem Gewicht dieser Szenen im Textganzen entsprechenden Aufteilung der Handlung in einzelne Stationenbilder jedenfalls kann nicht die Rede sein: die Kämpfe mit Morgan und Morolt und deren Vorgeschichten sind breit

Museum; Guilford, Surrey Archeological Society Museum; Little Kimble, Buckinghamshire, Kirche; Belvoir Castle, Privatbesitz des Duke of Rutland [OTT, Kat.-Nr. 10].

16 H. KUHN: Tristan, Nibelungenlied, Artusstruktur, Sb. Bayer. Akad. d. Wiss., Phil.-hist. Kl., Jg. 1973, H. 5, S. 37. Wieder abgedruckt in H. K., Liebe und Gesellschaft. Kleine Schriften Bd. 3, hrsg. von W. WALLICZEK, Stuttgart 1980, S. 12–35.

I. Tristan harft vor Marke. Fußbodenfliese aus der Chertsey Abbey, um 1270. London, The British Museum.

ausgeführt – und diese Betonung vorbildlich-repräsentativer Kampfbeschäftigung wird noch unterstrichen, wenn sich zu den ‚Tristan'-Szenen der Chertsey Tiles noch mehrere Darstellungen von Jagd und Kampf ohne deutlichen Textbezug stellen, sowie drei Fliesen mit Heldentaten des Richard Löwenherz. In diesen allgemeinen Bezugsrahmen ist hier offenbar Tristans Rittertum vorbildhaft eingebunden –

sicher eine für den Textinterpreten etwas einseitig anmutende Rezeption der Tristanfigur. Der Bezug auf Richard Löwenherz mag in der Gebrauchssituation der Fliesen begründet sein, die ursprünglich für eines der englischen Königsschlösser bestimmt waren und erst später den Fußboden der – königlichen – Abtei von Chertsey schmückten.[17]

Ähnliche Schwerpunkte setzen die drei Wienhausener ,Tristan'-Teppiche, vor allem die beiden älteren, um 1300/1310 bzw. 1330 entstandenen.[18] Die Darstellungen auf Wienhausen I (Abb. VI) reichen vom Moroltkampf bis zum Minnetrank, wobei Morolt- und Drachenkampfepisode besonders ausführlich bebildert werden: von den insgesamt 22 Szenen zeigen acht den Kampf mit Morolt (Tristan bittet Marke um Kampferlaubnis; Tristan reitet aus; Tristan setzt zum Holmgang über; Tristan und Morolt kämpfen zu Pferd, zu Fuß; Tristan fährt im Schiff vom Kampfplatz zurück; er reitet zurück; der verwundete Tristan vor Marke), sechs die Drachenhauptepisode (Drachenkampf; Tristan schneidet die Drachenzunge aus; Tristan an der Quelle; Tristan in der Burg; Tristan im Bad; der Truchseß mit dem Drachenhaupt). Die Kampfszenen werden, wie auch in den Bildzeug-

17 So LOOMIS/LOOMIS, S. 45, die, gestützt auf ältere Forschungen, Henry III. als Auftraggeber annehmen und Beziehungen zwischen den Chertsey Tiles und den Fliesen des Kapitelhauses der Westminster Abbey nachweisen.

18 Die Teppiche – Wollgarn-Stickerei auf Leinengrund – befinden sich im Kloster Wienhausen über Celle. Der Szenenbestand des jüngeren Teppichs Wienhausen III, um 1360, reicht von der Schwalbenepisode bis zur Überfahrt Isoldens zum verwundeten Tristan. Aus der relativ reichhaltigen Literatur (s. dazu OTT, Kat. Nr. 14–16) seien die Arbeiten von RICKLEFS und FOUQUET [s. Anm. 1] angeführt.

nissen anderer Stoffe, so des ‚Parzival‘,[19] gedoppelt in der gleichsam rituell verfestigten Folge „Kampf zu Pferd" und „Kampf zu Fuß" dargestellt. Diese Doppelung des Kampfgeschehens war, wie es scheint, nicht nur als literarische, sondern auch als materielle Formalisierung – im Turnier und wohl auch in der kriegerischen Realität – verbindlich; als Doppelbildtyp ist sie bereits für die frühe ‚Rolands‘-Ikonographie symptomatisch.[20]

Wienhausen II, etwa ein Viertel Jahrhundert jünger, umfaßt mit elf Szenen nur zwei Handlungsreihen: den Moroltkampf (Zinsforderung; Tristans Überfahrt; Kampf mit Morolt, wieder zu Pferd und zu Fuß) und, eingeleitet mit der Schwalbenhaarepisode, die gefährliche, mit dem Drachenkampf verbundene Brautwerbung (Kampf mit dem Drachen; Ausschneiden der Drachenzunge; Tristan an der Quelle; Tristan wird zur Burg gebracht; Tristan im Bad; Beweis mit der Drachenzunge) – möglicherweise, da fragmentarisch, mit der Heimführung der Braut endend. Beide Teppiche betonen mit dieser Szenenauswahl und -häufung die beiden grundlegenden Identifikationsmomente ritterlicher Laienkultur: *aventiure* und (gefährliche) Minne; d. h. sie reduzieren den Text auf die beiden allgemeinsten Schemata, die den höfischen Roman konstituieren. Oder ˋanders gesagt: Sie neh-

19 So auf dem Braunschweiger Grawan-Teppich, 1 H. 14. Jh.

20 Dies gilt etwa für die Heidenkämpfer-Darstellungen an den Kapitellen von Conques, um 1100, oder den Kampf zwischen Roland und Ferragut an der Fassade von San Zeno, Verona, um 1138. Siehe dazu R. LEJEUNE / J. STIENNON: Die Rolandssage inˡder mittelalterlichen Kunst, 2 Bde., Brüssel 1966, Abb. 1, 6, 47–49. Dort auch weitere Belege.

men den Text zum Anlaß, die verbindlichen Rollenmuster der höfischen Gesellschaft darzustellen.[21]

Die Gliederung in durch je eine statische Einzelszene getrennte Reihen von drei oder zwei *aventiuren*, die durch Bewegungsabläufe und Ortsveränderungen gekennzeichnet sind, wie in Wienhausen I und II, ist so deutlich bei der um 1375 entstandenen Decke in Erfurt[22] nicht, deren Stickereien, ebenfalls Eilhart folgend, von der Schwalbenhaarepisode bis zu Melots Bestrafung reichen (Abb. II und III). Doch auch hier wird aus dem Textangebot wieder gezielt ausgewählt, und zwar die Kampf-*aventiure* mit dem Drachen zunächst. Tristan wird so als der Drachenkämpfer und Brautwerber attribuiert und repräsentativ vorgestellt. Von den 25 Szenen sind allein fünfzehn dem Drachenkampf gewidmet: Voran steht die Episode mit dem Schwalbenhaar, gefolgt von Tristans Ausritt, dem Drachenkampf zu Pferd und zu Fuß mit Lanze und Schwert – also wieder Doppelung

21 Der späte Wienhausener Teppich III fällt aus diesem Zusammenhang insofern etwas heraus, als er offensichtlich die gesamte Geschichte „illustrieren" will, also außer Morolt- und Drachenkampf, Minnetrank, Hochzeit Marke–Isolde und der Minneehe Tristan–Isolde (mit Minnegrotte und Baumgartenszene) auch die Isolde-Weißhand-Geschichte darstellt und dabei ohne Szenendoppelungen „gezielter" – im Hinblick auf die durchgängige Begleitung des Texts mit Bildern – auswählt. Die „Quelle" ist wieder Eilhart, doch deutet die Bezeichnung *de rode ritter* für den Truchseß auf den französischen Prosaroman.

22 Erfurt, Dompropstei Beatae Mariae Virginis. Wohl aus der ehem. Benediktinerabtei St. Stephan in Würzburg stammend, um 1375; vorwiegend weiße Wollstickerei mit blauen und roten Fäden auf Leinengrund: zwei auf dem Kopf gegeneinanderstehende Bildstreifen mit je dreizehn Szenen unter fünfpassigen Arkadenbögen, Textstreifen unterhalb der Szenen. Vgl. OTT, Kat.-Nr. 17; dort auch Literatur.

II. Gericht über den betrügerischen Truchsessen. Bestickter Behang, um 1375, Ausschnitt. Erfurt, Dompropstei Beatae Mariae Virginis.

der Kampfszene – und dem vereitelten Betrug des Truchsessen (der Truchseß; der Schwur seiner Diener; der Truchseß schlägt das Drachenhaupt ab; sein „Beweis"; Isolde und Brangäne suchen Tristan; sie finden ihn an der Quelle; sie bringen ihn zur Burg; Tristan im Bad; Isolde und Brangäne berichten dem König; der Beweis mit der Drachenzunge; Gericht über den Truchseß; seine Enthauptung). Die Folge-

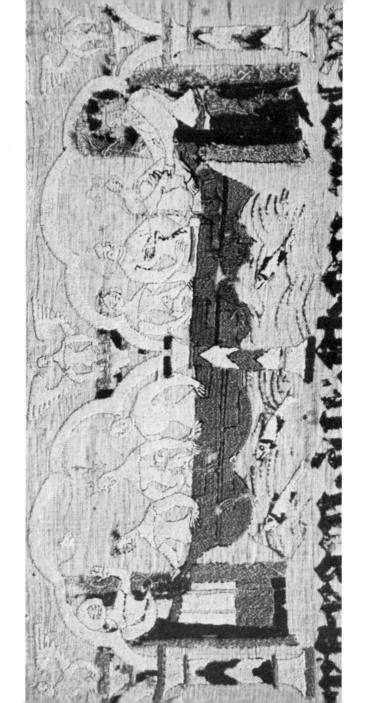

III. Abreise von Irland und Ankunft in Cornwall. Bestickter Behang, um 1375, Ausschnitt. Erfurt, Dompropstei Beatae Mariae Virginis.

szenen mit der Heimführung der Braut und der Hochzeit
Markes und Isoldes leiten über zur listenreichen heimlichen
Minne, die, akzentuiert als Sieg über den mißgünstigen
Melot – wie der Drachenkampf als Sieg über den betrügeri-
schen Truchsessen vorgestellt wird –, die Bilderfolge be-
schließt (Tristans Botschaft mit den Spänen; Melot vor
Marke; Baumgartenszene; Melots Bestrafung).

Der etwa gleichzeitige applizierte Teppich im Londoner
Victoria & Albert Museum[23] reicht, da von den ursprüng-
lich dreißig Szenen nur noch zehn erhalten sind, als Beleg für
die ikonographische Gesamtstruktur nicht hin. Gänzlich
lückenlos ist jedoch hier auch wieder der Drachenkampf
überliefert, auf acht Bilder verteilt und wie in Erfurt mit der
Schwalbenhaarepisode eingeleitet, was auf die Brautwer-
bungshandlung verweist: Marke sendet Tristan aus; Tri-
stans Ausritt; Tristan trifft auf den Truchsessen; Drachen-
kampf zu Pferd, zu Fuß; Tristan schneidet die Drachenzunge
aus; der Truchseß findet den Drachen; er schlägt das Dra-
chenhaupt ab; sein „Beweis" (Abb. IV). Ob hier noch Tri-
stans Gegenbeweis und die Bestrafung des Truchsessen
folgten, ist ungewiß, doch wegen der Ausführlichkeit der
Szenenfolge durchaus naheliegend.

23 London, Victoria & Albert Museum. Aus einer norddeutschen oder
 Thüringer Nonnenkirche(?), um 1375; auf dunkelblauem Tuchgrund
 im Wechsel rote und blaue Felder mit applizierten Figuren, die z. T. mit
 vergoldeten Lederriemchen, Metallauflagen, gerollten Schnürchen und
 farbigen Seidenfäden bestickt sind. Vgl. OTT, Kat.-Nr. 18; dort auch
 Literatur.

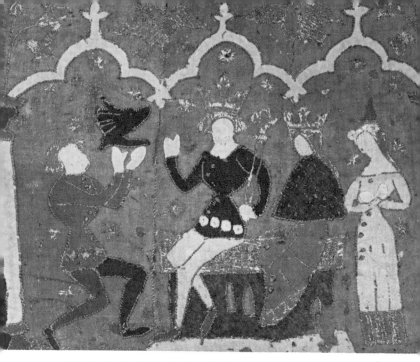

IV. Der Truchseß mit dem Drachenhaupt vor dem Königspaar und Isolde. Applizierter Wandbehang, um 1375. Ausschnitt. London, Victoria & Albert Museum.

III

Diese Übersicht über einige zyklische ‚Tristan'-Bildzeugnisse macht eines immerhin deutlich: Es ist offenbar nicht die Absicht des Malers, des Bildprogrammators oder derer, die bestimmte Gebrauchsabsichten mit der bildlichen Darstellung literarischer Stoffe verbinden, eine ikonographische Kurzfassung des Texts für *illiterati* zu geben, der Struktur des Texts und seiner Details im Medium der Bildkunst zu entsprechen. „Genau" sind die Bilddarstellungen dort – oft über den Textvorwurf hinaus –, wo es um gestische Details

212

geht, die aus der ikonographischen Tradition entwickelt wurden: Die Szene der Erfurter Decke, die das Gericht über den betrügerischen Truchsessen darstellt, zeigt den richtenden König mit gekreuzten Beinen auf seinem Thron sitzend (Abb. II). Der Rechtstradition entsprechend, die sich auch – etwa in den ‚Sachsenspiegel'-Illustrationen[24] – als gestische Tradition überliefert, muß der Richter bei Gültigkeit seines Urteils mit gekreuzten Beinen sitzen.[25] Nicht in der Textentsprechung, sondern in der ikonographischen Festigkeit der Bildtypen liegt offenbar die Genauigkeit und Verbindlichkeit der Bildzeugnisse.

Wenn es um die Rezeption literarischer Stoffe im Medium der bildenden Kunst geht, ist zunächst einmal das diesem Medium immanente Repertoire von Szenentypen zu sichten und zu ordnen; die Bildtypen sind auf ihren Eigenwert hin zu befragen, bevor man das für den Literarhistoriker naheliegende Problem der Textentsprechung ansteuert. Die Feststellung, daß den Malern und Kunsthandwerkern ein Arsenal tradierter Typen bereitstand, aus dem sie ihr Bildprogramm aufbauten und das den darstellerischen Rahmen für das inhaltliche Angebot des literarischen Stoffs abgab, ist

24 Siehe dazu die Arbeiten von K. von Amira: Die Genealogie der Bilderhandschriften des Sachsenspiegels, Abh. d. Bayer. Akad. d. Wiss., Philos.-philolog. Kl. 22 (1905), S. 325–285; ders., Die Handgebärden in den Bilderhandschriften des Sachsenspiegels, Abh. d. Bayer. Akad. d. Wiss., Philos.-philolog. Kl. 23 (1909), S. 161–263; ders., die Dresdener Bilderhandschrift des Sachsenspiegels, 2 Bde. in 4 Teilen, Leipzig 1902–1925/26; und R. Kötzschke: Die Heimat der mitteldeutschen Bilderhandschriften des Sachsenspiegels, Ber. über d. Verh. d. Sächs. Akad. d. Wiss., Phil.-hist. Kl. 95.2 (1943).

25 Vgl. dazu Amira [s. Anm. 24]; H. Bächtold-Stäubli: Beine kreuzen oder verschränken, Schweiz. Archiv f. Volkskunde 26 (1925), S. 47–54.

zumindest dem Ikonographen selbstverständlich. Zwar entsprechen diese Bildtypen vielfach geläufigen Schemata der epischen Handlung, doch überspielen sie sie auch, setzen sich zuweilen gegen sie durch und können je neu auf das spezifische Stoffangebot hin modifiziert, erweitert, umakzentuiert werden.[26] Auf die Doppelung des Bildtyps „Kampf" wurde bereits hingewiesen. Natürlich ist diese Doppelung bereits textspezifisch: meist schildern die Epiker nach dem Lanzenkampf zu Pferd den Schwertkampf zu Fuß als dessen notwendige Fortsetzung, als traditionelle, gleichsam ritualisierte Folge der Kampfhandlung – als das Handlungsmuster „Kampf". In den Bilderzyklen aber verselbständigt sich diese Doppelung zum Muster schlechthin: das höfische Identifikationsangebot „Kampf-*aventiure*" fordert die Doppelung geradezu heraus wie umgekehrt die optische Prägnanz der Doppelung das identifikatorische Moment des Kampfes unterstreicht. Dies zeigt deutlich, daß es dem Künstler nicht darum ging, die strukturellen Höhepunkte des Texts mit einer Bilderfolge zu begleiten – denn sonst hätten ja, wie dann in Runkelstein geschehen, Moroltkampf und Drachenkampf durch je eine Szene vergegenwärtigt werden können. Wie es scheint, hat aber gerade dieser Doppelbildtyp der Kampfdarstellung, da er offenbar auf ein Element feudaler Lebensform von repräsentativer Musterhaftigkeit verweist, geradezu Appellcharakter: Nicht zuletzt

26 Wie dies etwa auch in den Illustrationen der Manesse-Handschrift geschieht. Vgl. H. Frühmorgen-Voss: Bildtypen in der Manessischen Liederhandschrift, in: H. Frühmorgen-Voss, Text und Illustration im Mittelalter. Aufsätze zu den Wechselbeziehungen zwischen Literatur und bildender Kunst, hrsg. und eingeleitet von N. H. Ott, München 1975 (MTU 50), S. 57–88.

deshalb gehört er zum festen Szenenbestand, wenn literarische Stoffe im Medium der Bildkunst reflektiert werden.[27] Ein Großteil der Bildtypen, aus denen die ‚Tristan'-Zeugnisse sich aufbauen, folgt lange tradierten, im Bereich christlicher Ikonographie entwickelten und auf profane Darstellungszusammenhänge übertragenen Kompositionsschemata: Die überaus häufige Baumgartenszene, in die der Tristanstoff in den Einzelzeugnissen gerinnt, ist eine Ableitung aus dem Sündenfall-Bildtyp.[28] Tristan als Harfenspieler wurde im Umkreis der David-Ikonographie herausgebildet, die ja – im Bildtyp *rex et propheta* – auf vielfältige Gebrauchszusammenhänge umakzentuiert bis hinein in die Karls-Darstellungen der Rechtsspiegel und die Dichterbilder der Manesse-Handschrift reicht.[29] Tristan im Badezuber verrät deutlich das Vorbild von Darstellungen der Taufe, wie sie aus der christlichen Monumentalkunst und Miniatur

27 Siehe dazu auch die Ausführungen bei OTT / WALLICZEK über Rodeneck [s. Anm. 1].

28 Daß hier zudem noch bildliche Vorstellungen des Liebesgartens, der Topos des *locus amoenus*, Herleitungen des *vergier d'amour* und *paradisus amoris* aus der Antike als Szenerie minneallegorischer Dichtung und die Nachbildung des alttestamentarischen Paradiesgartens ineinanderfließen, steht außer Frage. Allein 26 ‚Tristan'-Einzelzeugnisse bringen die Baumgartenszene (OTT, Kat.-Nr. 2, 8, 9, 19, 22, 23, 27, 38–56), auf zwei im Inventar des Louis I., Duc d'Anjou, von 1364–65 erwähnten Tischgeräten war sie dargestellt (Kat.-Nr. 80, 81). Vgl. FOUQUET, S. 360–370.

29 Zu diesem Bildtyp vgl. H. STEGER: David rex et propheta. König David als vorbildliche Verkörperung des Herrschers und Dichters im Mittelalter, nach Bilddarstellungen des achten bis zwölften Jahrhunderts, Nürnberg 1961 (Erlanger Beiträge zur Sprach- und Kunstwissenschaft 6).

bekannt sind[30] und auch in zeitgenössischen Handschriften-illustrationen profaner Texte[31] wieder benutzt wurden. Die drei noch erhaltenen der ursprünglich wohl neun Szenen des fragmentarischen Behangs aus Lüneburg[32] vom Anfang des 14. Jahrhunderts (Abb. V) etwa lassen sich alle auf Bildtypen aus der christlichen Ikonographie zurückführen; zudem zeigen sie die Festigkeit des ikonographischen Typs und seine Durchsetzungskraft gegen den Text. Die obere Szene – Tristan im Bad – behält vom Taufbild noch die zum Gebet gefalteten Hände Tristans bei, die hier allerdings, umakzen-tuiert auf den Textzusammenhang, als Bitte, den Schwert-streich nicht zu führen, gelesen werden können. Brangäne und Isolde, deren Schwert mehr versteckt als gezeigt wird – obwohl es doch gerade den Handlungskern markiert –,[33] ersetzen kompositorisch den Priester und den Paten. Die Baumgartenszene in der zweiten Reihe ist, wie erwähnt, eine Ableitung aus dem zweifigurigen Sündenfall-Bildtyp mit dem Baum in der Mitte: man könnte soweit gehen, in Marke und Melot die kompositorische Umsetzung der Schlange, die lange mit menschlichem Gesicht dargestellt wurde, zu sehen. Und Tristans Überfahrt unten entspricht der ikonographi-schen Tradition der Fahrt über den See Genezareth und des

30 Siehe s. v. Taufe, in LCI 4, Sp. 247–255.

31 Als ein Beispiel unter vielen sei hier die Taufe des Feirefiz im Münchener ,Parzival' Cgm 19 angeführt.

32 Museumsverein für das Fürstentum Lüneburg. Niedersächsisch, Anfang 14. Jh. Stickerei in weißem Leinen auf Leinengrund, Umrißlinien in gelben und grünen Seidenfäden. Vgl. OTT, Kat.-Nr. 13.

33 Die anderen Darstellungen der Badeszene in der ,Tristan'-Ikonographie zeigen sehr deutlich das erhobene Schwert in der Hand Isoldes.

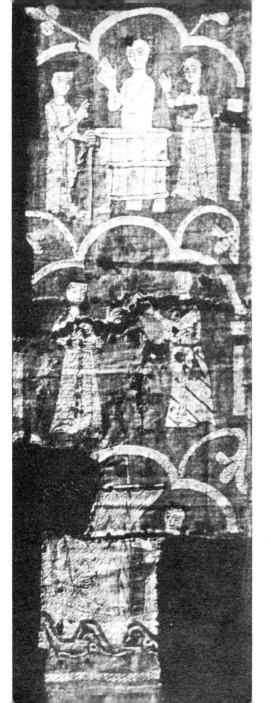

V. Tristan im Bad,
Baumgartenszene, Seefahrt.
Weißstickerei-Fragment,
Anfang 14. Jh. Lüneburg,
Museumsverein für das
Fürstentum Lüneburg.

Fischzugs[34] – wie übrigens auch das Hausen-Bild in der Manesse-Handschrift: die Fische im Wasser, ähnlich auch in Erfurt, die vom Text nicht gefordert sind, bekunden die Durchsetzungskraft der Bildtradition.

Zu dieser Tradition verfügbarer Bildtypen stellt sich als Prinzip der Gesamtkomposition das bewußte Operieren mit optischen Entsprechungen, Oppositionen und Symmetrien, vergleichbar etwa den Kapitellplastiken, die oft aus der nur optischen Ähnlichkeit von Bildformeln ein Bezugssystem konstituieren.[35] Aufeinander-Beziehen zweier Handlungen durch symmetrische Verknüpfung bestimmt so die beiden Szenen der Überfahrt Tristans und Isoldens aus Irland und ihrer Ankunft in Cornwall auf der Erfurter Decke (Abb. III): Architekturrequisiten links und rechts begrenzen die Szenen und rahmen sie ein; die stehenden Figuren der Königin, die das Gefäß mit dem Minnetrank reicht, und Markes, der Isolde empfängt, sind deutlich aufeinander bezogen. Die beiden Szenen der Abfahrt und der Ankunft werden durch das die Bildgrenzen überschneidende Schiff zu einer Darstel-

34 Wobei dieser christliche Bildtyp natürlich auch wieder zurückzuführen wäre auf antike Darstellungen, etwa Charons Nachen oder Odysseus.

35 Es sei darauf hingewiesen, daß häufig mit verschiedenen Programm-Prinzipien zu rechnen ist, die einander überspielen. So können sehr wohl „bloß" optische Entsprechungen sich mit inhaltlichen vermischen. Beispiele symmetrischer Kapitelle u. a. bei H. WEIGERT: Das Kapitell in der deutschen Baukunst des Mittelalters, Zs. f. Kunstgesch. 5 (1936), S. 7–46, 103–124. Eine ähnliche Durchdringung typologischer mit kompositorischen Prinzipien lassen die Misericordien englischer Kirchen mit Weiberlistendarstellungen erkennen: Die Baumgartenszene des ‚Tristan' in Chester und Lincoln (OTT, Kat.-Nr. 51 u. 52) entspricht so auch in der symmetrischen Konzeption den *Alexander-elevatus*-Misericordien dort.

lungseinheit verknüpft, so daß es naheliegt, in dieser symme-
trisch-kompositorischen Beziehung auch eine Sinnverknüp-
fung zu vermuten. Es ist dies im übrigen die einzige (Dop-
pel-)Szene dieses Behangs, die die bildbegrenzenden Säulen
überschneidet, auf denen die Fünfpaßbögen, welche die
Stationenbilder rahmen, aufsitzen. Durchbrechen des Bild-
rahmens als Signal für Bewegung und Ortsveränderung von
Figuren ist häufig geübtes Prinzip mittelalterlicher Bildkom-
positionen.[36] Ein Bewußtsein davon scheint auch hier in die
Darstellung des Ortswechsels zwischen Irland und Cornwall
eingegangen zu sein, der zugleich, als Handlungsrahmen des
Minnetranks, nicht nur einen neuen Abschnitt markiert,
sondern auch ein Sinnzentrum des gesamten Texts enthält.
Gleichermaßen durch Symmetrie geprägte Kompositions-
prinzipien bestimmen auch den älteren der Wienhausener
Teppiche: der Moroltkampf, in Lanzenkampf zu Pferd und
Schwertkampf zu Fuß aufgeteilt, wird eingerahmt von der
Überfahrt zur Insel und der Rückkehr von ihr, wobei das
Moment der Zeit nicht im linearen Ablauf von links nach
rechts dargestellt wird, sondern die beiden Schiffe mit ihren
Insassen Tristan und seinem Pferd deutlich spiegelbildlich
aufeinander bezogen werden, unterstrichen durch die eben-
falls nach links bzw. nach rechts geneigten Ruder. Dieses
Prinzip bestimmt nicht nur den erwähnten Szenenausschnitt,
sondern den gesamten Bildstreifen (Abb. VI): der Ritt zum
Wasser und die Rückkehr von dort zu Pferd umklammern

36 Markantestes Beispiel ist die Verkündigung Mariae, bei der der Engel
den als Wand aufgefaßten Bildrahmen durchschreitet. Zur Funktion des
Rahmens s. D. Frey: Gotik und Renaissance als Grundlagen der moder-
nen Weltanschauung, Augsburg 1929, S. 44f.

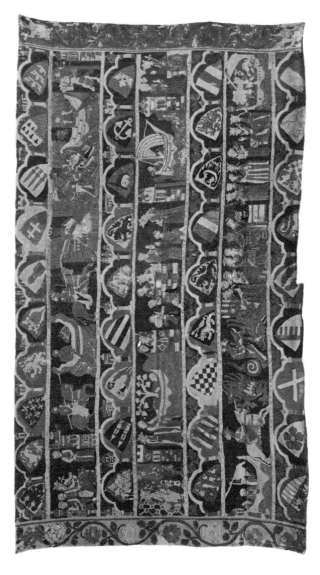

VI. Tristans Kampf mit Morolt (oberer Bildstreifen); erste Irlandfahrt und Heilung Tristans (mittlerer Bildstreifen); Brautwerbungsfahrt und Drachenkampfepisode, Minnetrank (unterer Bildstreifen). Gestickter Teppich Wienhausen I, um 1300–1310. Kloster Wienhausen über Celle.

spiegelbildlich Überfahrt im Schiff und Holmgang, und die Architekturversatzstücke links und rechts endlich rahmen den ganzen oberen Bildstreifen, wobei lediglich Tristans Bitte um Kampferlaubnis als Einleitung der Szenenfolge außerhalb der symmetrischen Anordnung steht. Solche medieninternen Strukturprinzipien sind es, die statt strenger Textentsprechung die Bildzeugnisse organisieren. Der Aufbau des gesamten Wienhausener Teppichs I macht deutlich, daß hier andere Strukturelemente den szenischen Ablauf bestimmen als die der Texte. Auch der zweite Bildstreifen folgt dem optischen und zugleich sinnerfüllten Prinzip der Symmetrie.[37] Das Sinnzentrum der Handlung dieses Abschnitts, die Heilung Tristans, ist eingerahmt von den Fahrten übers Meer; das Ganze wird umklammert durch zwei mit Architekturteilen begrenzte, gleichstrukturierte zweifigurige Darstellungen: dem kranken Tristan vor Marke links und der Schwalbenepisode rechts. Das Prinzip der Spiegelbildlichkeit ist hier soweit getrieben, daß der König mit seinen Insignien jeweils den Bildrand begrenzt. Und auch der letzte Bildstreifen, der die Brautwerbungsfahrt mit dem Drachenkampf zeigt, wird von den beiden Darstellungen der Überfahrt nach Irland und der Rückkehr nach Cornwall mit dem Minnetrank umschlossen.

Nicht nur die Auswahl der Szenen, sondern auch das Kompositionsprinzip unterscheidet diese zyklischen Zeugnisse grundlegend vom Runkelsteiner ‚Tristan'. Die Identifika-

37 Zur Symmetrie s. D. FREY: Zum Problem der Symmetrie in der bildenden Kunst, Studium Generale 2 (1949), S. 268–278; wieder abgedr. in D. F., Bausteine zu einer Philosophie der Kunst, Darmstadt 1976, S. 236–259.

tionsmuster Minne und *aventiure* scheinen in die mythisch-archaischen Bewegungsabläufe von Ausfahrt und Rückkehr strukturiert zu sein. Im älteren Wienhausener Teppich wird die Handlungsszene des Holmgangs mit Morolt deutlich symmetrisch umklammert von den Wegszenen Ausritt, Übersetzen mit dem Schiff, Rückkehr mit diesem und zu Pferd. Weg – Handlung – Weg, Draußen und Drinnen – durch Architekturversatzstücke markiert –, bestimmen so als gleichsam anthropologische Konstanten die Bildstruktur. Die Struktur des Texts, dem sie, wie vermittelt auch immer, folgen, reflektieren die ‚Tristan'-Bildzeugnisse jedenfalls nicht – oder doch nur bedingt. Sie decken in den wenigsten Fällen den ganzen Textverlauf ab, beschränken sich vielmehr auf nur wenige Abschnitte, wählen aus – und zwar bezeichnenderweise Szenengruppen und Handlungsabschnitte, die für die Textstruktur, zumindest aus der Sicht des Literarhistorikers, von nur beschränkter Relevanz sind. Mangelnde planerische Ökonomie, verfehltes Verständnis des literarischen Werks aber wird man dem Maler oder Programmator dennoch nicht vorwerfen wollen. Es war wohl eine andere Absicht, die sie oder den Auftraggeber als Rezipienten eines literarischen Stoffs oder einer seiner Fassungen leitete – jedenfalls nicht die, wie einer Partitur folgend den Text als Text vollständig zu illustrieren.[38]
Was aber war dann die Absicht? Tristan ist in den Bildzeugnissen vor allem überliefert als der Moroltbezwinger und der Drachentöter, als der Held ritterlicher *aventiure*, auch als der listige Minneheld – dies allein und vorzüglich in den Einzelzeugnissen des Baumgarten-Typs. Aber ist er der

38 Zu diesem Problemkreis s. auch OTT/WALLICZEK [s. Anm. 1].

Tristan des Romans? Wenn Tristan im Epos „ein Held verwegener noch in seinen Künsten und Listen als in seinen kühnen Taten"[39] ist, dann gilt für die Bildzeugnisse die Umkehrung dieser Aussage KUHNS. Der „trickreiche" und „moralisch gespaltene" Tristan[40] wird in der Ikonographie zum vorbildhaft-repräsentativen Helden. Oft scheint dabei die Festigkeit tradierter Bildtypen und die dem anderen Medium immanente eigene Struktur sich gegenüber dem Textvorwurf stärker durchzusetzen. Für die Verwendung solch alter Bildtypen und ihre Umakzentuierung auf den jeweiligen Stoffzusammenhang hin gilt offenbar ähnliches wie für die in den Textgestaltungen investierte Hörererwartung: „Spannung durch das Unerwartete im Erwarteten, das Wunderbare im Gewöhnlichen, das Paradoxe im Normalen"[41] – jenes doppelbödige „Ansagen" von „Bedeutungen" statt sie „auszusagen". Das um 1400 in Oberitalien entstandene Wöchnerinnentablett[42] mit der nackten Venus gleich Maria in der Mandorla und den sie anbetenden Minnehelden, darunter Tristan (Abb. VII), ist ein Beispiel solch spielerisch-souveränen Umgehens mit Bekanntem. In diesem Wiedererkennen literarischer Motive, dem Spiel mit Figuren der Literatur und ihren Situationen im Bild, scheint ein ähnlich gemeindebildender Appell zu liegen wie in der Literatur selbst im Parlando Chrétiens, den Anspielungen Wolframs, den *edelen herzen* Gottfrieds. Wenn überhaupt die im

39 KUHN [s. Anm. 16], S. 3.
40 Ebd. S. 13.
41 Ebd. S. 37.
42 Paris, Musée du Louvre. Verona, Anfang 15. Jh.; hölzernes zwölfeckiges Tablett, bemalt. Vgl. OTT, Kat.-Nr. 57, dort auch Literatur.

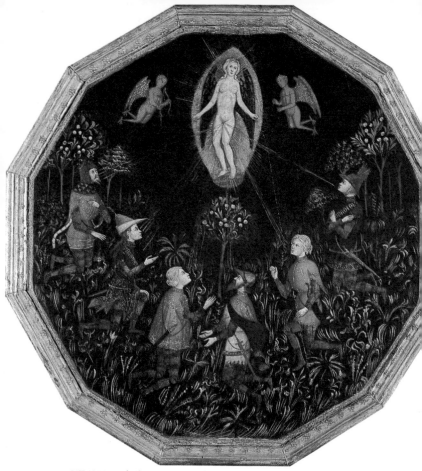

VII. Triumph der Venus mit den Venusanbetern Achilles, Tristan (2. v.l.), Lancelot, Samson, Paris und Troilus. Bemaltes Wöchnerinnentablett, Anfang 15. Jh. Paris, Musée du Louvre.

Zusammenhang mit Gottfried immer wieder aufgeworfene Häresiefrage diskutiert werden soll, dann ließe sie sich richtiger unter dieser hier offenbar werdenden Perspektive stellen: Häresie als Freiheit und Gesellschaftsspiel einer kleinen Oberschicht, als bewußter, spielerischer Verstoß gegen

Normen, Tabus und Konventionen – und zwar auf einer höchst ästhetischen Ebene.

Festzuhalten jedenfalls bleibt, daß es sich bei dieser Art von Rezeption literarischer Vorbilder im Medium der bildenden Kunst nicht einfach um eine besondere Spielart der Textrezeption handelt. Was diese Rezeption eines Stoffs von einem ins andere Medium vielmehr auszeichnet, ist die spezifische Art von Gebrauch, in die der Stoff damit eintritt. Das gilt exemplarisch schon für das früheste bildliche Zeugnis des Tristanstoffs, das um 1200/1220 in Ostfrankreich oder im Rheinland entstandene Elfenbeinkästchen des British Museum, das sog. Forrer-Kästchen.[43] Der Schwertkampf auf der Rückseite,[44] die korrespondierenden Darstellungen der beiden Schmalseiten[45] – je eine männliche und eine weibliche Figur unter einem Baum –, das Liebespaar und der Harfer auf der Vorderseite (Abb. VIII) und das Paar im Bett, dem eine dritte Person einen Trank reicht, auf dem Deckel,[46] sind so allgemeine Darstellungsmuster, daß alle Versuche, sie auf bestimmte Textfassungen – Eilhart, Gottfried oder Thomas – zu beziehen,[47] müßig bleiben. Geläufige Bildtypen mit noch ganz allgemeinem Deutungsangebot werden hier – ähnlich den frühen Roland-Darstellungen in Conques[48] – bei zunehmender Verbreitung eines literarischen Stoffs auf bestimmte Szenen dieses Stoffs bezogen. Die Funktion des

43 London, The British Museum. Ostfrankreich oder Rheinland (Kölner Schule?), um 1200–1220. Vgl. OTT, Kat.-Nr. 35, dort auch Literatur.
44 Abb. s. FRÜHMORGEN-VOSS, 1975, Abb. 37.
45 Abb. einer Schmalseite ebd. Abb. 38 (Vermählung Markes und Isolts?).
46 Abb. s. H. FRÜHMORGEN-VOSS, 1973, Abb. 2.
47 So LOOMIS/LOOMIS, S. 43 f.
48 Siehe dazu LEJEUNE/STIENNON [s. Anm. 20], S. 23 f.

VIII. Tristan harft vor Isolde (?), Elfenbeinkästchen (sog. Forrer-Kästchen), um 1200–1220, Vorderseite. London, The British Museum.

Werkstücks schließlich – hier ein Minnekästchen – bestimmt dann Szenenauswahl und Szenendeutung. Die Struktur des Bildzeugnisses ist wesentlich von medieninternen Prinzipien geleitet: der Durchsetzungskraft tradierter Bildtypen, aus denen sich die Gesamtkomposition aufbaut, und der aus Oppositionen und Entsprechungen, Symmetrien und bildlichen Umklammerungen gegliederten Szenenfolge. So, wie für die Literatur gilt, daß „die Autoren (der) Epen Regisseure vorgegebener literarischer Stoffe in vorgegebenen zeitgenössischen Erzählschematen (sind), die sie aus der Außenrealität nur mit Detailrealismen auffüllen",[49] so gilt für die Umsetzung dieser Literatur in die Bildzeugnisse

49 KUHN [s. Anm. 16], S. 36 f.

gleichermaßen, daß ihr Stoffvorwurf durch die eigene Kraft und Gesetzmäßigkeit der dem neuen Medium immanenten Gestaltungsprinzipien eine neue strukturelle Ausrichtung und Akzentuierung erhält.

Die literaturwissenschaftliche Erwartung jedenfalls, die das Bildzeugnis abhorcht auf Erfüllung oder Nichterfüllung der Textstruktur, darauf, ob der Maler den Text etwa „gut gelesen"[50] hat, geht sicher in die Irre, wenn sie den Programmator als eine Art Textrezipienten auffaßt und ihm mangelnde planerische Ökonomie vorwirft, falls er dem Erzählablauf des Texts, auf den er sich vielfach vermittelt bezieht, nur unvollkommen entspricht. Daß der Künstler weniger die spezifische Textfassung rezipiert als vielmehr den Stoff, der ihr zugrunde liegt, gilt vielfach bereits für die Handschriftenillustrationen: die Zusammengehörigkeit der Bilderzyklen über die Grenzen einzelner Textfassungen hinweg bestimmt so die illustrierten ‚Trojanerkriege' oder die ‚Schachzabelbücher'.[51] Erst recht gilt diese Beobachtung für die textabgelösten Bildzeugnisse der Fresken, Teppiche

50 MERTENS [s. Anm. 1], S. 83.
51 Diese Tatsache bestimmt auch die Anlage des bei der Kommission für deutsche Literatur des Mittelalters der Bayerischen Akademie der Wissenschaften entstehenden Katalogs der deutschen Bilderhandschriften des Mittelalters: die Fülle der überlieferten Handschriften wird nicht nach den jeweiligen Textfassungen geordnet, sondern nach Stoffgruppen, unter denen die Textfassungen jeweils wieder Untergruppen bilden. So enthält etwa die Gruppe „Karl der Große" das ‚Rolandslied', Strikkers ‚Karl' und den ‚Karlmeinet', usw. Vgl. dazu N. H. OTT: Text und Illustration im Mittelalter. Eine Einleitung, in: H. FRÜHMORGEN-VOSS, Text und Illustration im Mittelalter. Aufsätze zu den Wechselbeziehungen zwischen Literatur und bildender Kunst, hrsg. und eingeleitet von N. H. OTT, München 1975 (MTU 50), S. IX–XXXI, hier S. XVII–XXI.

und Elfenbeine. Schon die Rezeption der Texte selbst – und gerade das sollte man bei dem Versuch, Bildzeugnisse literarischer Vorwürfe zu interpretieren, im Auge behalten – ist ja eher durch die Faszination des Stoffs statt der jeweiligen Textfassung vermittelt. Im ‚Tristan'-Umkreis belegt dies schon die Überlieferungssituation, die sich auszeichnet durch Handschriften der Gottfried-Fassung zusammen mit einer der beiden Fortsetzungen, die wiederum auf Eilhart sich stützen. Auch die ‚Willehalm'-Überlieferung läßt erkennen, daß die Rezipienten sich nicht allein für den literarisch bedeutenden Text Wolframs interessierten und die zweitklassigen Verfasser der Vor- und Nachgeschichte etwa verschmähten, sondern daß vielmehr ein Werkbegriff verbindlich war, der sich aus der Faszination durch die Gesamtheit des Stoffs – mit „Einleitung" und Fortsetzung – ableitete.[52] Mit modernen Qualitätskriterien jedenfalls ist die Situation nicht zu fassen; die Überlieferung zeigt, wie sehr der Anspruch eines Werks an anderen Kategorien festzumachen ist.

IV

Das alles gilt jedoch kaum für den Runkelsteiner ‚Tristan'. Hier werden keine Szenen parallelisiert, keine gedoppelt, wird nichts symmetrisch komponiert. Die fünfzehn Einzelszenen sind vielmehr in eine Landschaft eingefügt, die alle Wände überzieht, wobei der einheitliche Farbakkord der *Terra-verde*-Technik den beabsichtigten Eindruck der Ge-

52 Dieser Werkbegriff würde zudem bestätigt durch die Art und Weise, in der Teile aller drei ‚Willehalm'-„Fassungen" in die Weltchronik-Kompilation des Heinrich von München inseriert werden.

samtkomposition noch unterstreicht. Nur organisch in diese Landschaft integrierte Berge, Bäume und Architekturen markieren die Grenzen der Einzelszenen. Bei optisch sehr ähnlichen Darstellungen, so den aufeinanderfolgenden Schiffen der ersten und zweiten Irlandfahrt, wird eine spezifische Korrespondenz – etwa symmetrischer Art – bewußt vermieden. Der Moroltkampf weitet sich nicht aus zu der Sonderepisode „Holmgang"; die Kampf-*aventiure* selbst wird nicht gedoppelt in Speerkampf zu Pferd und Schwertkampf zu Fuß; auch der Ortswechsel zum Zweck dieses Kampfes wird nicht eigens herausgestellt, wie in Erfurt und Wienhausen. Der Drachenkampf ist gleichfalls nicht gedoppelt wie auf dem Londoner Teppich und dem Erfurter Behang. Statt dessen wird nur sein Ergebnis, das Herausschneiden der Drachenzunge, dargestellt – wie auch beim Moroltkampf, wo gleichfalls nur das den weiteren Verlauf motivierende Handlungsmoment, die Tötung des Zinsforderers, vorgestellt wird. Morolt- und Drachenkampf erhalten so die Orte im Gesamtgeschehen, die ihnen auch im Text zukommen. So gesehen, scheint Runkelstein die Erwartungshaltung des Literarhistorikers, nach der die Bildzeugnisse in gewisser Weise dem Handlungsablauf der literarischen „Vorlage" zu entsprechen haben, wirklich zu erfüllen: der Runkelsteiner Maler hat seinen Text offenbar tatsächlich „gut gelesen". Hier wird ein Stück Literatur „illustriert" und nicht, wie in den anderen Zeugnissen, ein literarischer Stoff zum Anlaß eigener Konzeptionen genommen. Unter der Voraussetzung, daß sich im Medium der Bildkunst die Gebrauchssituation der Stoffe ausdrückt, ist für den Runkelsteiner ‚Tristan' eine andere Gebrauchsabsicht des literarischen Bilddenkmals anzunehmen als in den übrigen Zeug-

nissen. Das Hauptinteresse der Runkelsteiner Auftraggeber zielte wohl ganz vordergründig auf die durchgängige Bebilderung eines literarischen Werks; ihre Absicht war es nicht mehr – wie noch bei allen anderen ‚Tristan'-Zeugnissen vorher –, sich den Stoff im Bildwerk selbstidentifikatorisch „zuzurüsten" und sich repräsentativ bestimmte Deutungsangebote für andere als literarische Zwecke anzueignen. Die identifikatorische Komponente, die mit den Bildzeugnissen einhergeht, liegt nun viel vordergründiger in einer Beschäftigung mit Literatur als „schmückendem" Bildungselement. Und in der Tat war wohl schon bei den Auftraggebern der Fresken der Anstoß zur Ausstattung des Schlosses mit Bilderzyklen ein anderer als bei den erwähnten ‚Tristan'-Teppichen – oder auch in Rodeneck [53] –: die Intention der Vintler scheint eine eher archivalisch-historisierende gewesen zu sein, eingebunden in ihre eigene dilettierende Beschäftigung mit Literatur und deren Produktion.

Die Runkelsteiner Wandgemälde, so wie sie sich uns heute darbieten, sind in ihrer Funktion als identifikatorische Gebrauchsmuster von Literatur mehrfach gebrochen. Für die literarisch offensichtlich gebildete und mit Literatur sich – im Wortsinne – schmückende Bankiersfamilie der Vintler hatte die Rezeption literarischer Stoffe im Medium der Bildkunst einen ganz anderen Stellenwert als der repräsentativ-selbstidentifikatorische Gebrauch literarischer Lebensformmuster in den sonstigen, früheren Zeugnissen. Schon der Erwerb und der Umbau des Runkelsteiner Schlosses selbst steht unter dem Aspekt einer Stilisierung der Lebens-

53 Vgl. dazu OTT/WALLICZEK [s. Anm. 1]. Dort auch weitere Literatur zu Rodeneck.

form, des höfischen Rollenspiels, wenn man so will. In solche Gebrauchszusammenhänge gerät im Spätmittelalter die einst adelig-höfische Literatur ganz allgemein: Das sehr schief „Verbürgerlichung" genannte Ge- und Verbrauchen höfischer Stoffe und Texte, auch in den Drucken – auch des ‚Tristan' –, signalisiert die Identifikation einer neuen Schicht von Kulturträgern „nach oben", mit Hilfe des kulturellen Überbaus, den Rollenmustern feudaler Literatur – durch die Beschäftigung mit Literatur als adeligem Privileg. Mit in diesen Zusammenhang neuer Gebrauchssituationen von Literatur gehört auch der Gebrauch ihrer Bildzeugnisse durch Angehörige neuer Gesellschaftsschichten. Der Kaminsims im Hause des Jacques Cœur in Bourges[54] (Abb. IX) – des wohl mächtigsten, den Mittelmeerhandel beherrschenden Großkaufmanns seiner Zeit, dessen Privatvermögen der Hälfte des französischen Jahresetats entsprach[55] – mit der Baumgartenszene des ‚Tristan' wäre hier zu nennen. Das Deckenpaar der sog. „Coperta Guicciardini",[56] das wahrscheinlich anläßlich der Hochzeit 1395 von Piero di Luigi Guicciardini und Laodamia Acciaioulo entstand, gehört in diesen Zusammenhang (Abb. X). Jetzt wird das Deutungs-

54 Bourges, Konsolfiguren unter einem Kaminsims in der *Chambre du Trésor* im Haus des Jacques Cœur, 1443–50. Vgl. OTT, Kat.-Nr. 9, dort auch Literatur.

55 Zu Jacques Cœur s. H. DE MAN: Jacques Cœur, der königliche Kaufmann, Bern 1950; C. M. CHENU: Jacques Cœur, le royaume sauvé, Paris 1962; R. ROUSSEL: Jacques Cœur le magnifique, Paris 1965.

56 Die beiden Decken befinden sich heute in verschiedenen Museen: Florenz, Museo Nazionale Bargello; London, Victoria & Albert Museum. Weißstickerei, Sizilien, um 1395. Vgl. OTT, Kat.-Nr. 20 und 21, dort auch Literatur.

IX.·Baumgartenszene. Konsole unter einem Kaminsims, 1443–1450. Bourges, Haus des Jacques Cœur.

angebot, das die Stoffe bereithalten, viel direkter – und zugleich oberflächlicher – benutzt: Obgleich die in Sizilien entstandenen Weißstickereien nur eine Episode aus dem Gesamttext auswählen – den Holmgang mit Morolt –, ist der Bezug zum Benutzer dieses literarischen Bildwerks doch viel enger geknüpft. Spielerisch identifizieren sich die Florentiner Bankiers mit den handelnden Personen der Literatur selbst: Tristans und Morolts Kampfschilde tragen die Wappen der Familien Guicciardini bzw. Acciaioulo. Der dem Text immanente Stellenwert dieser Szenen kann bei solcherart Identifikation mit den Protagonisten natürlich kaum mehr eine sinntragende Funktion behalten.

X. Tristans Kampf mit Morolt. Steppdecke (sog. Coperta Guicciardini), um 1395. London, Victoria & Albert Museum.

In Runkelstein mit seinen Epenzimmern, seinen Räumen mit Darstellungen höfischer Freizeitbeschäftigungen wie Jagd, Tanz und Spiel[57] – wozu eben auch Literatur gehört –, mit der spätzeitlich erweiterten Reihe der *Neuf Preux*,[58] deren „klassische" Vertreter auch hier in einen gänzlich „literarischen" Bezugsrahmen eingebunden wurden, ist der Gebrauch literarischer Bildzeugnisse zu einem Gebrauch von Literatur als Text geworden, statt daß anhand von literarischen Motiven die allgemeinsten höfischen Literatur- und Lebensmuster *aventiure* und Minne selbstidentifikatorisch repräsentiert würden. Das gilt bereits für die Konzeption der Vintlers, und dann nochmals verstärkt für die Renovierung – oder gar völlige Neubearbeitung[59] – unter Maximilian I.

57 Interessant ist ja auch die aus den Bildinhalten der verschiedenen Bauteile sprechende Funktion: Der zum älteren Baubestand gehörende Westpalas wurde unter den Vintlers umgebaut und ausgemalt mit Fresken allgemein höfischer Themen, ohne Bezug zu irgend einer literarischen Vorlage. Das von den Vintlers erst neu errichtete Sommerhaus hingegen ist offenbar auch seiner Funktion nach ein gänzlich „literarischer" Neubau, errichtet, um Wandgemälde mit ausschließlich literarischem Bezug zu enthalten. Vgl. zu den Bildprogrammen HAUG, o. S. 15 ff.; HEINZLE, o. S. 63 ff.; HUSCHENBETT, o. S. 100 ff.

58 Siehe dazu HAUG, o. S. 27 ff.; HEINZLE, o. S. 65 ff.

59 Es ist schwer, aus dem heute vorliegenden Erscheinungsbild den Zustand der Vintlerschen Konzeption herauszulesen. Vieles scheint durch die von Maximilian beschäftigten Maler völlig neu konzipiert worden zu sein, wenn sich deren Zeitstil natürlich nur noch an Ausstattungsdetails – etwa der Barttracht Tristans und Markes, den Helmzierden und Architekturelementen, vor allem in Szene 8 – erkennen läßt. Auch scheint die Restaurierung im 19. Jahrhundert, über deren Fortgang die Berichte der Central-Commission von 1876–1887 Aufschluß geben, nicht allzu sorgfältig mit dem historischen Bestand umgegangen zu sein.

Die Rolle, die Literatur für Maximilian spielte, ist hier nicht näher auszuführen; sein Interesse an Runkelstein fügt sich nahtlos ein in sein übriges mäzenatisches Wirken, die eigene oder delegierte Produktion von Literatur an seinem Hof, die autobiographisch gewendete Selbststilisierung mittels literarischer Muster in einem Werk wie dem ‚Theuerdank' etwa. Seine Anweisung zur Renovierung des Schlosses allein – *das sloss Runcklstain mit dem gemel lassen zu vernewen von wegen der guten alten istori und dieselb in schrift lassen zuwegen bringen*[60] – markiert schon die neue Gebrauchsabsicht. Hier wird nun tatsächlich „Literatur" archivalisch-historisierend an die Wand gemalt – und im Zusammenhang damit selbst schriftlich „archiviert". Die Vollständigkeit des Zyklus, seine Übereinstimmung mit dem Textverlauf – nicht unbedingt der Textstruktur – im Sinne einer durchgängigen Illustration der Handlungshöhepunkte – welche Schwankszenen und Kampf-*aventiuren* auch immer als solche verstanden wurden –, sprechen deutlich für die Rezeption eines literarischen Texts als Text, und nicht mehr, wie in den früheren zyklischen ‚Tristan'-Zeugnissen und denen anderer Stoffe, für die bildliche Repräsentation von

Vgl. Mittheil. d. k. k. Central-Commission zur Erforschung u. Erhaltung der Kunst- und histor. Denkmale N.F. II (1876) – N.F. XIII (1887). Schon BECKER, S. XXVI, übt Kritik an älteren Restaurierungen: „Leider sind diese Gemälde mehrere Male einer sogenannten Restaurirung unterzogen, und zwar von Meistern, welche das leidige Princip hatten, nicht das Ursprüngliche zu schonen, sondern lieber dieses abzukratzen, um aus Eigenem Neues daraufzusetzen. Wer hier der größte Attentäter war, Meister Lebenbacher bei Kaiser Maximilian, oder einer der späteren Bilderärzte, ist schwer zu sagen."

60 Zitiert nach RASMO, S. 16.

Lebensformmustern und verbindlich-identifikatorischen Rollen höfischer Beschäftigungen anhand von Literatur.

In dieser „literarischen" Gebrauchssituation der Runkelsteiner Wandbilder liegt wohl auch die Texttreue der Szenen begründet, und es bleibt folglich müßig, die Frage nach Handschriftenillustrationen als mögliche Vorlage zu stellen – selbst wenn der Maler sich tatsächlich auf Miniaturen bezogen haben sollte. Der Runkelsteiner ‚Tristan' folgt dem Text Gottfrieds deshalb so eng, weil sein Gebrauch sich von dem der anderen ‚Tristan'-Zeugnisse grundlegend unterschied: weil eher archivalisches Interesse an einem literarischen Werk dessen Umsetzung ins Bild bewirkte. Die Selbstdarstellung der Benutzer mittels Kunst geschieht nun nicht mehr durch aus der Literatur geschöpfte und sich der Wirklichkeit vergewissernde – und diese zugleich stilisierende – Normen und Rollenmuster im Medium bildender Kunst, sondern durch die Kunst als Norm selbst. So weist Runkelstein schon auf die Frührenaissance voraus – verstärkt durch die Nähe zur oberitalienischen Kunstlandschaft –, insofern, als dort Angehörige einer sich selbst bewußt werdenden Schicht wie die Vintlers, durch Traditionen kaum gebunden, „im Sinne von ‚Abgrenzungsproblemen' nach eigenen Ausdrucksformen (suchten)".[61] Daß sie sich dabei, einen „Re-Gotisierungsprozeß" vorwegnehmend, der seit der Mitte des 15. Jahrhunderts einsetzt – und dann die Maximilianische Überarbeitung bestimmt –, mehr oder minder bewußt der Rezeption feudaler – und somit in der Tradition wurzelnder

61 M. Wundram: Italien, in: Die Parler und der Schöne Stil 1350–1400. Europäische Kunst unter den Luxemburgern. Ein Handbuch zur Ausstellung des Schnütgen-Museums in der Kunsthalle Köln, hrsg. von A. Legner, Köln, 1978, Bd. 1, S. 15.

– Formen und Inhalte bedienten, ist eher signifikant als verwunderlich. Unter diesem Gesichtspunkt ist das Neue am Runkelsteiner ,Tristan' vorab im Bereich des quasi-„wissenschaftlichen", des archivalisch-historisierenden Textverständnisses zu suchen, das die „genaue" Umsetzung des literarischen Vorbilds ins Bildmedium, bedingt durch einen anderen Gebrauch der Repräsentationskunst, bewirkte – und weniger in der Realisierung einer neuen Kunstauffassung, die hier nur auf Attribute, Kostüme und äußerliche Details[62] beschränkt blieb. Ein neues Bewußtsein künstlerischer Möglichkeiten wurde in anderen Räumen des Schlosses realisiert, so vor allem im sog. Badezimmer mit seinen unter illusionistisch gemalten Arkadenbögen agierenden Figuren und Tieren, die in bewußtem Spiel mit der Dualität von Illusion und Wirklichkeit in einen Dialog mit den Betrachtern – den Benutzern dieses „Arkadenhofs" – eintreten.[63] Im Badezimmer ist die Einbeziehung des Betrachters –

62 Wohl auch in der Gesamtkomposition, die alle Einzelszenen in eine einheitliche Landschaft einbaut. Vgl. dazu die Darstellung des Turniers von Leverzep (mit Tristan, Isolde und Brangäne) in Mantua, Palazzo Ducale. vor 1455, einem Spätwerk Pisanellos, das noch viel stärker als einheitliche Komposition verstanden ist. Vgl. dazu Pisanello alla corte dei Gonzaga. Mantova, Palazzo Ducale. Catalogo della Mostra a cura di G. PACCAGNINI con la collaborazione di M. FIGLIOLI, o. O. [Venezia] 1972; B. DEGENHART: Pisanello in Mantua, Pantheon 31 (1973), S. 364–411. Siehe auch OTT, Kat.-Nr. 7.

63 Zu dieser Zeittendenz illusionistischer Malerei s. S. CZYMMEK: Wirklichkeit und Illusion, in: Parler-Handbuch [s. Anm. 61], Bd. 3, S. 236–240, hier S. 238. Vgl. in diesem Zusammenhang auch die Fresken in Florenz, Palazzo Davizzi-Davanzati, Sala delle Nunziale, um 1395, denen eine „altfranzösische Rittersage" (ebd. S. 237) – welche? – zugrunde liegt.

Benutzers–Auftraggebers der Fresken in die Spannung von Realität und Schein auch optisch vermittelt, während der Benutzer des ,Tristan'-Zimmers viel stärker auf seine Betrachterrolle zurückgeworfen bleibt und die spielerisch-ernsthafte Kommunikation mit den höfischen Vorbildern der Literatur erst durch den vom Bewußtsein gesteuerten Akt der Phantasie zu leisten vermag.

Abbildungsnachweise

ZEICHNUNGEN ZUM ‚TRISTAN'-ZYKLUS

1. Tristan tötet Morolt (vv. 7088 f.).

2. Tristan fährt mit acht Begleitern zur Heilung nach Irland, im Hintergrund Dublin (vv. 7367 ff.).

3. Tristans zweite Irlandfahrt; ein Schiffsjunge zeigt auf die Burg Wexford im Hintergrund (vv. 8633 ff.).

4. Tristan schneidet dem getöteten Drachen die Zunge aus (vv. 9064–66); rechts hinten reitet der betrügerische Truchseß, begleitet von zwei Knechten, vorüber (vv. 8947 ff.).

5. Isolde, ihre Mutter (?, oder eine Hofdame), Brangäne und der Knappe Paranîs finden den vom Drachengift bewußtlosen Tristan an der Quelle (vv. 9395 ff.).

6. Tristan im Bad: links im Hintergrund erkennt Isolde die Scharte im Schwert (vv. 10069 ff.); rechts, das Schwert erhoben, Isolde (vv. 10200 ff.), der Brangäne in den Arm fällt. (Widerspruch zu Gottfrieds Text: hier rät Isoldes Mutter zur Versöhnung [vv. 10202 ff.], während Brangäne erst später den Friedenswunsch bekräftigt [vv. 10424 ff.].)

7. Isolde und Tristan trinken den Minnetrank (vv. 11685 ff.). Von einem Balkon am Turm der vorhergehenden Szene blicken Vater und Mutter ihrer Tochter Isolde nach.

8. Vermählung Marke–Isolde: Marke begrüßt Isolde und Tristan in Anwesenheit der Hofgesellschaft (vv. 12540 ff.). Aus einem Arkadenfenster im Turm über der Begrüßungsszene blicken Marke, Isolde und Tristan.

9. Isolde plant Brangänes Ermordung; die Wiederversöhnung beider. Oben links: Isolde erteilt zwei Knechten den Mordauftrag (vv. 12717 ff.); oben rechts: Brangäne ist im Wald ausgesetzt, die Knechte kehren zurück (vv. 12869 ff.); vorne: Isolde versöhnt sich mit Brangäne, die von einem der Knechte zurückgebracht wurde (vv. 12927 ff.).

10. Tristan und Isolde im Bett, Brangäne schirmt das grelle Kerzenlicht mit einem Schachbrett ab (vv. 13509 ff.), an der offenen Tür lauscht Marjodô, der Tristans Spuren im Schnee gefolgt war (vv. 13563 ff.).

11. Baumgartenszene: Tristan und Isolde, von Brangäne begleitet, weisen auf den Brunnen unter dem Baum (vv. 14696 ff.); in der Baumkrone sitzen Marke und Melot (vv. 14611 ff.).

12. Tristan springt – links – über den mehlbestreuten Boden zu Isolde ins Bett (vv. 15183 ff.), während Marke und Melot – rechts – zur Messe gehen (vv. 15143 ff.).

13. Der als Pilger verkleidete Tristan trägt Isolde vom Schiff an Land (vv. 15586 ff.).

14. Gottesurteil: Isolde hält das glühende Eisen in Händen, das ihr der Bischof mit einer Zange reicht (vv. 15731 ff.).

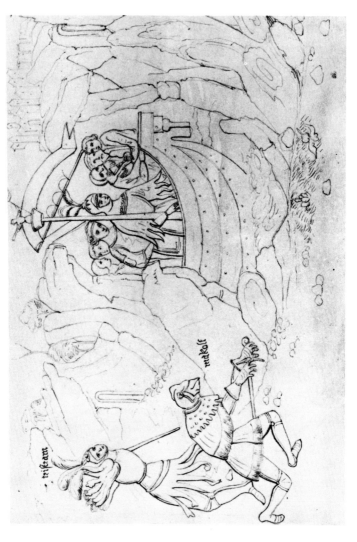

Abb. 1

Abb. 2

242

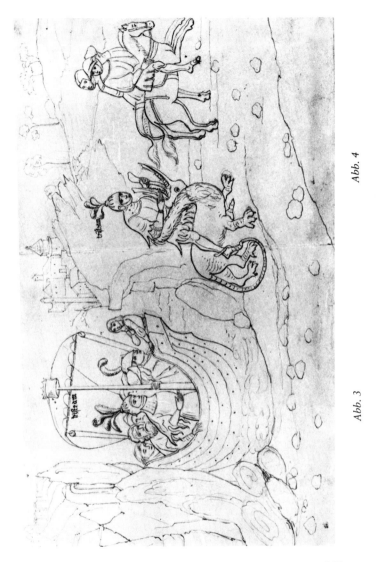

Abb. 3

Abb. 4

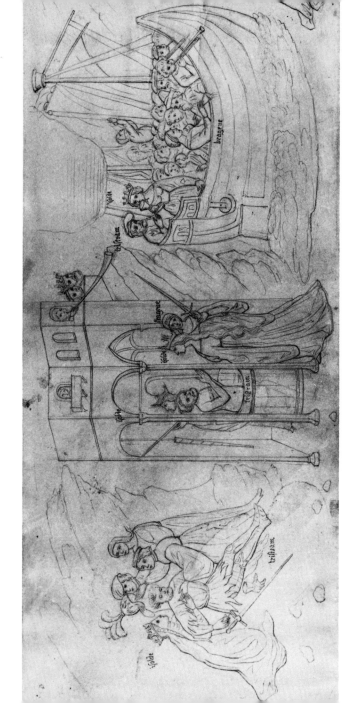

Abb. 5

Abb. 6

Abb. 7

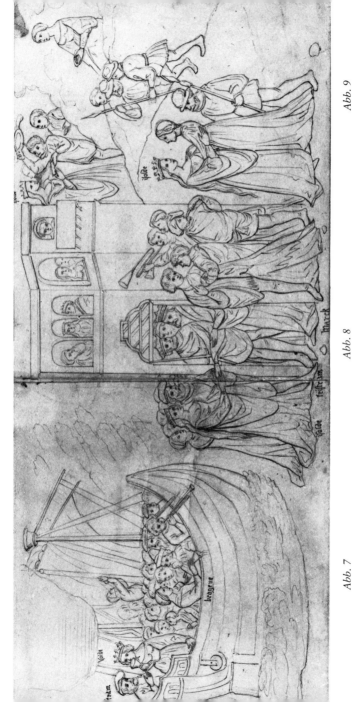

Abb. 7

Abb. 8

Abb. 9

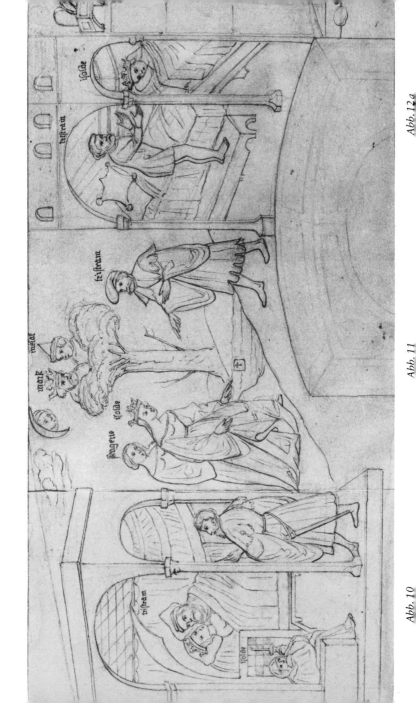

Abb. 10 Abb. 11 Abb. 12a

Abb. 12b

Abb. 13

Abb. 14

BIBLIOGRAPHIE

[BECKER, A.]: Schloß Runkelstein und seine Wandgemälde, Mittheilungen der k. k. Central-Commission zur Erforschung und Erhaltung der Kunst- und historischen Denkmale, N.F. 4 (1878), S. XXIII–XXIX und LXXX.

BUCHNER, M.: Art. ‚Sentlinger, Heinz‘, Verf. lex. IV (1953), Sp. 156 f.

DÖRRER, A.: Art. ‚Vintler, Hans‘, Verf. lex. IV (1953), Sp. 698–701; Nachtrag Verf. lex. V (1955), Sp. 1112.

FISCAL, W.: Kam der „Maler von Bozen" aus einer Ulmer Familie?, Südwestpresse 8./9. Mai 1971.

FOUQUET, D.: Die Baumgartenszene des Tristan in der mittelalterlichen Kunst und Literatur, ZfdPh 92 (1973), S. 360–370.

FRÜHMORGEN-VOSS, H.: Tristan und Isolde in mittelalterlichen Bildzeugnissen, DVjs 47 (1973), S. 645–663. = in: Dies.: Text und Illustration im Mittelalter. Aufsätze zu den Wechselbeziehungen zwischen Literatur und bildender Kunst, hrsg. und eingeleitet von N. H. OTT, München 1975 (MTU 50), S. 119–139.

GALL, F.: Österreichische Wappenkunde, Wien/Köln 1977.

GILLESPIE, G. T.: A catalogue of persons named in German heroic literature (700–1600) including named animals and objects and ethnic names, Oxford 1973.

GUTMANN, L.: Die Wandgemälde des Schlosses Runkelstein, Diss. [Masch.] Wien o. J. [1931].

HERKOMMER, H.: Heilsgeschichtliches Programm und Tugendlehre, Mitteilungen des Vereins für Geschichte der Stadt Nürnberg 63 (1976), S. 192–216.

KURRAS, L.: ‚Der Fürsten Warnung‘. Ein unbekanntes Wappengedicht Peter Suchenwirts?, ZfdA 108 (1979), S. 239–247.

[LIND, K.] Ueber Runkelstein, Mittheilungen der k. k. Central-
 Commission zur Erforschung und Erhaltung der
 Kunst- und historischen Denkmale, N. F. 5 (1879),
 S. LXXXIV–LXXXVIII.
DERS.: Noch einige Worte über Runkelstein, Mittheilungen
 der k. k. Central-Commission zur Erforschung und
 Erhaltung der Kunst- und historischen Denkmale,
 N. F. 20 (1894), S. 144–147.
LOOMIS, R. SH. / LOOMIS, L. H.: Arthurian Legends in Medieval Art, New
 York 1938 (The Modern Language Association of
 America. Monograph Series 9).
LUTTEROTTI, O. R. VON: Große Kunstwerke Südtirols, Innsbruck 1951.
DERS.: Schloß Runkelstein bei Bozen und seine Wandge-
 mälde, Innsbruck 1943, ²1964.
MALFÉR, V.: Die Triaden auf Schloß Runkelstein, Bozen o. J.[1967].
Mittheilungen der k. k. Central-Commission zur Erforschung und Erhal-
 tung der Kunst- und historischen Denkmale, N. F. 2
 (1876), S. XIII, LXIIf.; N. F. 3 (1877), S. XIII, XLVI,
 LXXXVII; N. F. 4 (1878), S. V, XII; N. F. 7 (1881),
 S. XIII, LXXIX; N. F. 8 (1882), S. XIVf.; N. F. 13
 (1887), S. CLXXXIX, CCXXXIIf.
MÜLLER, B.: Die Titelbilder der illustrierten Renner-Handschrif-
 ten, Bericht des Historischen Vereins für die Pflege
 der Geschichte des ehemaligen Fürstbistums Bam-
 berg 102 (1966), S. 271–306.
DERS.: Südtiroler illustrierte Renner-Handschriften, Bericht
 des Historischen Vereins für die Pflege der Ge-
 schichte des ehemaligen Fürstbistums Bamberg 109
 (1973), S. 183–236.
DERS.: Die illustrierte Renner-Handschrift in der Bibliotheca
 Bodmeriana in Cologny-Genf (Hs. CG.) im Vergleich
 mit den sonst erhaltenen bebilderten Renner-Hand-
 schriften, Bericht des Historischen Vereins für die
 Pflege der Geschichte des ehemaligen Fürstbistums
 Bamberg 112 (1976), S. 77–160.
OTT, N. H.: Katalog der Tristan-Bildzeugnisse, in: H. FRÜHMOR-
 GEN-VOSS: Text und Illustration im Mittelalter.

Aufsätze zu den Wechselbeziehungen zwischen Literatur und bildender Kunst, hrsg. und eingeleitet von N. H. OTT, München 1975 (MTU 50), S. 140–171.

RADINGER, K. VON: Wandmalereien in tirolischen Schlössern und Ansitzen, in: B. EBHARDT (Hg.): Der Väter Erbe, Berlin 1909, S. 111–160.

RASMO, N.: Runkelstein, Bozen ⁵1978 (Kultur des Etschlandes 6).

[SCHMIDT, F.]: Der heutige Zustand der Burg Rungelstein, Mittheilungen der k. k. Central-Commission zur Erforschung und Erhaltung der Kunst- und historischen Denkmale, N.F. 1 (1875), S. XXV f.

SCHRÖDER, H.: Der Topos der Nine Worthies in Literatur und bildender Kunst, Göttingen 1971.

SEELOS, I. / ZINGERLE, I. V.: Fresken-Cyclus des Schlosses Runkelstein bei Bozen, Innsbruck o. J. [1857].

TRAPP. O.: Tiroler Burgenbuch. Bd. V: Sarntal, Bozen/Innsbruck/Wien 1981, S. 109–176.

WALDSTEIN, E. C.: Die Wigalois-Bilder im Sommerhause der Burg Rungelstein, Mittheilungen der k. k. Central-Commission zur Erforschung und Erhaltung der Kunst- und historischen Denkmale, N.F. 13 (1887), S. CLIX–CLXI.

DERS.: Die Bilderreste des Wigalois-Cyclus zu Runkelstein, Mittheilungen der k. k. Central-Commission zur Erforschung und Erhaltung der Kunst- und historischen Denkmale, N.F. 18 (1892), S. 34–38 und 10 Tafeln, S. 83–89, S. 129–132.

DERS.: Nachlese aus Runkelstein, Mittheilungen der k. k. Central-Commission zur Erforschung und Erhaltung der Kunst- und historischen Denkmale, N.F. 20 (1894), S. 1–7.

WALZ, M. (Hg.): Garel von dem Blühenden Tal – Ein Roman aus dem Artussagenkreis von dem Pleier, mit den Fresken des Garelsaales auf Runkelstein, Freiburg i. Br. 1892.

WEINGARTNER, J.: Die Wandmalerei Deutschtirols am Ausgange des XIV. und zu Beginn des XV. Jahrhunderts, Jahrbuch des kunsthistorischen Institutes der k. k. Zentral-

	Kommission für Denkmalpflege VI (1912), S. 1–60.
DERS.:	Die profane Wandmalerei Tirols im Mittelalter, Münchner Jahrbuch der bildenden Kunst, N.F. 5 (1928), S. 1–63.
WYSS, R.L.:	Die neun Helden, Zeitschrift für Schweizerische Archäologie und Kunstgeschichte 17 (1957), S. 73–106.
ZINGERLE, I.V.:	Die Fresken im Schlosse Runkelstein, Germania 2 (1857), S. 467–469.
DERS.:	Über Garel vom Blühenden Thal, Germania 3 (1858), S. 23–41.
DERS. (Hg.):	Die Pluemen der Tugent des Hans Vintler, Innsbruck 1874.
DERS.:	Zu den Bildern in Runkelstein, Germania 23 (1878), S. 28–30.
ZUPITZA, J.:	Prolegomena ad Alberti de Kemenaten Eckium, Diss. Berlin 1865.

Im gleichen Verlag

Handschriften und alte Drucke

Kostbarkeiten aus Bibliotheken der DDR
HANS LÜLFING: Einleitung. Das Buch im 4. bis 16. Jahrhundert;
HANS-ERICH TEITGE: Bildauswahl und Kommentierung.

1981. 4°. 128 Seiten Text, 152 Bildseiten mit 100 einfarbigen und 56 mehrfarbigen Abbildungen (davon 3 doppelseitig), vierfarbiger Schutzumschlag, Leinen DM 130,–

Handschriften und Frühdrucke mittelhochdeutscher Epen

Von PETER JÖRG BECKER · *1977. 8°. 283 Seiten, broschiert DM 98,–*

Buchkunst des Mittelalters

Zimelien der Hessischen Landes- und Hochschulbibliothek Darmstadt
40 Tafeln mit begleitendem Text, ausgewählt und beschrieben von ERICH ZIMMERMANN und
KURT HANS STAUB
1980. 4°. 88 Seiten mit 40 Tafeln, davon 20 mehrfarbig, Leinen DM 98,–
Ausgezeichnet als eines der schönsten Bücher der Bundesrepublik Deutschland 1980

Die sangbaren Melodien zu Dichtungen der Manessischen Liederhandschrift

Von EWALD JAMMERS · Herausgegeben unter Mitarbeit von HELLMUT SALOWSKY
1979. 8°. XX, 202 Seiten mit 8 Abbildungen, Leinen DM 98,–

Das Matutinalbuch aus Scheyern

Faksimile der Bildseiten aus dem Codex Latinus Monacensis 17401
der Bayerischen Staatsbibliothek München

1980: Faksimile: 60 × 45 cm, 25 Tafeln, davon 16 farbig
Kommentar: HERMANN HAUKE und RENATE KROOS. 24 × 17 cm, 108 Seiten mit 16 Abbildungen. Beide Bände Halbpergament, zusammen DM 1450,–
Numerierte Vorzugsausgabe (Nr. 1–100) Halbpergament in Halbpergament-Kassette DM 1850,–.
Prospekt mit Mustertafel DM 30,–
Studien-Ausgabe: Paperback. Enthält den Text des Kommentarbandes des Faksimiles, dazu eine verkleinerte einfarbige Reproduktion des Bilderzyklus = Folio 14ʳ bis 26ʳ. Preisempfehlung DM 25,–

Das Soester Nequambuch

Neuausgabe des Acht- und Schwurbuches der Stadt Soest.
Herausgegeben von WILHELM KOHL
(Veröffentlichungen der Historischen Kommission für Westfalen. XIV)
1980. Format: 30,5 × 22,5 cm. 166 Seiten mit 13 farbigen Faksimile-Abbildungen sowie 7 Abbildungen im Text, Ganzleinen DM 160,–

Text und Bild.

Aspekte des Zusammenwirkens zweier Künste in Mittelalter und früher Neuzeit.
Herausgegeben von CHRISTEL MEIER und UWE RIJBERG.
1980. 8°. 774 Seiten mit 4 Farbtafeln und zahlreichen Abbildungen, Leinen DM 220,–

Staatsbibliothek Preußischer Kulturbesitz
Kostbare Handschriften und Drucke

Ausstellung 15. Dezember 1978 – 9. Juni 1979 · Redaktion: TILO BRANDIS
1978. 4°. 208 Seiten mit 90 ganzseitigen Abbildungen, davon 22 mehrfarbig, kart. Preisempfehlung DM 30,–

Zimelien

Abendländische Handschriften des Mittelalters aus den Sammlungen der Stiftung Preußischer Kulturbesitz Berlin. Katalog der Ausstellung in Berlin 13. 12. 1975 – 1. 2. 1976 – sowie 1977 in Bonn.
1975. 8°. XIV, 308 Seiten mit 40 mehrfarbigen und 70 einfarbigen Tafeln. Kart. Preisempfehlung DM 36,–

Für den Freund alter Handschriften

Ladislaus Buzás
DEUTSCHE BIBLIOTHEKSGESCHICHTE DES MITTELALTERS
1975. 8°. 200 Seiten, kartoniert DM 28,80; gebunden DM 42,—

SCRIPTORUM OPUS
Schreibermönche am Werk

1971. 4°. 32 Seiten, flexibles Leinen DM 36,—
Das bekannte Blatt aus der Bamberger Handschrift Msc. Patr. 5
mit Darstellung der Entstehung eines Buches in einer
mittelalterlichen Schreiberwerkstatt — in Originalgröße und vollfarbig.

DER BAMBERGER PSALTER
Faksimile des Codex Msc. Bibl. 48 der Staatsbibliothek Bamberg

1973. 122 Seiten Text und 16 Tafeln, davon 2 farbig, sowie 66 Faksimile-
Tafeln, davon 26 farbige Reproduktionen, Format 20 x 28 cm,
Halbpergament DM 750,—
Eine der berühmtesten Handschriften des beginnenden 13. Jahrhunderts,
die in zahlreichen Ausstellungen des In- und Auslandes gezeigt worden ist.
Alle Miniaturen und zahlreiche Initialseiten in vollendeter farbiger
Wiedergabe.

CIMELIA HEIDELBERGENSIA
30 illuminierte Handschriften der Universitätsbibliothek Heidelberg

1975. 4°. 104 Seiten mit 40 Tafeln, davon 16 farbig,
Leinen mit farbigem Schutzumschlag, Preisempfehlung DM 120,—
Die schönsten Seiten ausgewählter Codices,
die zum Teil bisher außerhalb Heidelbergs kaum bekannt waren.

CIMELIA MONACENSIA
Wertvolle Handschriften und frühe Drucke der
Bayerischen Staatsbibliothek München

1970. 4°. 112 Seiten mit 24 Tafeln, davon 12 farbig.
Leinen mit farbigem Schutzumschlag DM 64,—
Die wichtigsten Stücke aus der Schatzkammer
einer der an alten Handschriften reichsten Bibliotheken der Welt
in erstklassigen Farbreproduktionen, sämtlich in Originalgröße.

DER TÜRKENKALENDER
Eyn manung der cristenheit widder die durken

Mainz: Erste Druckerei des Johannes Gutenberg, Dezember 1454
Das älteste vollständig erhaltene gedruckte Buch
In Faksimile herausgegeben. Rar. 1 der Bayerischen Staatsbibliothek.
Kommentar von Ferdinand Geldner

1975. 8°. 54 Seiten Text und 12 Seiten farbiges Faksimile,
2 Pappbände in Schuber DM 110,—